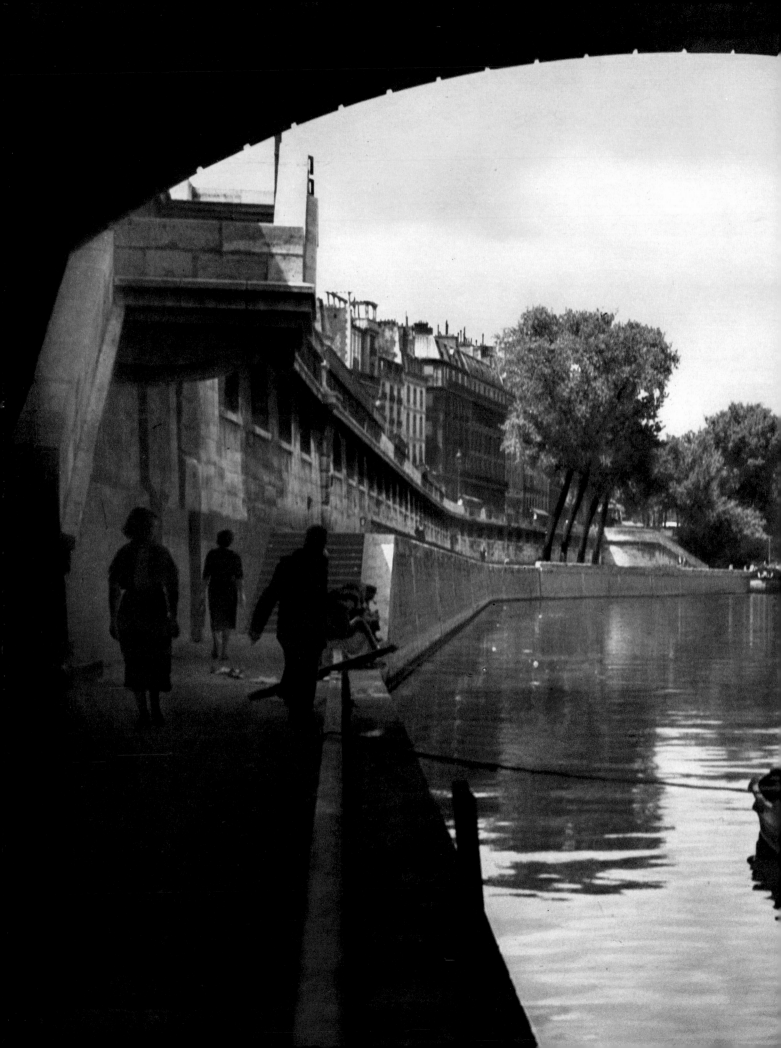

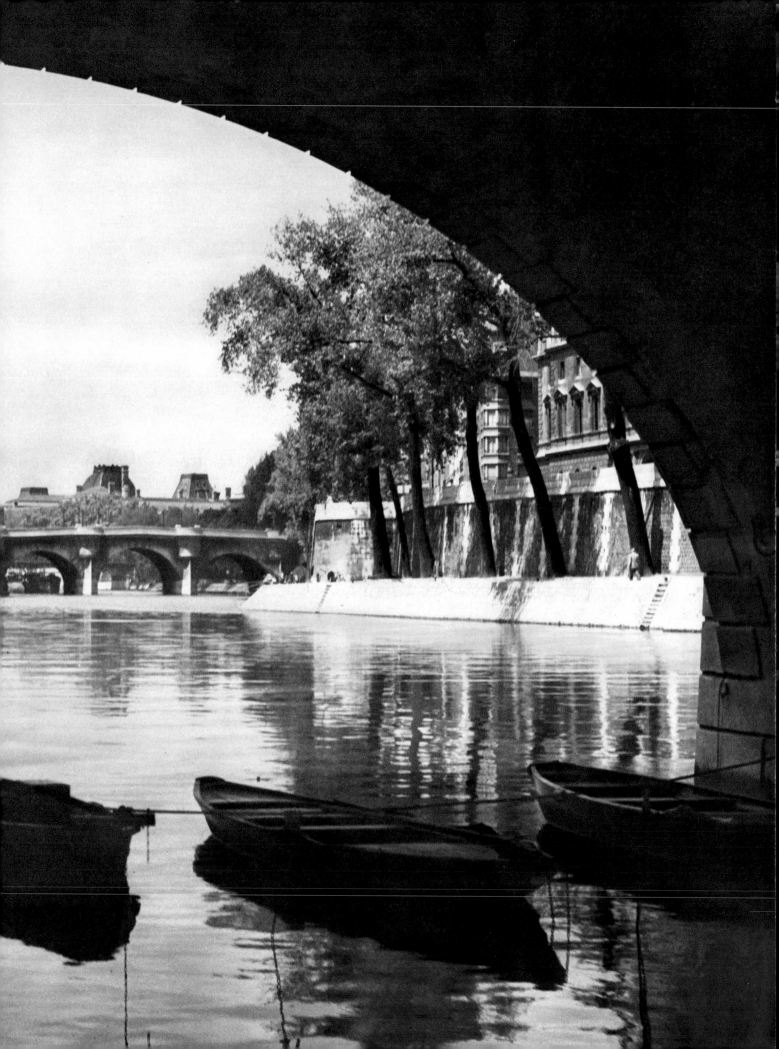

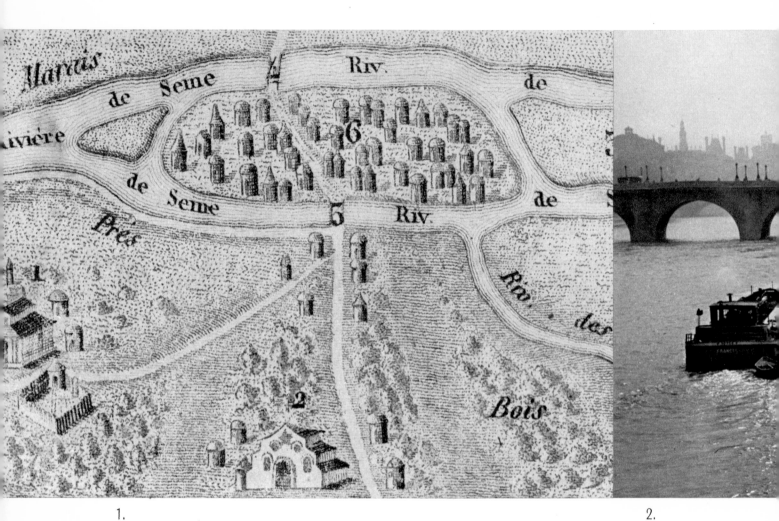

1.

2.

Pages de garde :

LA SEINE, vue d'une arche du pont Saint-Michel.
Photo Boudot-Lamotte.

1. - Plan de Lutèce, avant la conquête romaine.

2. - LA SEINE, vue à la pointe du Vert-Galant.
 Photo Boudot-Lamotte.

PARIS

Flammarion

1

Paris
ville d'histoire

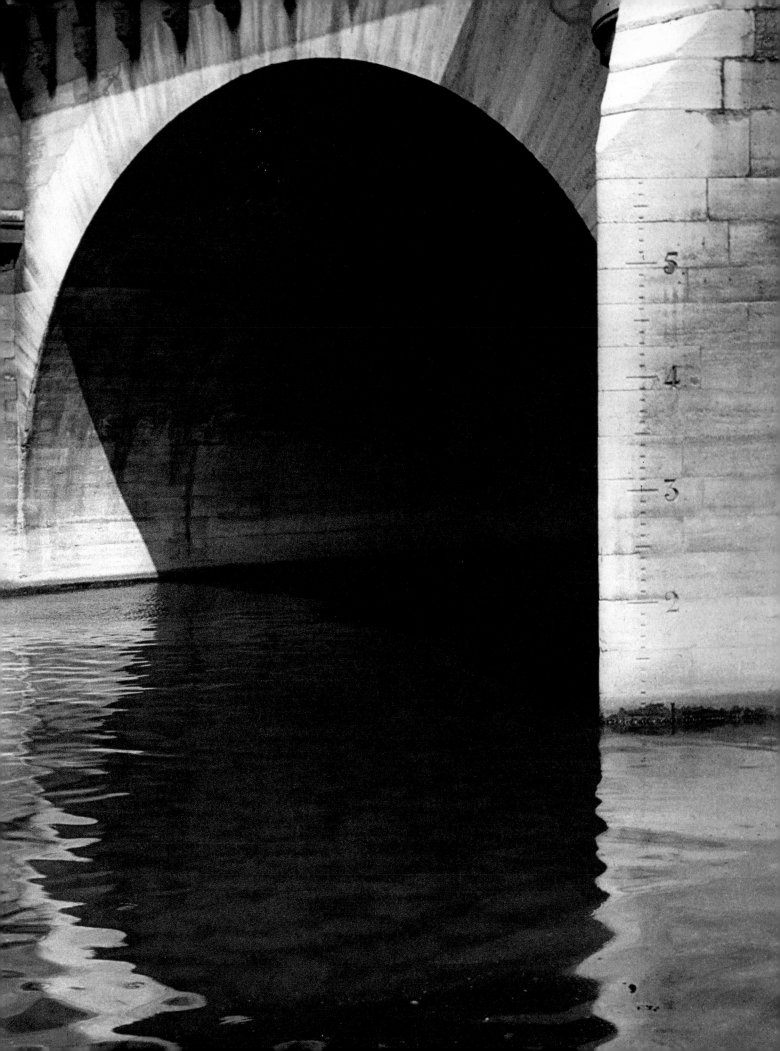

4. - LA SEINE. Remorqueur. *Photo Robert Doisneau.*

5. - LA SEINE, vue à la pointe de l'île Saint-Louis. *Photo René-Jacques.*

4.

Deux mille ans d'histoire, lourds d'événements, se sont pressés dans cette boucle de la Seine, autour de l'îlot qu'elle enserre et qui fut d'abord le bouton clos de cette fleur de France qu'est Paris.

Deux mille ans mesurés au cours de l'eau d'un fleuve aimable qui va son chemin sans paresse comme sans hâte, prend le temps de rêver parmi les reflets des nuées, de méditer sous la douceur du ciel, sans cesser pour autant de se plier aux servitudes nécessaires, de véhiculer les péniches; au cours de la Seine qui déploie des courbes multipliées, comme pour s'attarder dans cette Ile-de-France qui lui doit sa parure et sa fécondité.

Paris, ville aquatique, née sur un îlot en forme de barque, assez enfoncée dans les terres pour devenir le cœur d'un grand pays, mais assez proche de la mer pour se tourner vers les mondes lointains, Paris, qui dut au fleuve sa première richesse et ses premières aventures, ne pouvait avoir d'autre emblème qu'une nef.

Depuis deux millénaires, la barque de Paris a grandi concentriquement, sans guère changer de forme. La coquille de noix, devenue vaisseau de haut bord, accomplit dans le Temps sa navigation agitée parfois mais toujours certaine. L'eau fuit le long des quais et sous les arches des ponts; les nuages fuient et font chatoyer sa mâture, ses ornements. La Ville-Vaisseau poursuit son voyage immobile. Les orages et les tempêtes — ceux des éléments comme ceux des hommes — peuvent la heurter : rien ne l'atteint dans ce qui est essentiel.

Sur ses rives éternellement animées, naissent, expirent et renaissent les mots, les rires, les cris qui, nulle part ailleurs, n'ont pareille résonance, et les idées, les formes, les lumières, qui, nulle part ailleurs, n'ont le même éclat. Et, dans leur sillage lent à s'effacer, persistent, toujours glorieux, les monuments qui ont jalonné deux mille ans d'histoire.

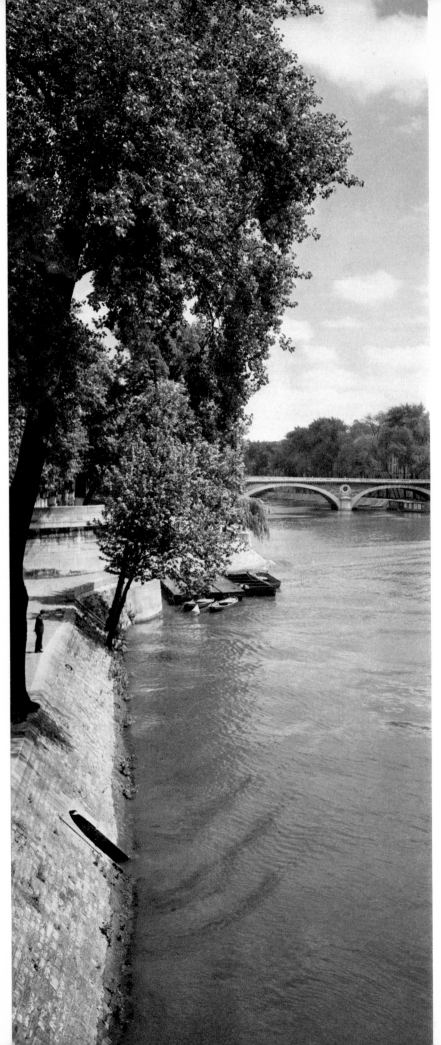

5.

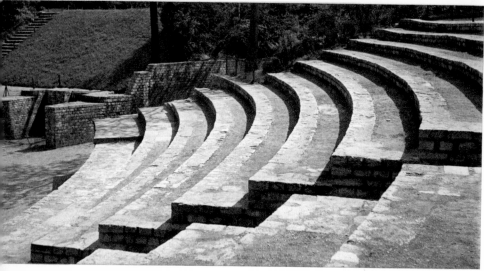

6.

Lutèce, longtemps contenue dans sa petite île de Seine, déborda, dès les premiers siècles, sur la rive gauche où les Romains tenaient leur camp et où les proconsuls mirent leur palais. Julien, longtemps attaché à Lutèce, y fut proclamé empereur. Il reste de ce temps deux monuments essentiels de la vie romaine, les Arènes et les Thermes, que les conquérants latins ont bâtis partout où ils ont vécu — gradins de vieilles pierres qui forment encore l'hémicycle; belles voûtes de vieille brique dont les siècles ont à peine mordu le ciment.

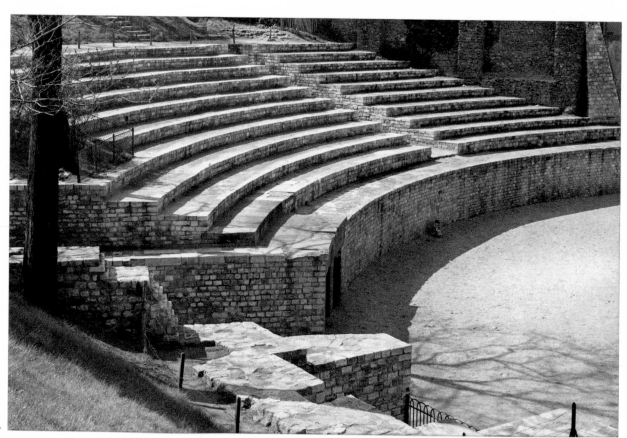

7.

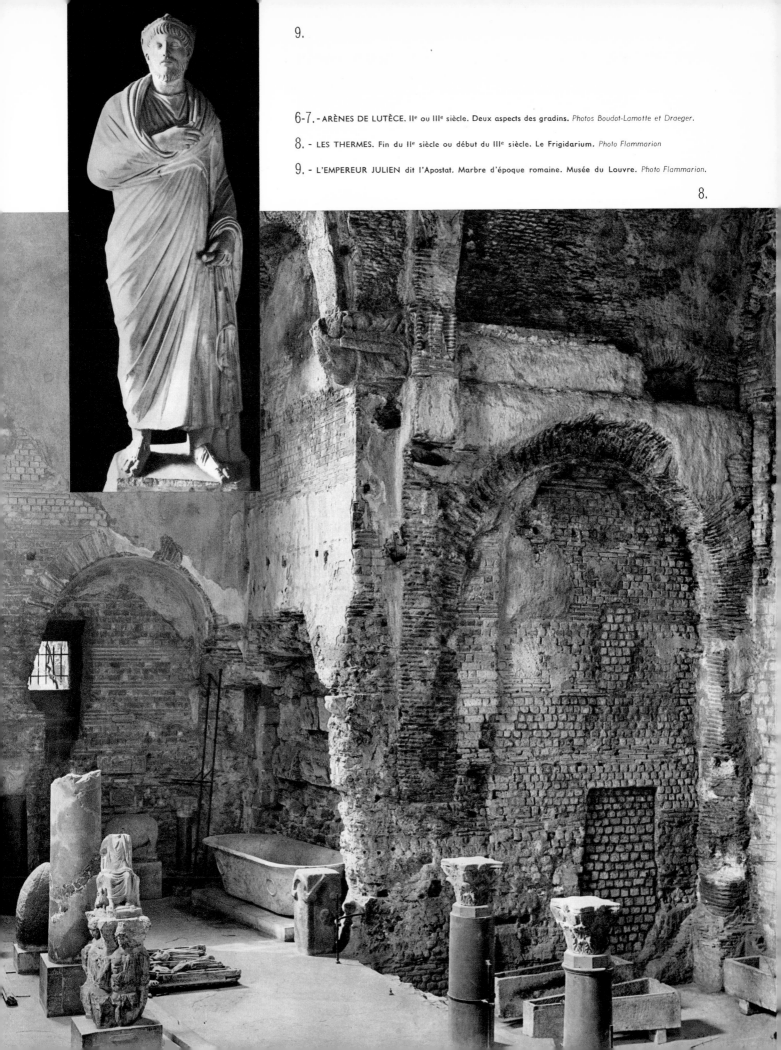

9.

6-7. – ARÈNES DE LUTÈCE. IIᵉ ou IIIᵉ siècle. Deux aspects des gradins. *Photos Boudot-Lamotte et Draeger.*

8. – LES THERMES. Fin du IIᵉ siècle ou début du IIIᵉ siècle. Le Frigidarium. *Photo Flammarion*

9. – L'EMPEREUR JULIEN dit l'Apostat. Marbre d'époque romaine. Musée du Louvre. *Photo Flammarion.*

8.

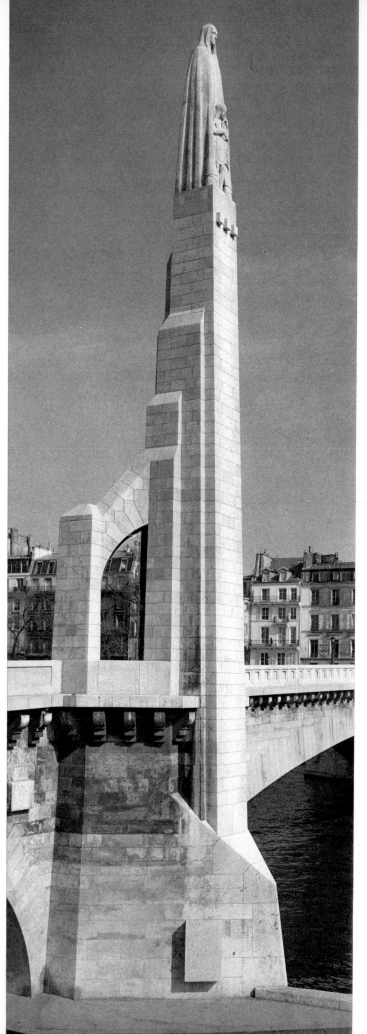

10.

11.

10. - SAINTE GENEVIÈVE, patronne de Paris, par
Landowski. Pile du pont de la Tournelle.
Photo Draeger.

11. - NOTRE-DAME et le pont de la Tournelle.
Photo Draeger.

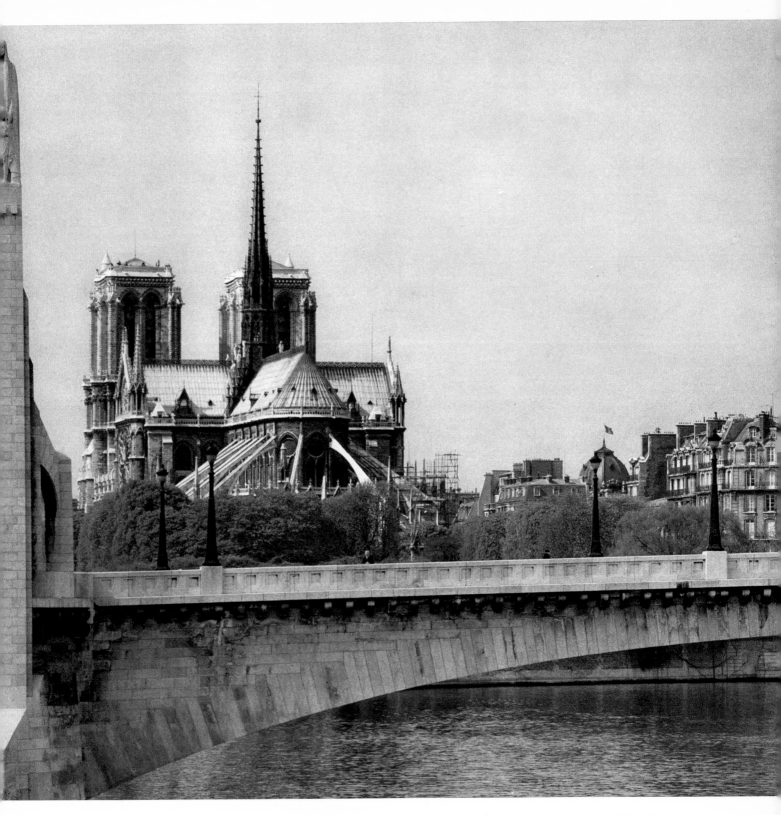

L'afflux des barbares a détruit la Paix romaine. Puis les Francs sont venus, Clovis
a fait de Paris le siège de son royaume. Geneviève, sa sainte contemporaine, aux
jours sombres de l'invasion a pu fléchir l'envahisseur. La protectrice de la ville est
devenue sa patronne.

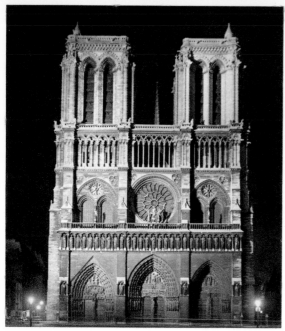

Un millénaire obscur s'est écoulé. Les Carolingiens se sont éloignés de Paris. Leur règne terminé, l'œuvre des Capétiens commence. La dynastie qui va donner forme à la France va aussi modeler Paris. La ville déjà s'étend sur la rive droite. Mais l'île, berceau de Paris, en conserve l'essentiel. Et, tout d'abord, la cathédrale. Notre-Dame y érige son chœur élevé soutenu par le jet de fins arcs-boutants pleins d'audace, sa nef étayée d'arcs-boutants plus massifs, puis sa façade aux tours robustes, allégées par des galeries aériennes et de hautes baies d'où s'élancent les voix des cloches.

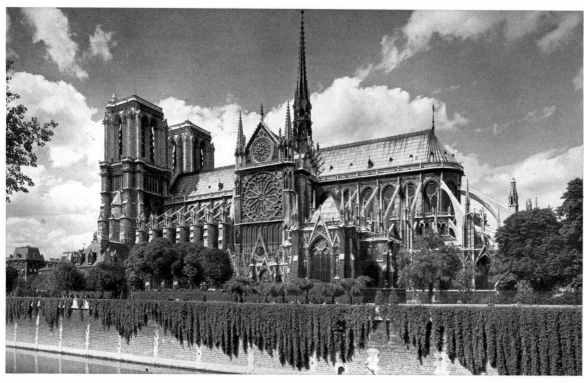

13.

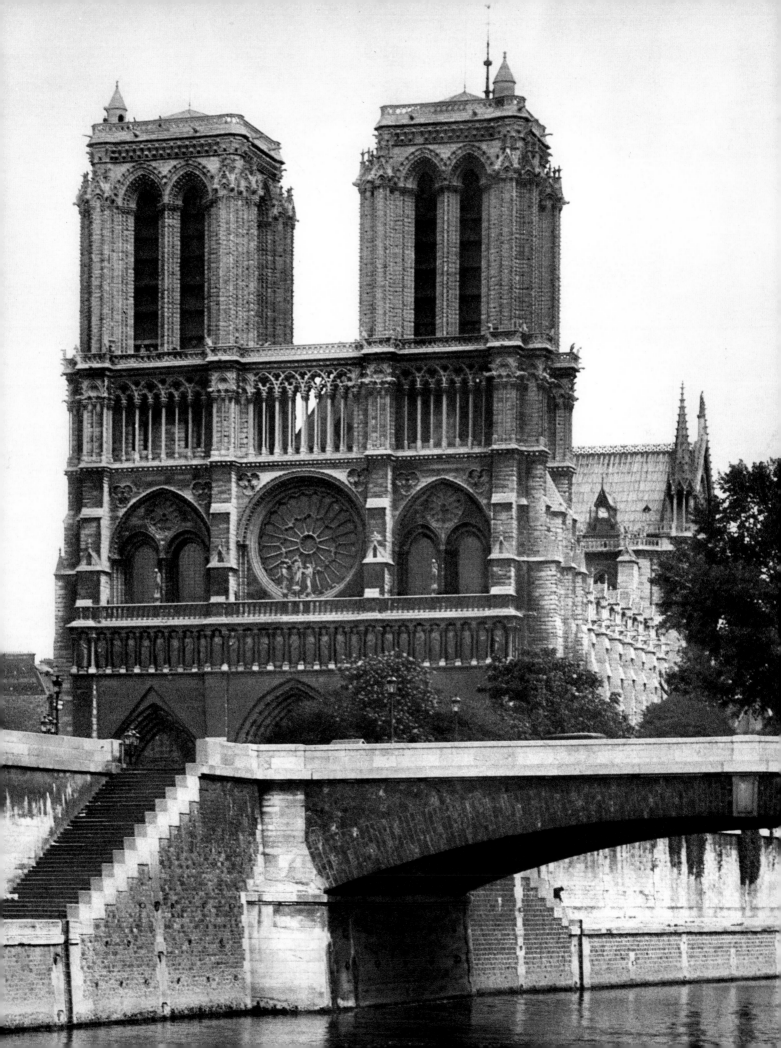

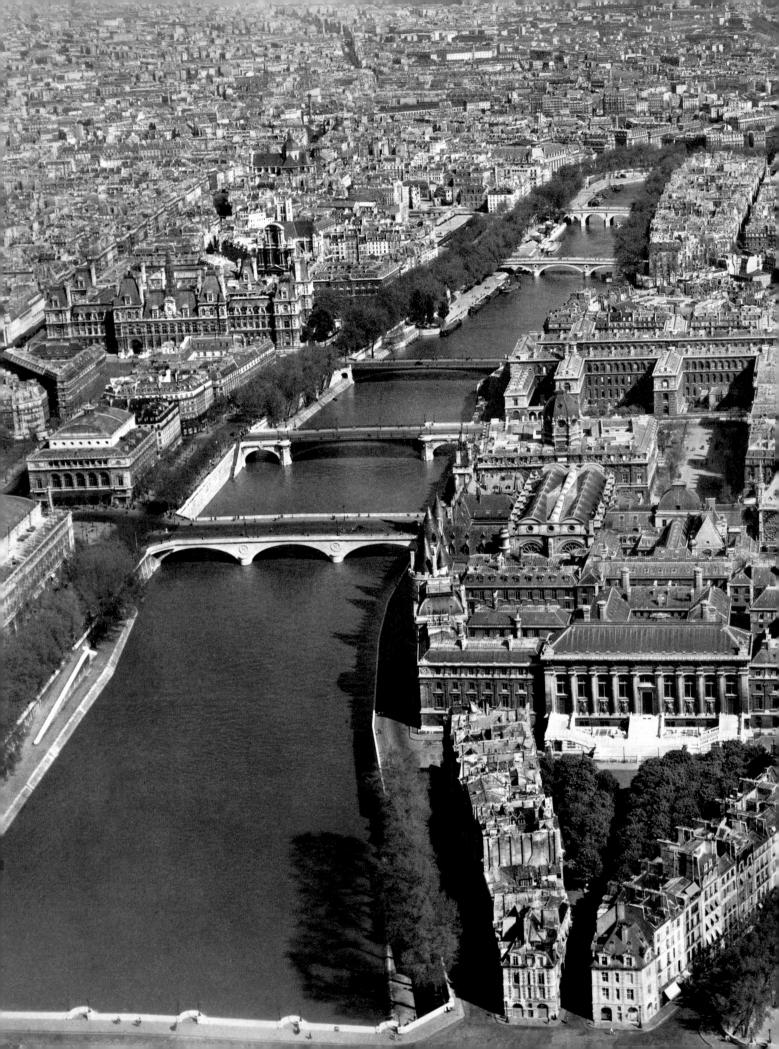

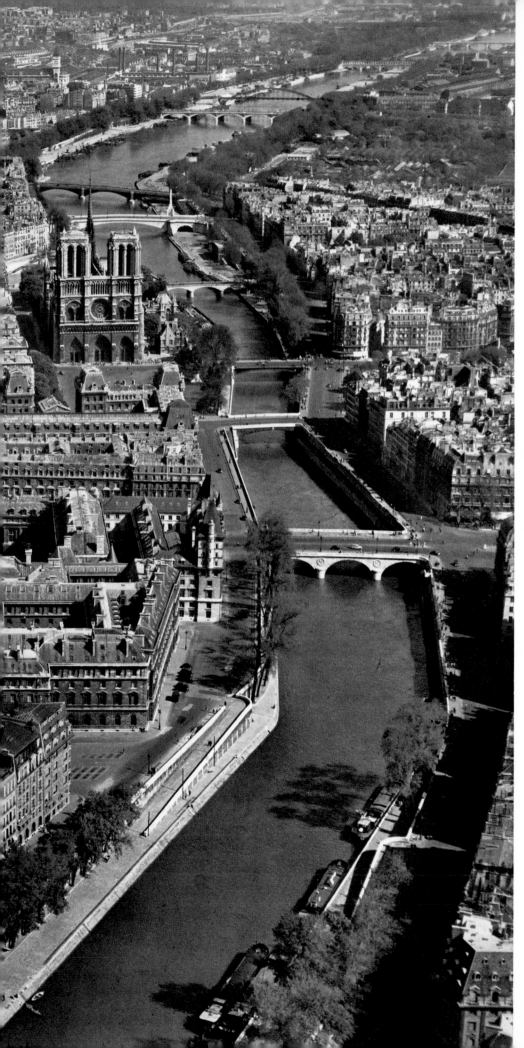

15. - L'ILE DE LA CITÉ. A la pointe, la place
Dauphine; ensuite le Palais de Justice
avec sa façade postérieure et, en son
milieu, la Sainte-Chapelle. A gauche, la
Conciergerie. Vers le milieu de l'île, à
droite, les bâtiments de la Préfecture de
Police. A gauche, le Tribunal de Com-
merce, plus loin encore, l'Hôtel-Dieu et,
sur la droite, Notre-Dame. Sur la rive
droite de la Seine, l'Hôtel de Ville. Au
delà de la Cité, l'île Saint-Louis. *Photo
Éts Richard, Pilote-opérateur Roger Henrard.*

Ensuite, le Palais où le
Roi, quand il n'est point
à visiter son domaine ou
à commander son armée,
tient sa cour, entouré de
son conseil et de ses légis-
tes; enfin, l'Hôtel-Dieu,
l'hôpital des pauvres, —
si bien que l'île est do-
minée par trois vertus :
la Foi, la Justice et la
Charité.

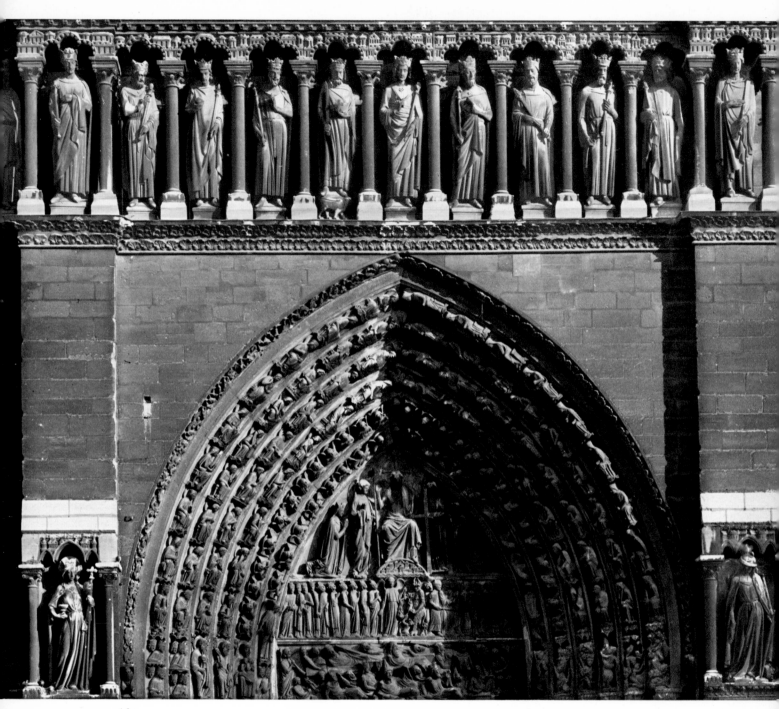

16.

Les premiers Capétiens ont laissé dans l'île de la Cité une éternelle empreinte. Notre-Dame est leur œuvre : au-dessus du triple portail, ils ont pu ériger la Galerie des Rois, qui, alignés sous leurs arcs triomphaux comme dans autant de guérites, montent la garde au front du monument. Louis IX, le plus saint d'entre eux, y construisit le plus merveilleux édifice, la Sainte-Chapelle, joyau de l'art gothique aux murs immatériels faits de couleurs et de lumière.

17.

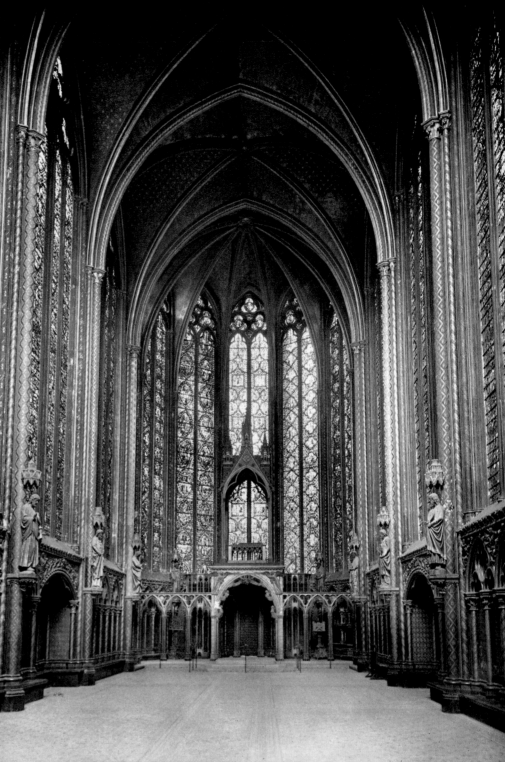

18.

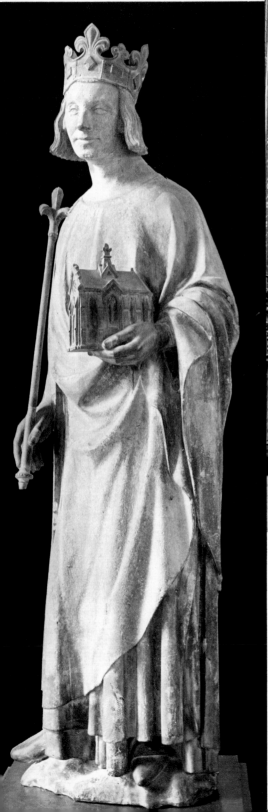

16. - NOTRE-DAME DE PARIS. La Galerie des Rois, vue au-dessus du portail du Jugement dernier. *Photo Flammarion.*

17. - LA SAINTE-CHAPELLE. Intérieur de la chapelle haute. Les vitraux représentent des scènes de l'Ancien et du Nouveau Testament, et aussi l'histoire des saintes reliques — la Couronne d'épines et un morceau de la vraie Croix — qui s'y trouvaient conservées. *Photo Flammarion.*

18. - SAINT LOUIS sous les traits de Charles V. Il tient le modèle de la Sainte-Chapelle. Statue provenant de l'Hospice des Quinze-Vingts. Vers 1370. Musée du Louvre. *Photo Flammarion.*

19. – L'HORLOGE DE LA TOUR DU PALAIS, installée en 1334, reconstruite sous Henri II et décorée par Germain Pilon. *Photo Anderson.*

20. – LA CONCIERGERIE, vue du Pont-au-Change. *Photo Marc Foucault - Éd. Tel.*

20.

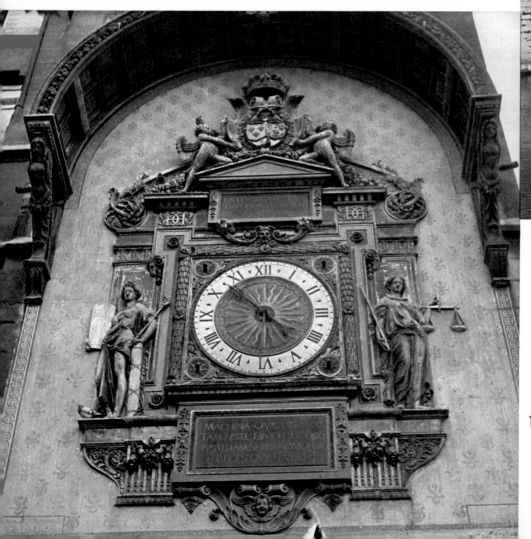

19.

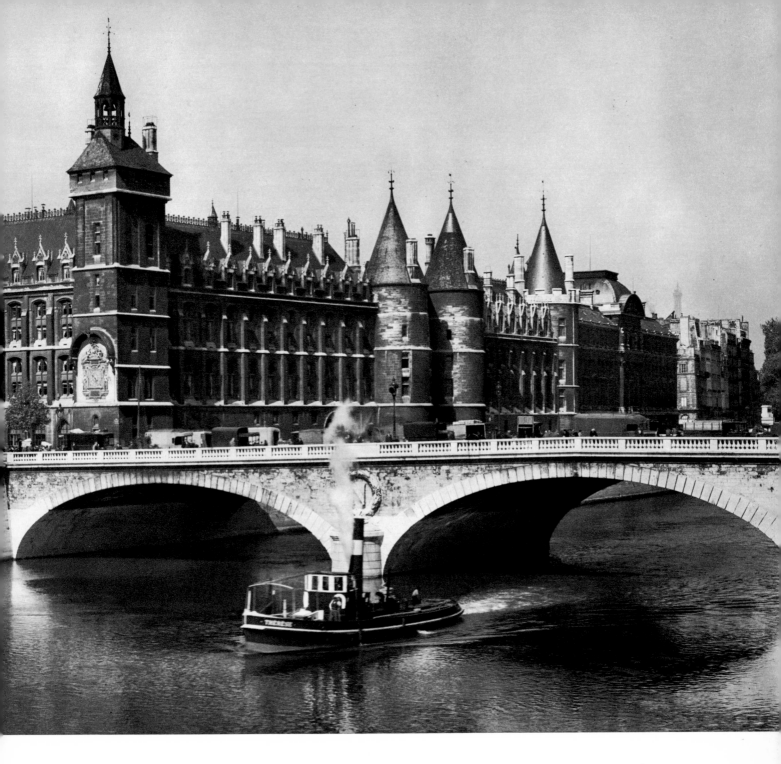

Un jour vint où les gens du roi, ses chambres et ses légistes encombrèrent si fort
le Palais que la royauté, avec Charles V, dut le leur céder tout entier pour chercher
asile sur la rive droite, au château du Louvre. Désormais, l'horloge de la tour d'angle
sonnera l'heure de la Justice et de la Loi, dont les effigies, de chaque côté du cadran,
semblent régir et mesurer le Temps lui-même. Et les prisons s'élargiront derrière
les tours de Philippe le Bel. Celle de la Conciergerie, sous la Révolution, deviendra
tristement fameuse. Les masses jumelées des deux tours de pierre noircie évoque-
ront à jamais la Terreur, et leur reflet dans l'eau assombrie de la Seine y cherche
l'ombre des victimes de l'échafaud.

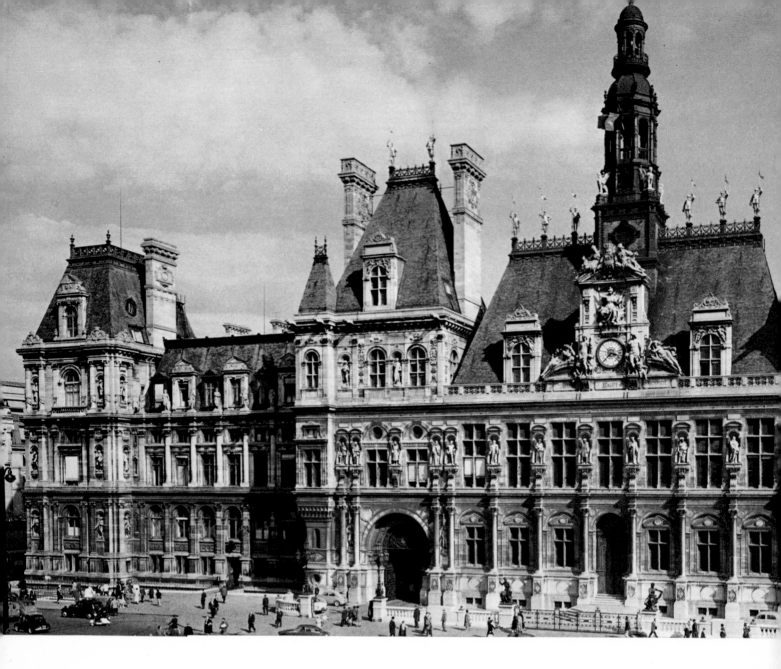

En même temps que le Parlement et les gens de Loi accroissaient leur importance, grandissait en face un autre pouvoir : celui des échevins de la Cité. Les anciens "marchands de l'eau", devenus de riches bourgeois, ont leur parloir en Place de Grève, sur la grève même, sur leur port de Seine. Leur prévôt est un si puissant personnage qu'un jour l'un d'entre eux se fera le tuteur de la royauté défaillante. Le roi Jean le Bon prisonnier, Étienne Marcel protégera le dauphin Charles - en attendant de le combattre.

Quand la Renaissance imposera le goût de l'architecture nouvelle, le parloir gothique d'Étienne Marcel fera place au bâtiment du Boccador et de Chambiges, qui semble un château de la Loire remonté au bord de la Seine. Il garde encore cette figure depuis sa reconstruction du siècle dernier, après l'incendie de la Commune. Les niches ont reçu des personnages nouveaux, mais la façade a conservé ses lignes, le fronton sa grâce, et les hautes toitures d'ardoise leurs chevaliers bannerets qui lèvent sur le ciel les oriflammes de Paris.

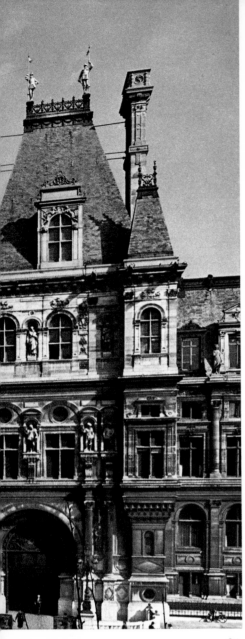

21.

22.

21. — L'HOTEL DE VILLE. Construit par Pierre Chambiges de 1533 à 1551 et reconstruit par Ballu et Deperthes en 1882. *Photo Draeger.*

22. — CHEVALIERS BANNERETS sur le toit de l'Hôtel de Ville. *Photo Draeger.*

23. — Ci-dessous : ÉTIENNE MARCEL, par Idrac et Marqueste. *Photo Draeger.*

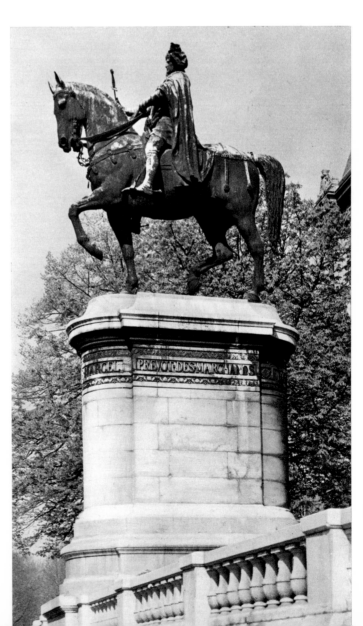

23.

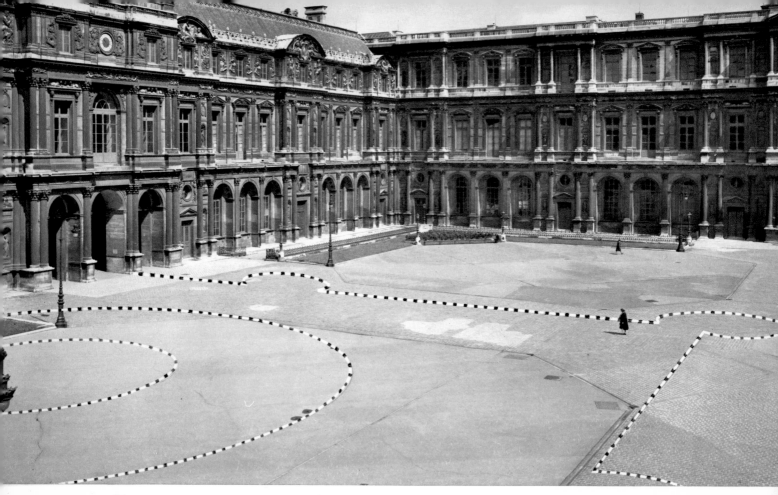

24.

25.

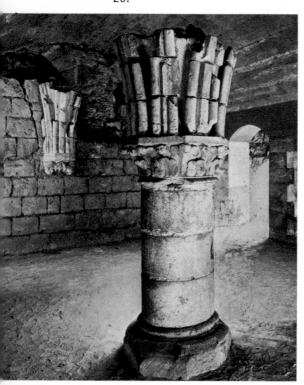

A l'ouest du Palais et de l'Hôtel de Ville, le roi s'est donc installé au château du Louvre. Sur le pavé de la cour, on voit aujourd'hui un tracé du Louvre de Philippe Auguste. Les sous-sols en conservent quelques vestiges.

Charles V agrandit et embellit le château. François Ier et Henri II le reconstruiront en partie avec Pierre Lescot. Mais les rois de France cesseront d'y tenir leur cour. Les Valois résideront surtout dans leurs châteaux des bords de la Loire. Ils n'y viendront qu'occasionnellement, comme pour ce mariage d'Henri de Navarre où le palais fut ensanglanté dans la nuit tragique de la Saint-Barthélemy où les cloches de Saint-Germain-l'Auxerrois, l'église voisine, donnèrent le signal du massacre.

Désormais, les Bourbons n'habiteront plus ce palais que par intermittence. Ils le délaisseront pour les Tuileries, le Palais-Royal, avant de le déserter pour Versailles. Le plus populaire des rois de France, Henri IV, l'habita cependant. On l'y ramena mourant, après qu'il eut été frappé par Ravaillac.

24. – TRACÉ DU LOUVRE DE PHILIPPE AUGUSTE SUR LE PAVÉ DE LA COUR CARRÉE DU LOUVRE. *Photo Flammarion.*

25. – VESTIGES DU LOUVRE DE PHILIPPE AUGUSTE : salle voûtée avec un pilier supportant la retombée des nervures de la voûte. *Photo Flammarion.*

26. – PALAIS DU LOUVRE. Le balcon, à l'extrémité de la Petite Galerie, d'où Charles IX aurait tiré sur les protestants. *Photo Sougez - Éd. Tel.*

27. – LE CLOCHER DE SAINT-GERMAIN-L'AUXERROIS. Au fond, le Palais du Louvre avec la colonnade de Perrault. *Photo Marcel Bovis.*

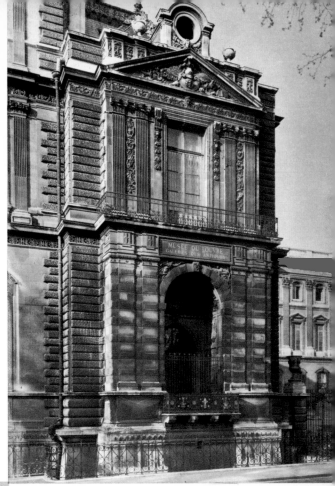

26.

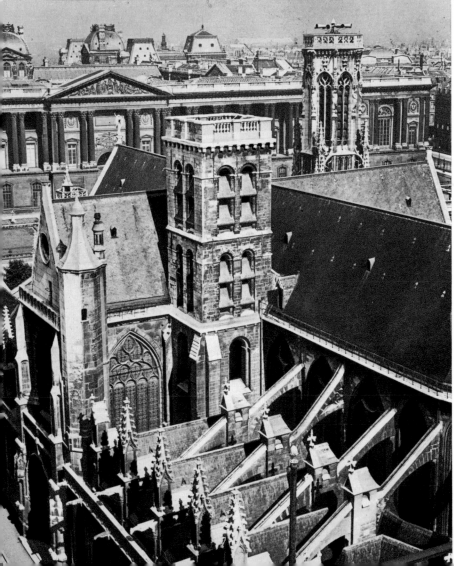

27.

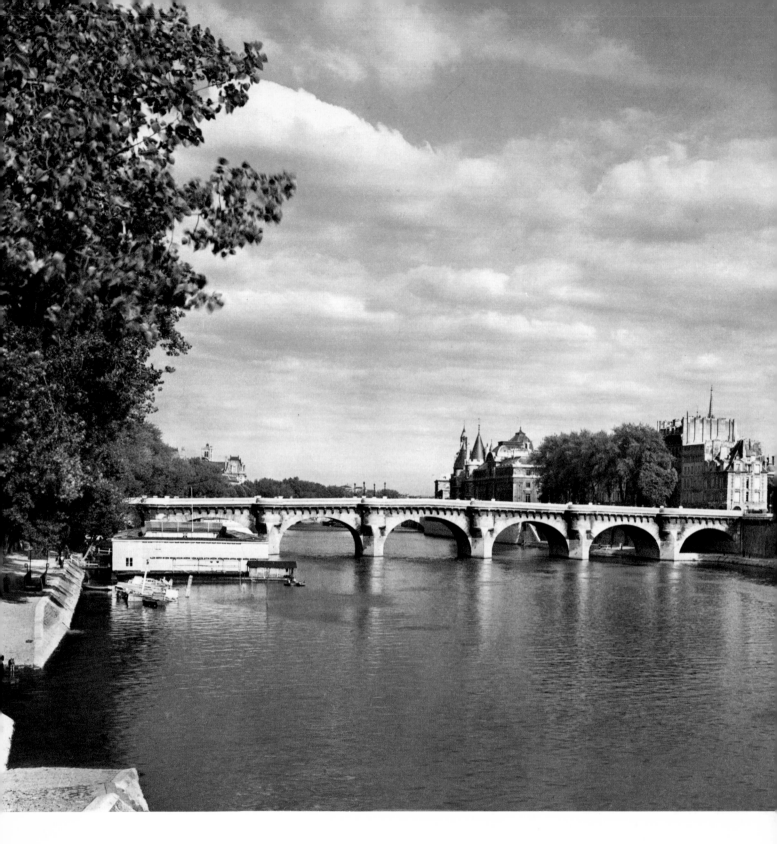

Le Pont-Neuf, qui, malgré son nom, est le plus ancien de Paris, est aussi le plus populaire, mêlé à tant d'événements de son histoire! Achevé par Henri IV, il conserve le souvenir de ce roi. Les deux parties du pont s'appuient sur le jardin du Vert-Galant, à l'extrême pointe de l'île, là où la Seine élargie compose le paysage le plus attachant de Paris.

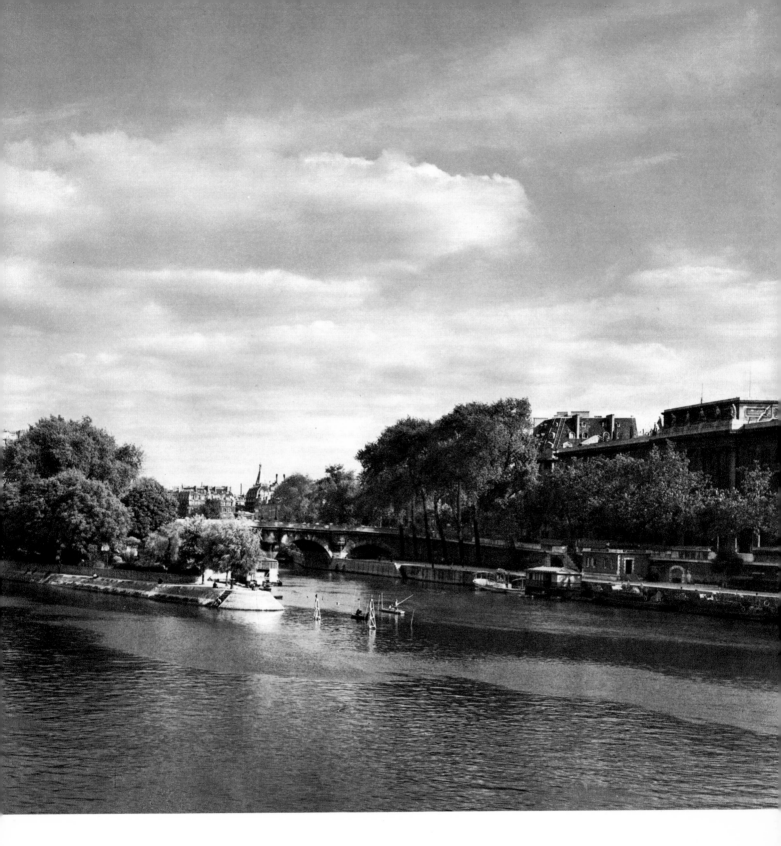

28. - LE PONT-NEUF ET LE JARDIN DU VERT-GALANT. *Photo Marc Foucault - Éd. Tel.*

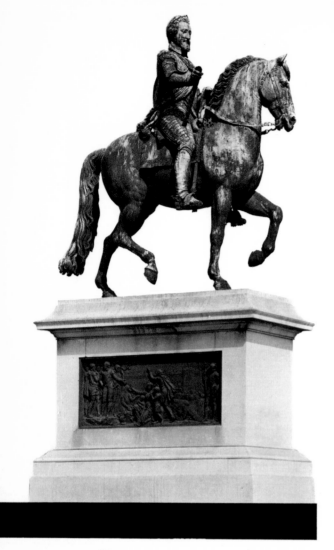

29.

30.

Au-dessus de l'animation du Pont-Neuf, la statue du bon roi Henri regarde éternellement passer sa grand-ville. Devant lui, deux maisons de la Place Dauphine rappellent qu'il a nommé cette place en l'honneur du dauphin son fils, le futur Louis XIII. Ces deux maisons de pierre et de brique rose sont ce qui reste de l'ensemble architectural de la première de nos " places royales ". La suivante sera la Place des Vosges. Mais c'est Louis XIV, le roi-bâtisseur, qui, bien

31.

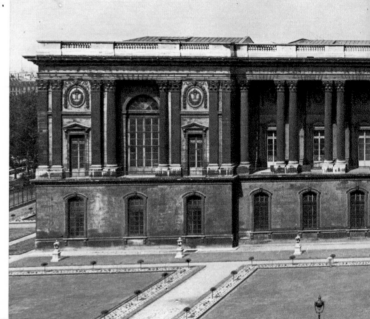

29. - HENRI IV, par Lemot, sur le Pont-Neuf.
Photo Draeger.

30. - LES MAISONS LOUIS XIII DE LA PLACE
DAUPHINE. Photo Flammarion.

31. - LA COLONNADE DE PERRAULT, AU LOUVRE
Photo Sougez - Éd. Tel.

32. - LA PLACE VENDÔME, par Mansart. Photo
Boudot-Lamotte.

33. - LOUIS XIV, par Bosio, Place des Victoires.
Photo Draeger.

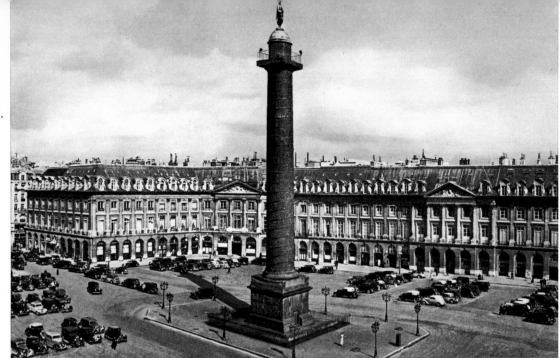

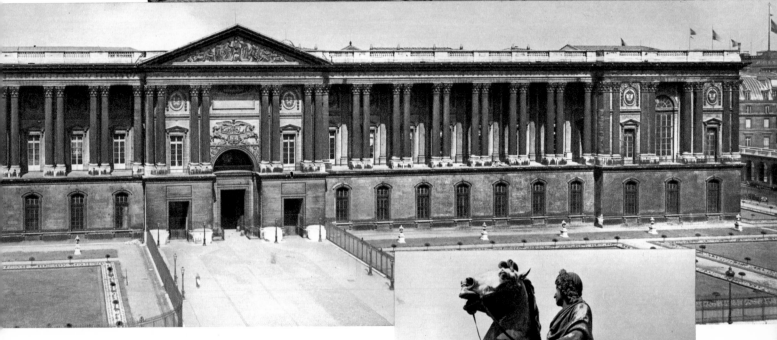

que fixé à Versailles, devait doter Paris de ces vastes ensembles architecturaux qu'il a multipliés avec la magnificence qui est la marque de son règne. La colonnade de Perrault, façade tardive du palais du Louvre, est le monument le plus pur de l'architecture classique. Mansart bâtit la Place Vendôme, où la statue du Grand Roi était jadis bien à sa place, et la Place des Victoires, où une statue plus récente est venue le représenter.

33.

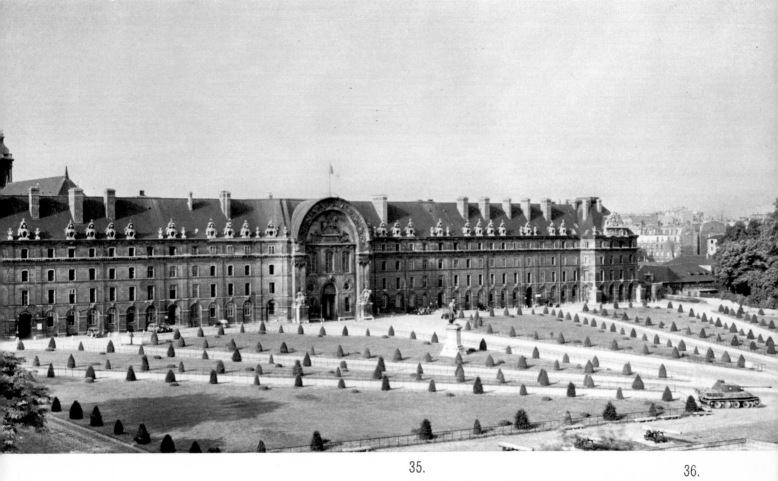

35.

36.

34. - LA COUR D'HONNEUR DES INVALIDES et l'un des canons qui en ornent la galerie. *Photo Draeger.*

35. - L'HOTEL DES INVALIDES, par Bruant et Mansart, dominé à gauche par le dôme de Mansart. *Photo René-Jacques.*

36. - SAINT-LOUIS-DES-INVALIDES. La voûte. *Photo Flammarion.*

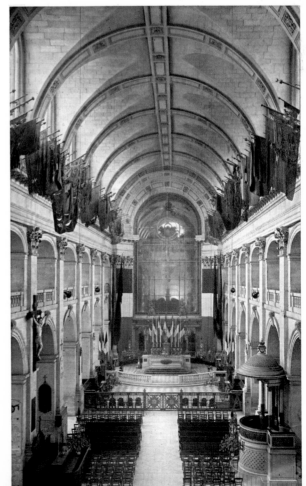

Le Grand Roi, qui a trop aimé les guerres et les bâtiments, bâtit pour les mutilés de ses guerres l'édifice si majestueux dans l'austérité qu'est l'Hôtel des Invalides. Sa longue façade grise, que couronnent noblement les trophées du toit, abrite les gloires des armées françaises. Sa porte monumentale s'est ouverte à des rois et à des généraux vainqueurs. A la voûte de son église, pendent les drapeaux de Rocroi et d'Austerlitz. Et sur ce grandiose ensemble, le dôme de Mansart est posé comme une tiare. Le soleil couchant rallume l'or vieilli de ses ornements tandis que se profile sur le ciel le canon qui marque les dates de notre histoire.

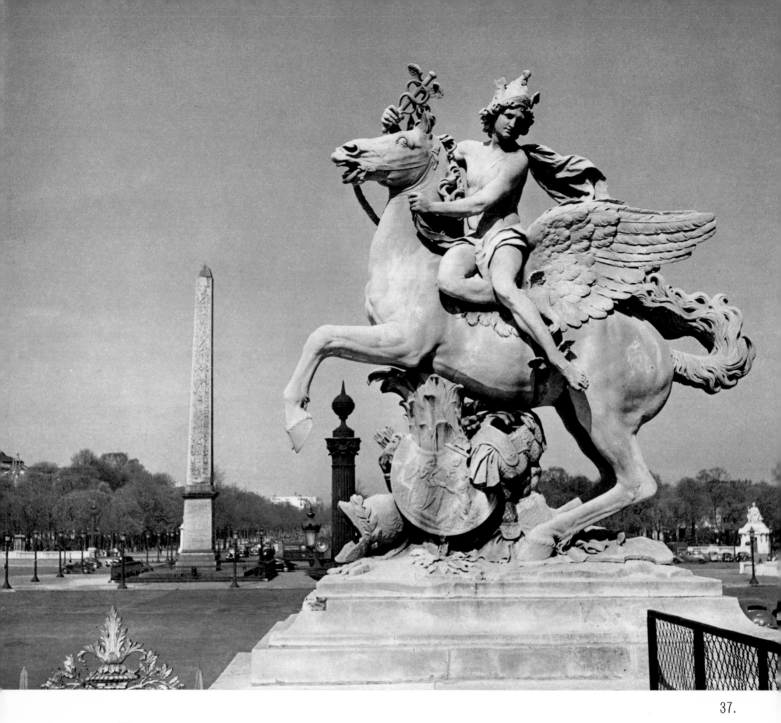

37. – MERCURE, par Coysevox, à l'entrée du jardin des Tuileries. *Photo Boudot-Lamotte.*

38. – L'ÉCOLE MILITAIRE, par Gabriel. *Photo Draeger.*

39. – LA PLACE DE LA CONCORDE. Les deux palais construits par Gabriel de 1760 à 1775. *Photo Draeger.*

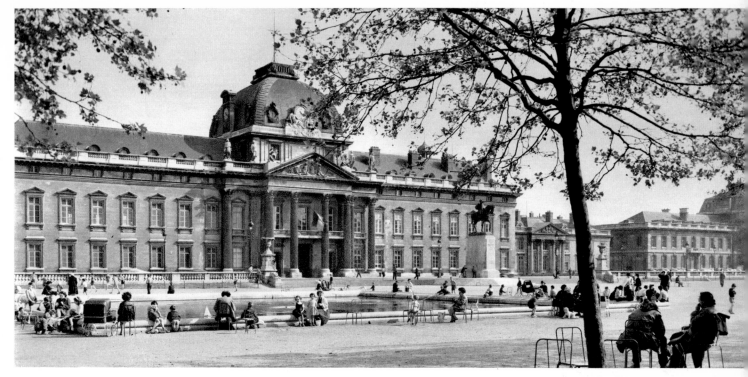

38.

Si la grandeur du siècle de Louis XIV garde des prolongements sous Louis XV, la majesté se tempère de grâce. Gabriel succède à Mansart. Les deux palais de la Concorde peuvent rappeler la colonnade du Louvre, mais le classicisme a moins de rigueur, les ornements plus de préciosité. Les allégories sont des figures de ballets. Ces derniers grands monuments de la monarchie devaient être aussi les témoins de sa fin. L'École Militaire a vu, en face d'elle, la Révolution déployer ses fastes sur le Champ-de-Mars, et les palais de Gabriel tomber deux têtes couronnées, sous le couperet de la guillotine.

39.

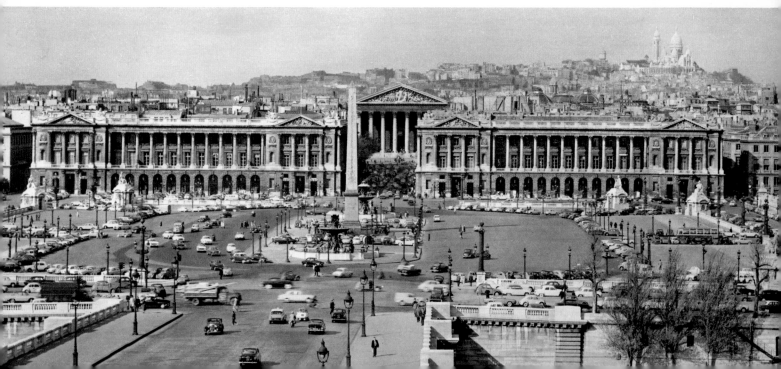

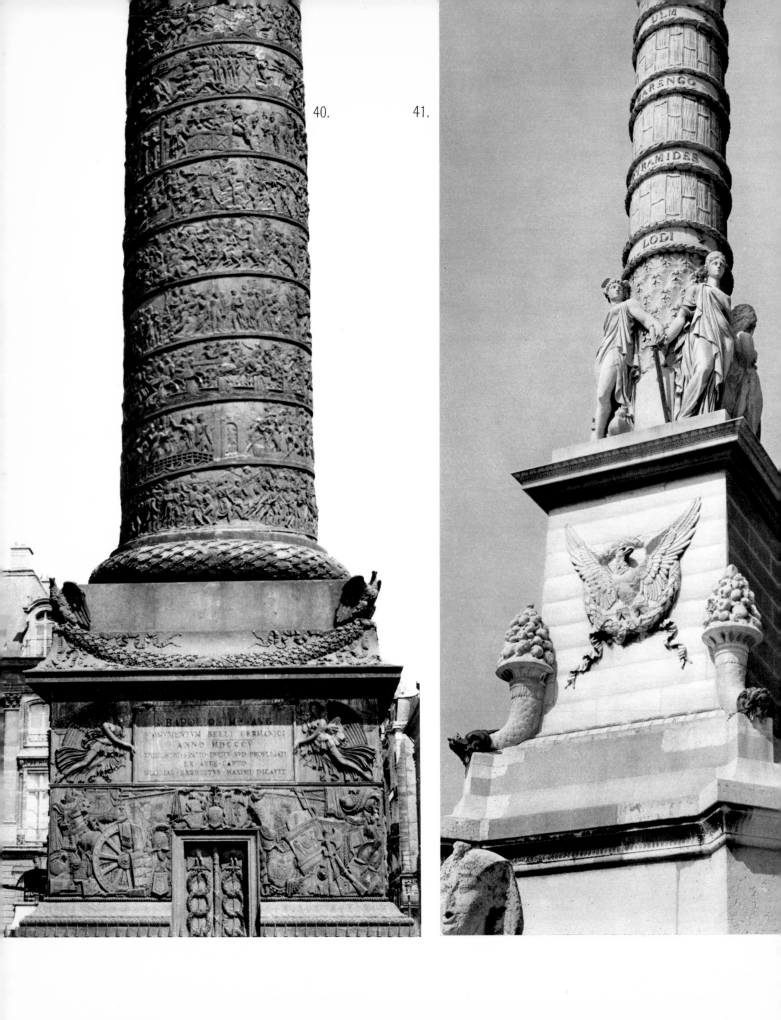

40. 41.

40. - **LA COLONNE VENDÔME** (partie inférieure), érigée de 1806 à 1810 sur l'ordre de Napoléon, par Denon et Gondoin. Bas-reliefs de **Bergeret.** *Photo Flammarion.*

41. - **FONTAINE DE LA VICTOIRE,** sur la place du Châtelet. Les figures sont de **Boizot.** *Photo Flammarion.*

42. - **L'ARC DE TRIOMPHE DU CARROUSEL,** commencé en 1806 sur les dessins de Percier et Fontaine, et surmonté d'un groupe en bronze par **Bosio.** *Photo Draeger.*

42.

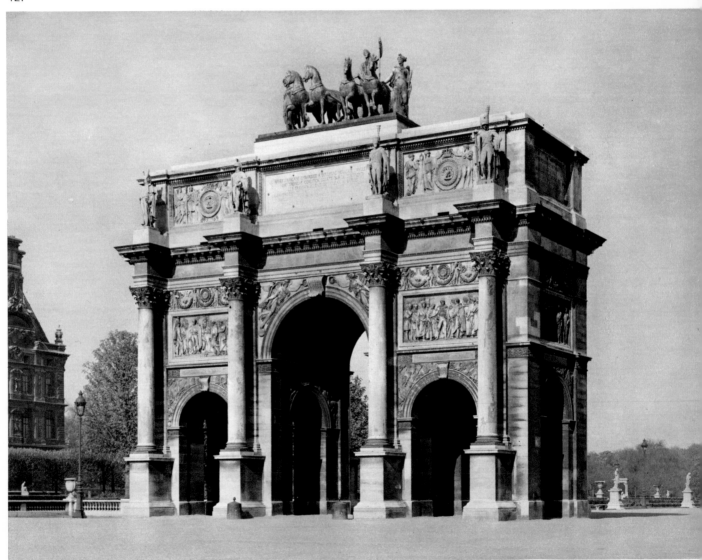

L'Empire a dressé des colonnes et des arcs triomphaux où ses Renommées et ses aigles planent sur les évocations imagées des grognards et de leurs campagnes. Son apothéose emplit la crypte ouverte de l'église des Invalides : la coupole

du Grand Roi y recouvre le tombeau du Grand Empereur. De blanches victoires drapées veillent en cercle le sarcophage de porphyre où gît Napoléon, selon le vœu de l'exilé de Sainte-Hélène : '' Je désire que mes cendres reposent sur les bords de la Seine... ''

Le retour des Bourbons a laissé sa marque dans la Chapelle expiatoire élevée sur le lieu de l'ancien cimetière où Louis XVI et Marie-Antoinette avaient été inhumés avec nombre d'autres victimes de la Terreur. Au cœur du Paris trépidant, '' ce cloître formé d'un enchaînement de tombeaux '' apparaît comme le sépulcre de la royauté.

44.

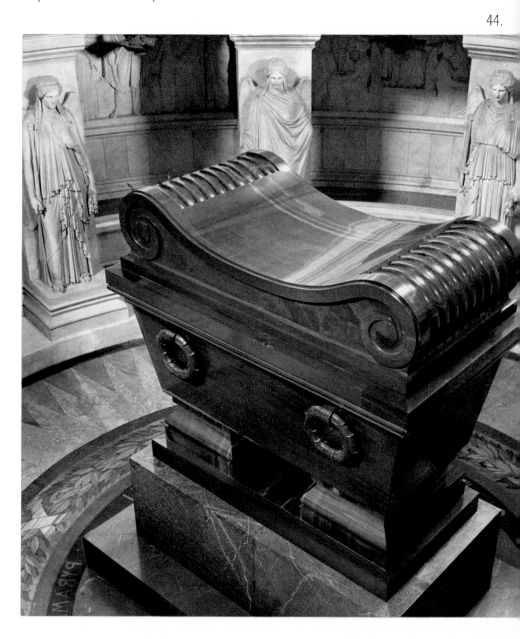

43.

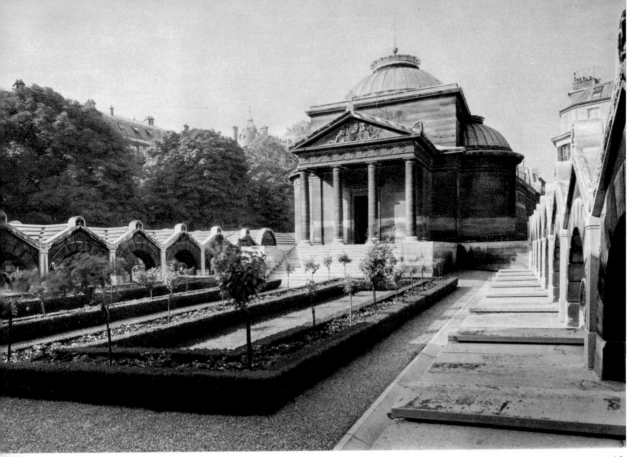

45.

43. - UNE DES DOUZE VICTOIRES qui entourent le tombeau de Napoléon, par Pradier. *Photo Flammarion.*

44. - LE TOMBEAU DE NAPOLÉON Ier, dans la crypte de Saint-Louis-des-Invalides. *Photo Draeger.*

45. - CHAPELLE EXPIATOIRE, construite par Fontaine, sur l'ordre de Louis XVIII, à la mémoire de Louis XVI, de Marie-Antoinette, et d'autres victimes de la Révolution. *Photo Flammarion.*

46. - MARIE-ANTOINETTE SOUTENUE PAR LA RELIGION, par Cortot. Chapelle expiatoire. *Photo Flammarion.*

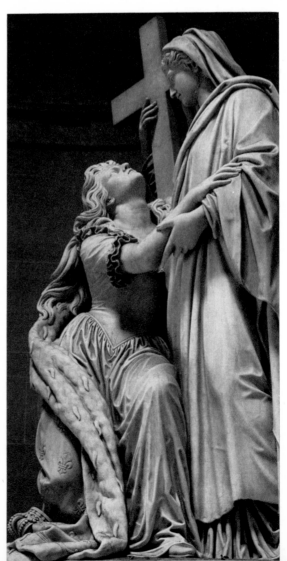

46.

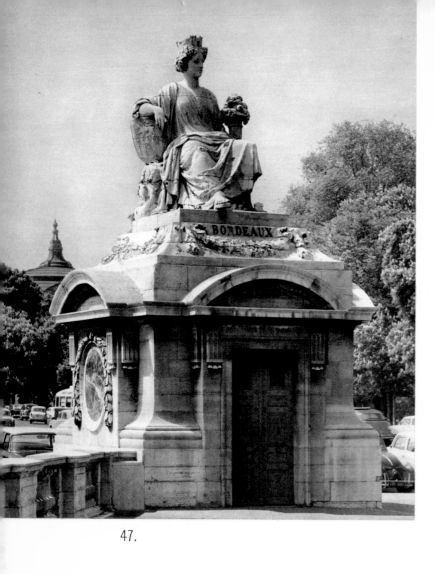

47.

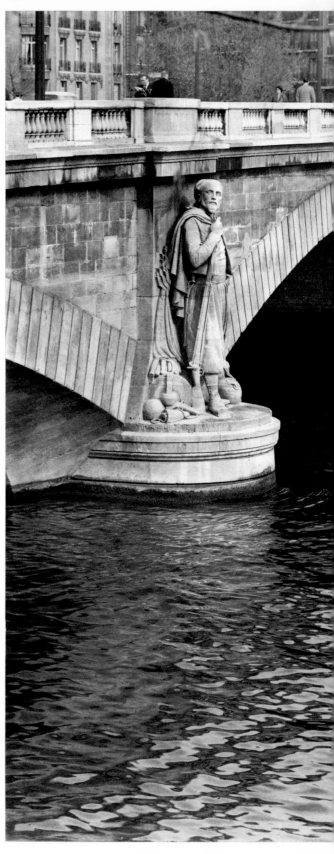

Le dernier roi qui ait régné en France,
Louis-Philippe, sentait-il combien fugi-
tive était sa survivance monarchique,
lorsque, plutôt que de bâtir, il relevait les
monuments abattus des gloires passées,
de Ramsès II à Napoléon, de l'obélisque
à la colonne Vendôme? En terminant les
édifices du Premier Empire, il ouvre la
voie au Second.

Fanfares et valses, le Second Empire,
guerrier et fêtard - et de surcroît grand
urbaniste et bâtisseur - met des zouaves
aux piliers du Pont de l'Alma et la Danse

47. - **LA VILLE DE BORDEAUX**, par Callouet. Statue surmontant l'un des pavillons de Gabriel, place de la Concorde.
Photo Draeger.

48. - **LE ZOUAVE**, par Diéboldt, sur une pile du Pont de l'Alma.
Photo Draeger.

49. - **BASE DE L'OBÉLISQUE DE LOUQSOR**, avec, en relief, l'épure des opérations d'embarquement de l'obélisque en 1836.
Photo Flammarion.

50. - **LA DANSE**, par Carpeaux. Façade de l'Opéra.
Photo Flammarion.

49.

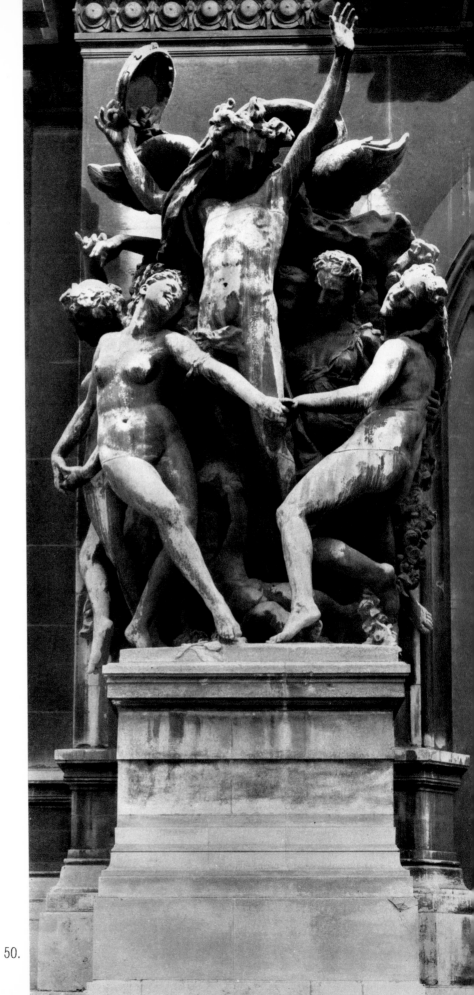

50.

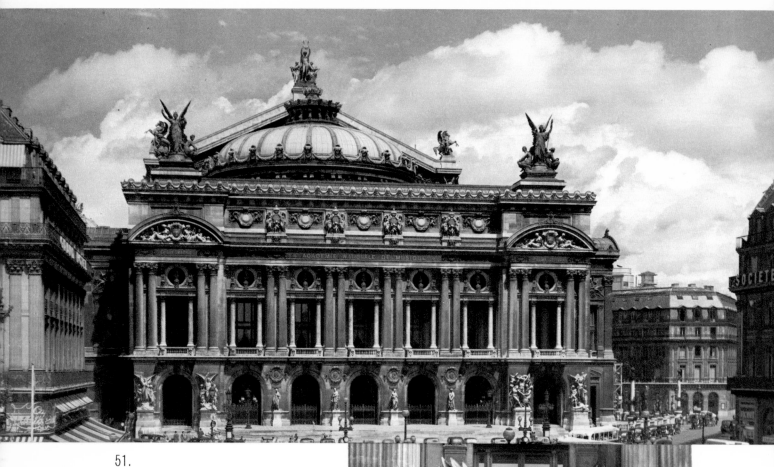

51.

de Carpeaux à la façade
de son monument le plus
grandiose, mais qu'il ne
verra pas terminé, l'Opéra.
Et la République vint, avec
sa Marianne triomphante,
son Génie briseur de chaî-
nes, sa Liberté en réduction,

52.

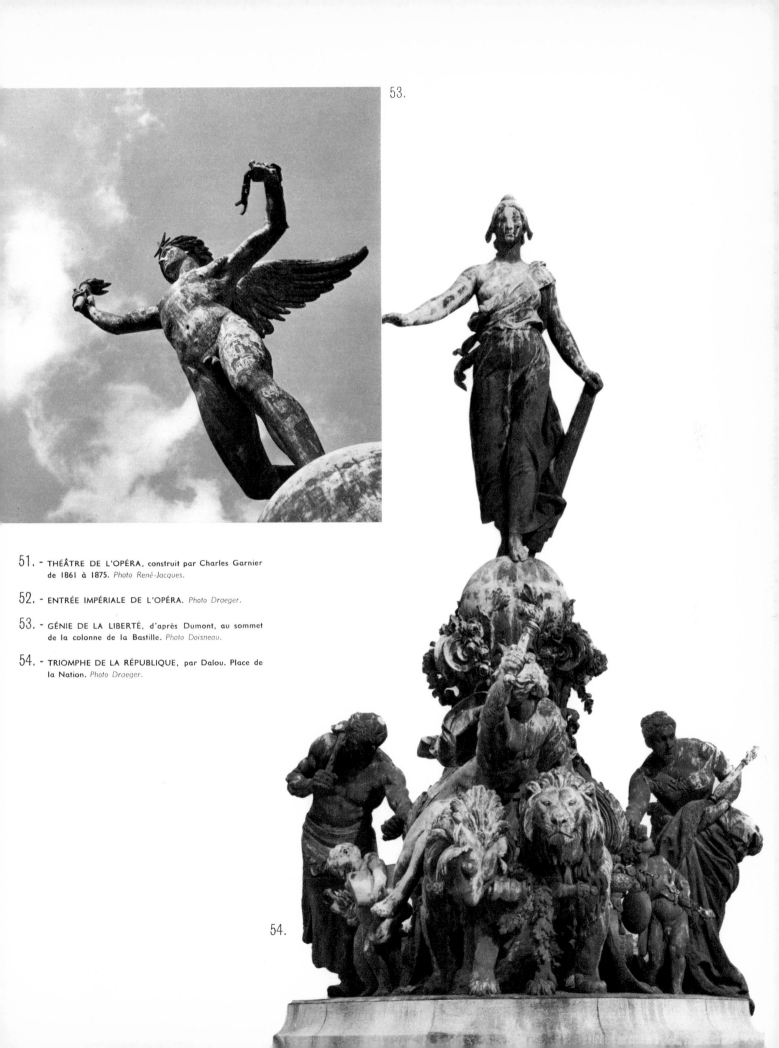

53.

51. — THÉÂTRE DE L'OPÉRA, construit par Charles Garnier de 1861 à 1875. *Photo René-Jacques.*

52. — ENTRÉE IMPÉRIALE DE L'OPÉRA. *Photo Draeger.*

53. — GÉNIE DE LA LIBERTÉ, d'après Dumont, au sommet de la colonne de la Bastille. *Photo Doisneau.*

54. — TRIOMPHE DE LA RÉPUBLIQUE, par Dalou. Place de la Nation. *Photo Draeger.*

54.

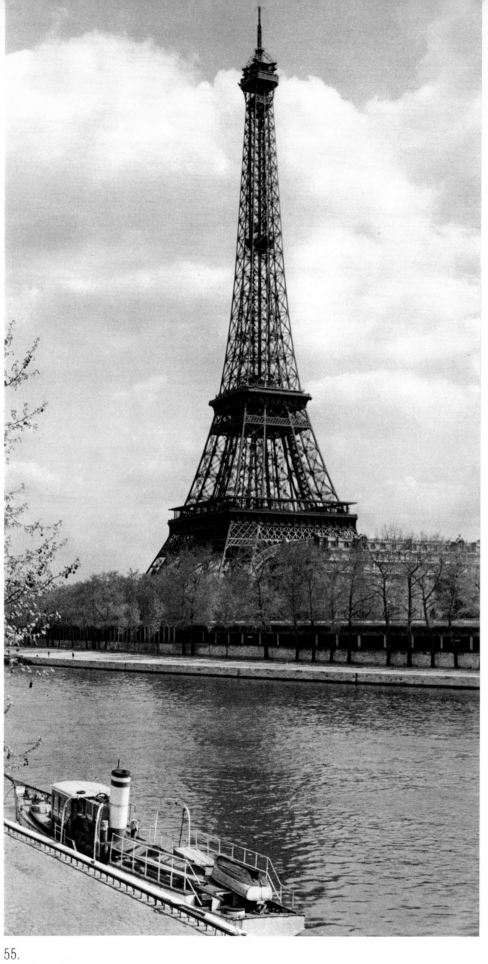

55.

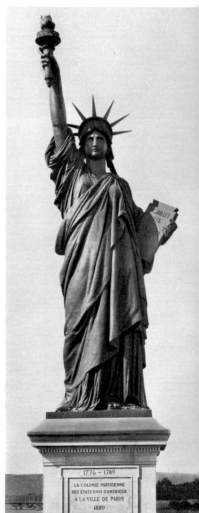

56

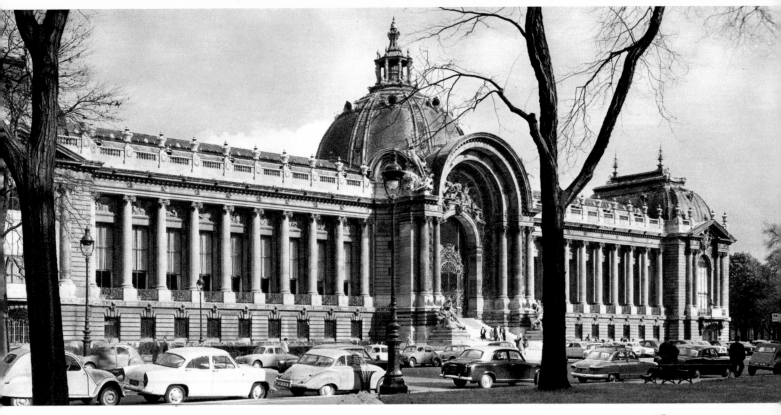

57.

58.

55. - **LA TOUR EIFFEL**. *Photo Draeger.*

56. - **LA LIBERTÉ**, par Bartholdi, à l'extrémité de l'allée des Cygnes. *Photo Levy Neurdein.*

57. - **LE PETIT PALAIS**, par Charles Girault. *Photo Draeger.*

58. - **ENTRÉE DU PETIT PALAIS**. Au tympan, TRIOMPHE DE LA VILLE DE PARIS, par Injalbert. A droite et à gauche, groupes par Saint-Marceaux. *Photo Flammarion.*

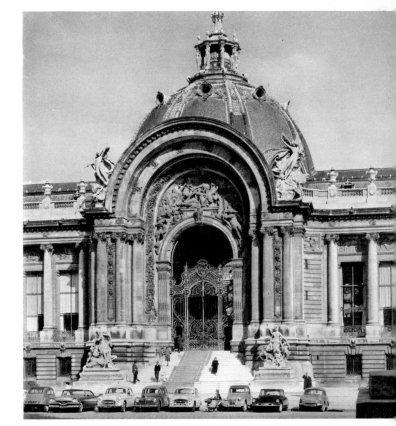

qui, du bout du port de Paris, fait signe à sa grande fille du port de New York, son apothéose de l'Industrie, sa Tour Eiffel, ses Palais d'expositions aux toits de verre, aux

gesticulantes allégories, ses souvenirs de l'alliance franco-russe que rappelle le pont Alexandre-III dans le bel élan de son arche unique, son 1900 qui semble aujourd'hui paré d'une grâce idyllique pour n'avoir point connu la guerre.

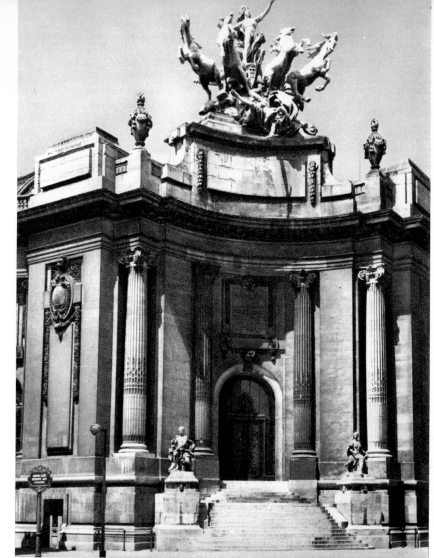

59. – GRAND PALAIS. Entrée d'angle, surmontée d'un quadrige, par Récipon. *Photo Boudot-Lamotte.*

60. – LE PONT ALEXANDRE-III, par Résal et Alby. Au fond, la toiture vitrée du Grand Palais. *Photo Flammarion.*

59.

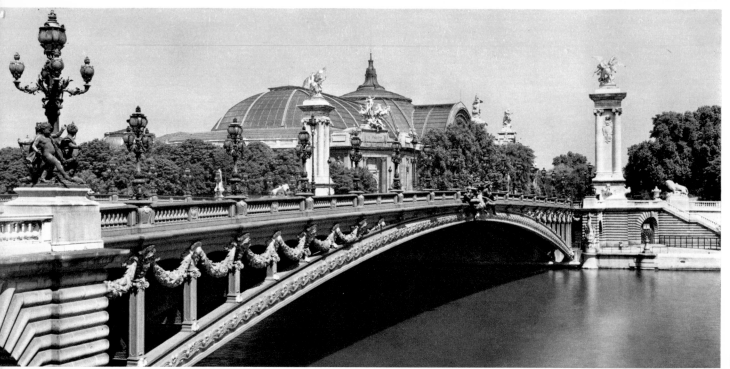

60.

Et sur tout ce Paris historique et monumental, il est un monument qui plane très haut, plus haut que Montmartre et la Tour Eiffel - haut comme la France. Cette arche n'est pas seulement l'Arc de Triomphe élevé à la Grande Armée. C'est aussi l'arche de toutes les gloires et de tous les deuils, passés, présents et à venir : l'arche de la Patrie entière.

61. - ARC DE TRIOMPHE DE L'ÉTOILE, commencé en 1806 sur les plans de Chalgrin, continué par Huyot et Blouet. *Photo Éd. Tel.*

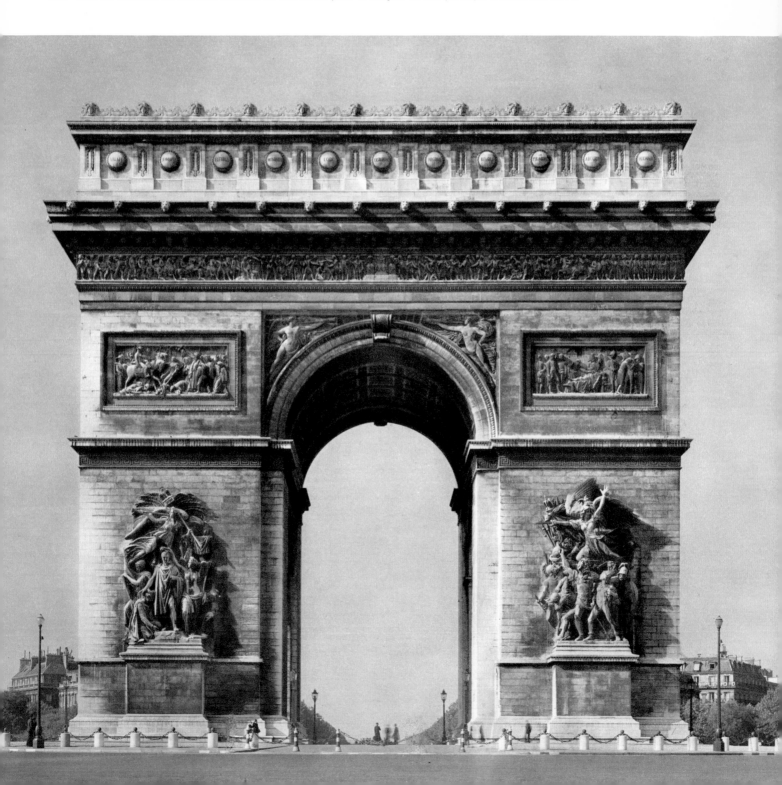

La flamme du Souvenir brûle sans arrêt à son pied.
Et sur son flanc vibre éternellement l'envol de la Marseillaise.

62. - LA FLAMME QUI VEILLE SUR LE TOMBEAU DU SOLDAT INCONNU, sous l'Arc de Triomphe. *Photo Boudot-Lamotte.*

63. - LA MARSEILLAISE, par Rude. *Photo Flammarion.*

62.

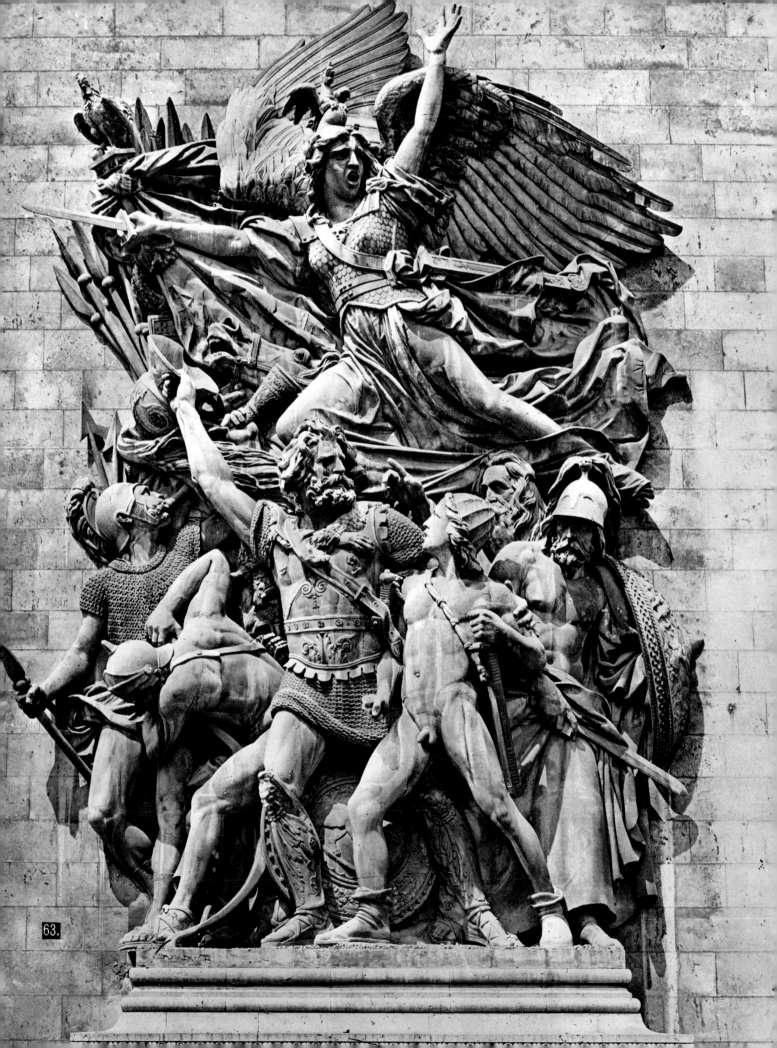

2

64. - LA RUE ROYALE. *Photo Ciccione-Rapho.*

Paris
capitale vivante

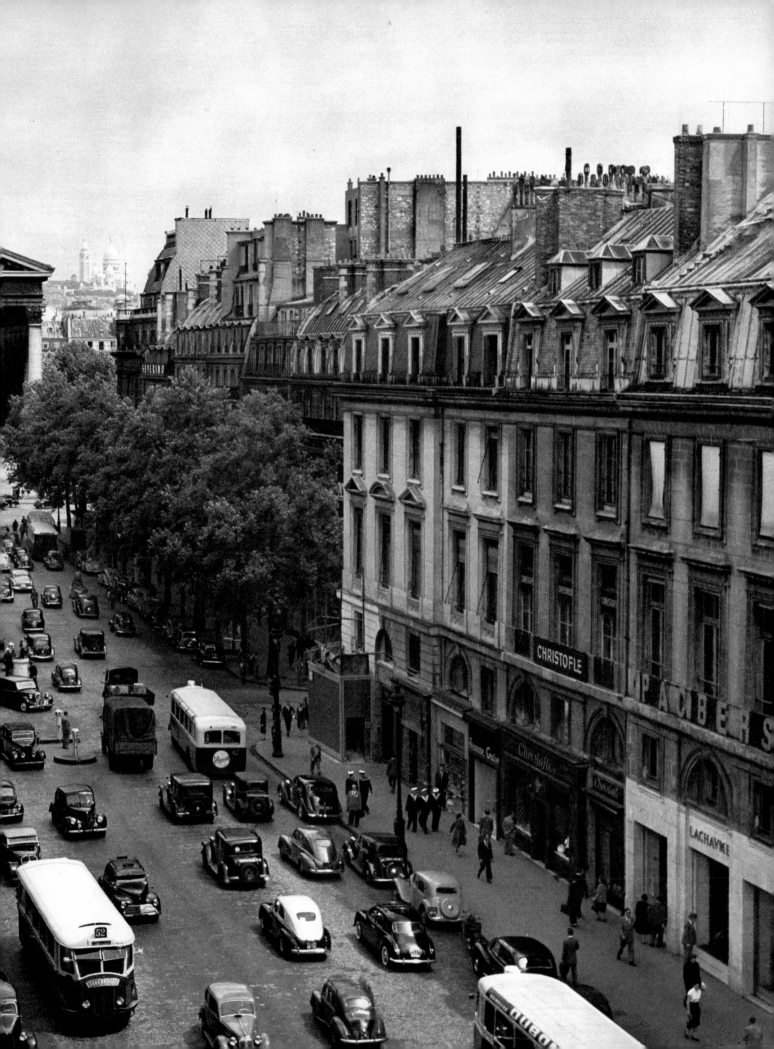

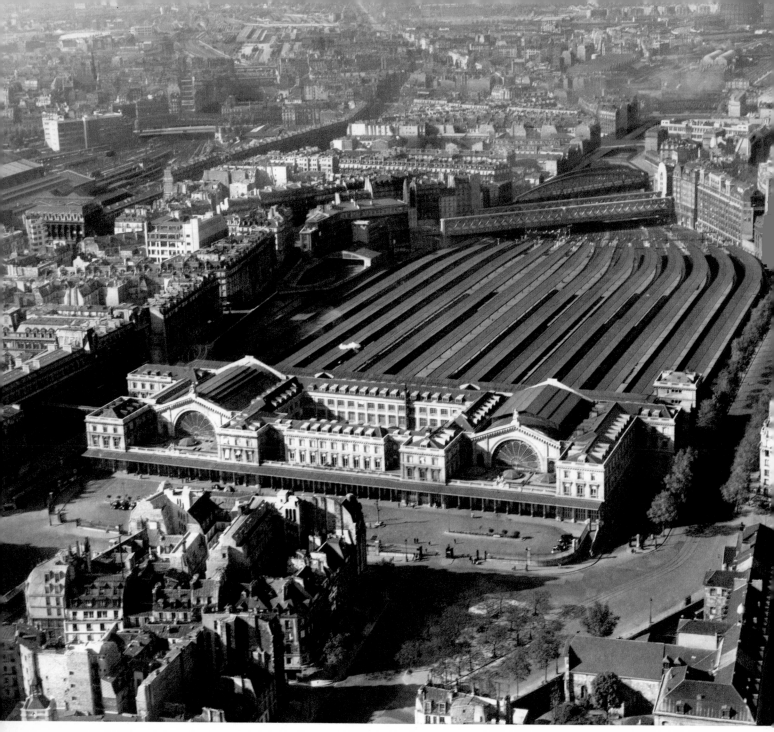

65.

Paris n'est pas seulement une ville chargée d'histoire; elle ne s'est point endormie sur ses monuments comme parmi des tombeaux. La plus vivante des capitales est d'abord un centre. Les artères des grands réseaux ferroviaires viennent y déployer la patte d'oie des quais où s'alignent les trains derrière le fronton des gares. Gare du Nord, accès des pays septentrionaux; gare de l'Est, où vient converger l'Europe centrale; gare de Lyon, aboutissement des pays méditerranéens; gare d'Austerlitz, porte sur l'Espagne et le Sud-atlantique; gare Saint-Lazare, but des passages britanniques et américains. Et ce centre d'un hémisphère est aussi celui des provinces françaises qui rayonnent tout autour, un centre où la France entière aboutit.

65. - **LA GARE DE L'EST. Vue aérienne.**
Photo Éts Richard - Pilote-opérateur R. Henrard.

66. - **INTÉRIEUR DE LA GARE DE LYON.**
Photo Lucien Viguier.

67. - **FAÇADE DE LA GARE SAINT-LAZARE.** *Photo Draeger.*

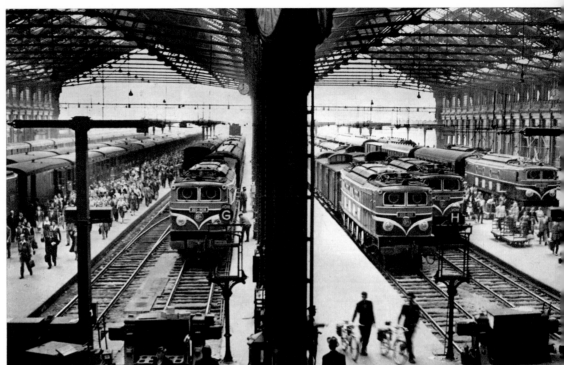

66.

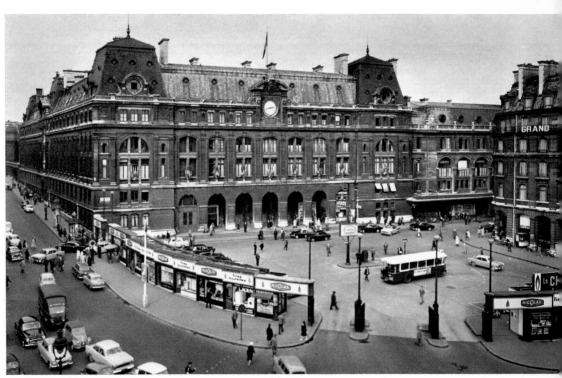

67.

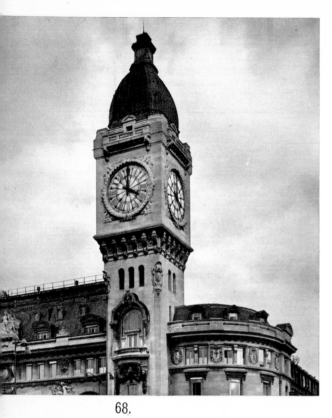

68.

Paris est encore le nœud des réseaux de l'air où convergent les transports venus de toutes les parties du monde jusqu'aux terrains d'Orly ou du Bourget et jusqu'à la gare aérienne des Invalides.

68. - LA TOUR DE L'HORLOGE A LA GARE DE LYON. *Photo Draeger.*

69. - GARE AÉRIENNE DES INVALIDES. *Photo Draeger.*

70. - 71. - 72. - AÉROPORT D'ORLY. *Photos Dalmas, Draeger, Keystone.*

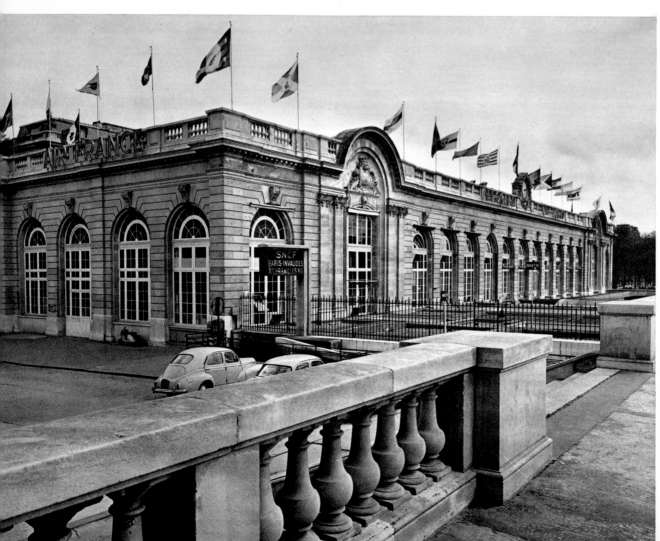

69.

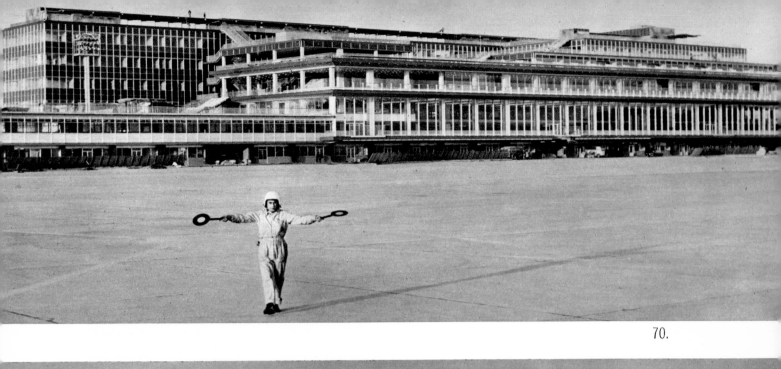

70.

71.

72.

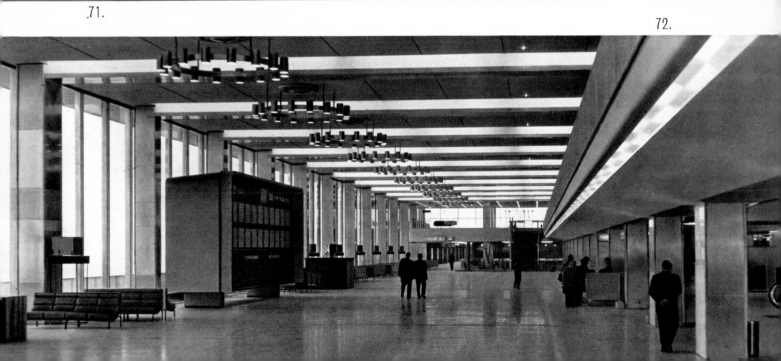

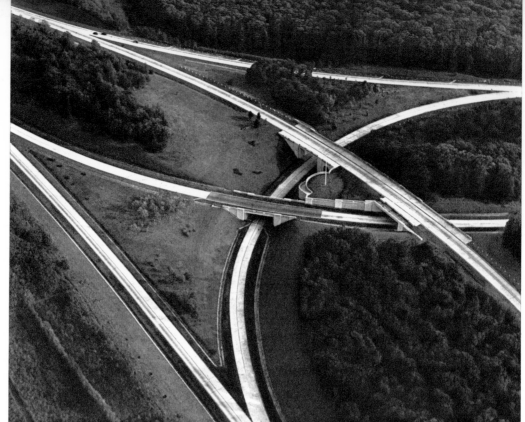

73.

C'est enfin le nœud routier, terme des routes nationales et des auto-
routes, et tout ce qui circule en France part de ce cœur et vient y aboutir.

73. - **VUE AÉRIENNE DE CROISEMENTS SUR L'AUTOROUTE DE L'OUEST.** *Photo M. Jarnoux.*

74. - **ROUTE NATIONALE.** *Photo Boudot-Lamotte.*

75. - **BOULEVARD PÉRIPHÉRIQUE SUD.** *Photo P. Pougnet-Rapho.*

76. - **ENTRÉE DE L'AUTOROUTE DU SUD DANS PARIS.** *Photo Houel-Atlas-Photo.*

74.

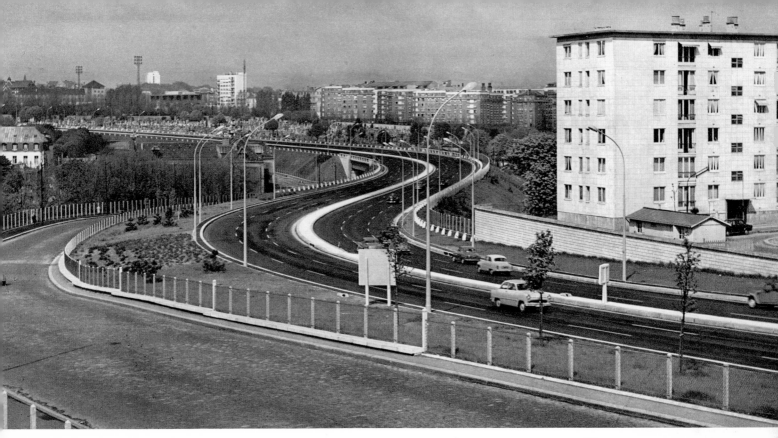

75.

76.

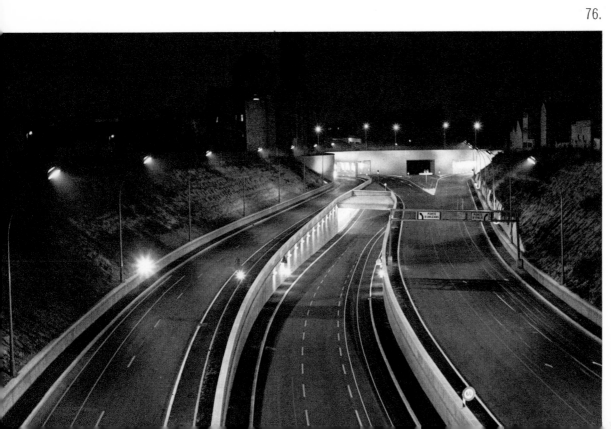

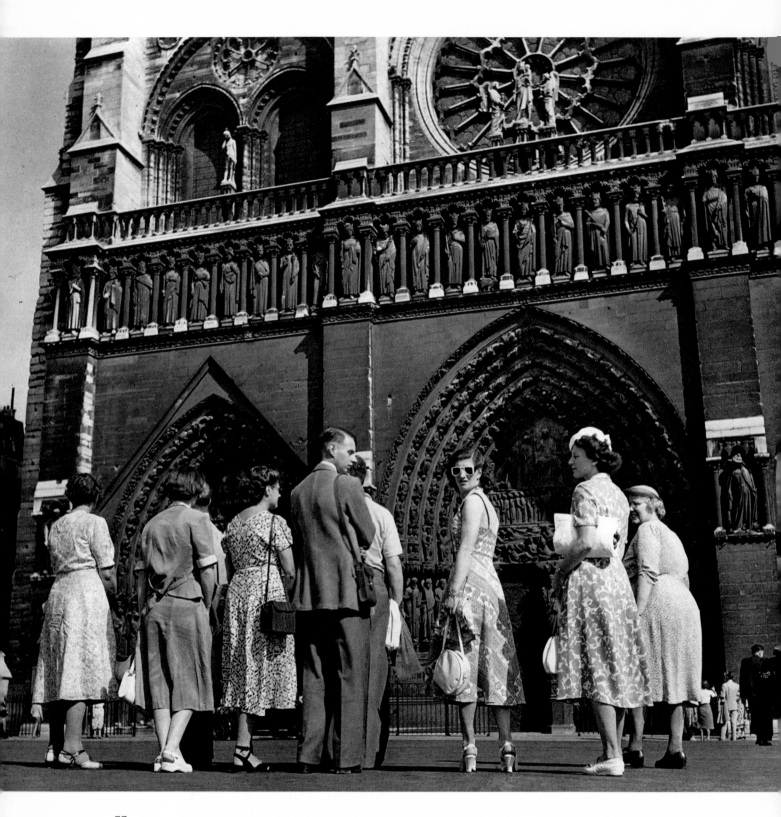

77. - GROUPE DE TOURISTES DEVANT NOTRE-DAME. *Photo Draeger.*

78.

78. – CAR DE TOURISTES DEVANT LES INVALIDES.
Photo Izis.

79. – BUSINESSMAN SORTANT D'UN GRAND HOTEL.
Photo R. Doisneau-Rapho.

79.

Et par les voies ferrées comme par la route ou la voie des airs, affluent, chaque jour de chaque saison, des contingents de voyageurs : touristes anonymes qui parcourent la ville en "tours" organisés ou qui flânent en groupes devant ses monuments les plus célèbres; hommes d'affaires importants que les chauffeurs attendent à la porte des grands hôtels;

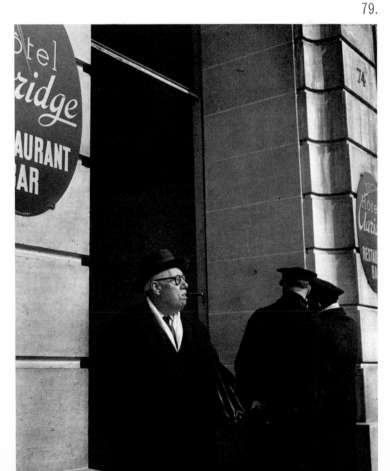

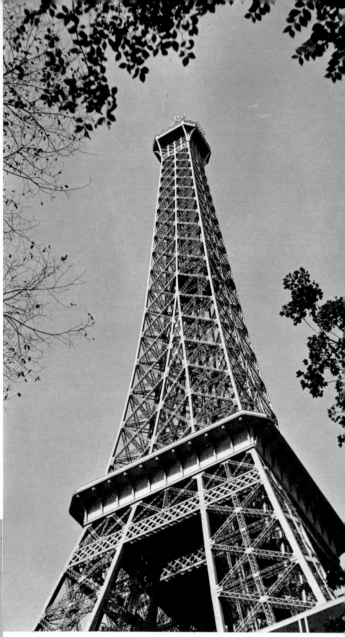

80.

80. - *Photo Boudot-Lamotte.*

81. - *Photo M. Jarnoux.*

82. - *Photo S. de Sazo-Rapho.*

83. - *Photo M. Fraass-Atlas-Photo.*

84. - *Photo Draeger.*

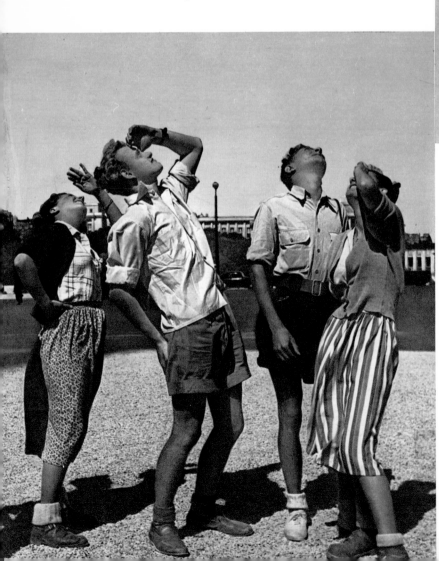

81.

82.

83.

84.

jeunesse sportive et cosmopolite qui fraternise dans les rues et que la Tour Eiffel ne manque pas d'émerveiller; curieux plus délicats qui empruntent le bateau-mouche pour bercer leur rêverie sur la Seine en contemplant le décor divers érigé tout le long des quais; promeneurs d'âge mûr pour lesquels le fiacre reste le meilleur moyen de locomotion, puisqu'il rappelle un temps heureux et qu'il permet de revoir à loisir les coins de Paris dont on se souvient;

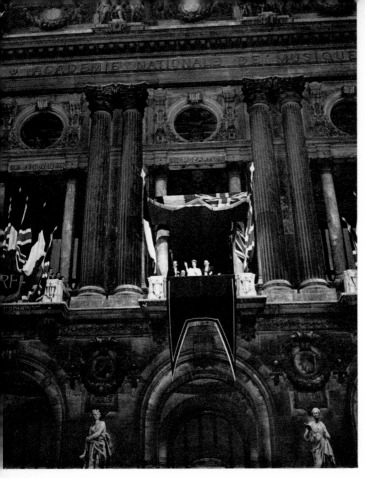

85.

altesses, têtes couronnées que Paris, capitale républicaine, aime recevoir et fêter. Et tous ces visiteurs, tous ces fidèles, tous ces amoureux de Paris, que cherchent-ils ou qu'aiment-ils dans la grande ville? Sans doute, dès l'abord, l'animation de ses boulevards, de ses avenues; la foule si diverse, populaire, élégante, flâneuse, affairée, qui fourmille sur les trottoirs, tandis que la chaussée canalise au milieu le mouvement inlassable des véhicules.

86.

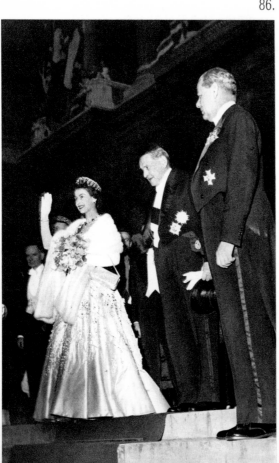

85. - 86. - RÉCEPTION DE LA REINE ÉLISABETH A L'OPÉRA. *Photos J.-P. Leloir-Atlas-Photo.*

87. - AVENUE DES CHAMPS-ÉLYSÉES. *Photo Draeger.*

88. - PLACE DE LA CONCORDE. *Photo Ciccione-Rapho.*

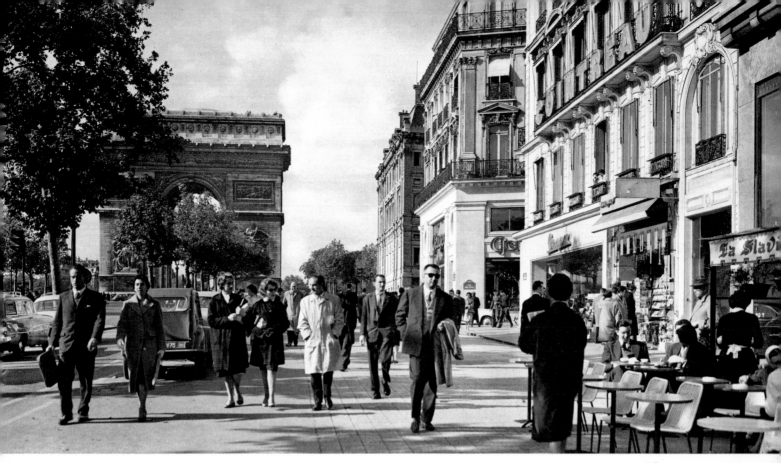

87.

88.

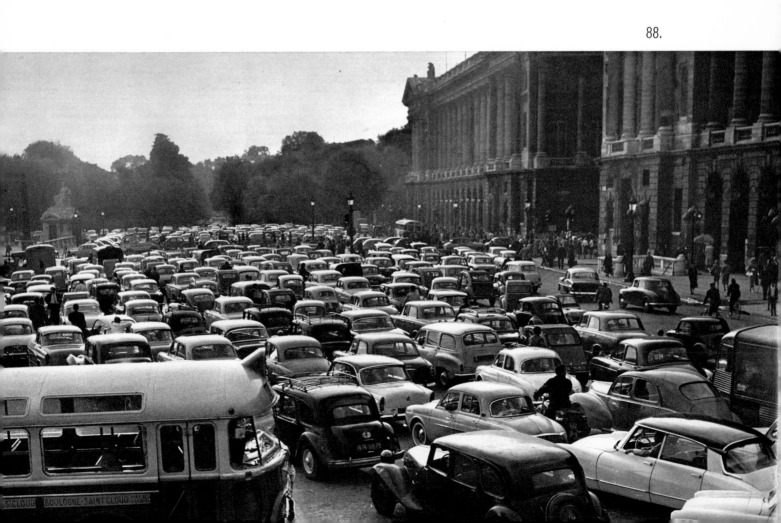

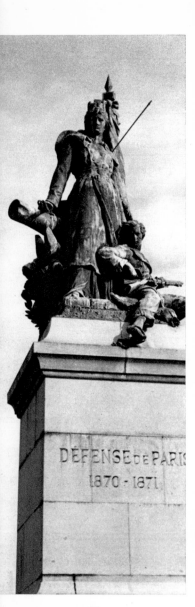

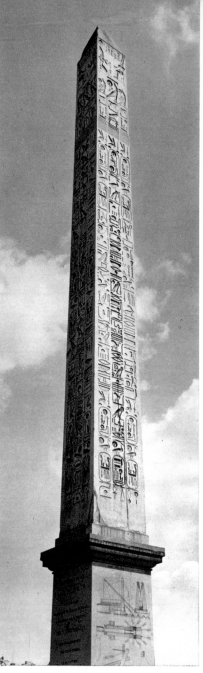

89. - TOUR DU CHATEAU DE VINCENNES. *Photo Boudot-Lamotte.*

90. - UNE DES DEUX COLONNES DE LA PLACE DE LA NATION. *Photo Boudot-Lamotte.*

91. - LA COLONNE DE LA BASTILLE. *Photo Flammarion.*

92. - LA TOUR SAINT-JACQUES. *Photo Flammarion.*

93. - COLONNE DE LA FONTAINE DE LA VICTOIRE, PLACE DU CHATELET. *Photo Flammarion.*

94. - LA COLONNE VENDÔME. *Photo Draeger.*

95. - L'OBÉLISQUE DE LA PLACE DE LA CONCORDE. *Photo Draeger.*

96. - MONUMENT DE LA DÉFENSE DE PARIS. *Photo Boudot-Lamotte.*

94.

93.

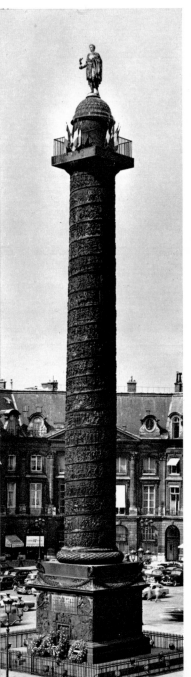

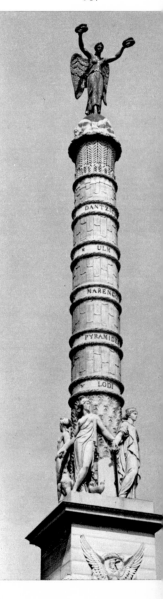

96.

95.

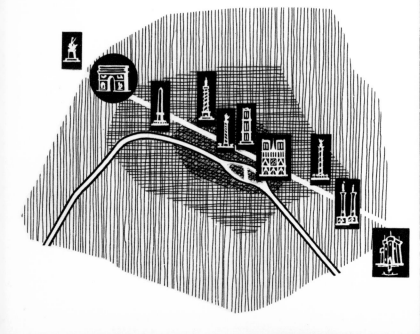

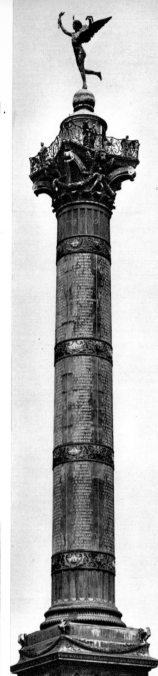

91.

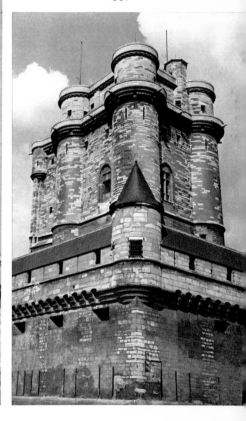

90.

89.

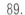

92.

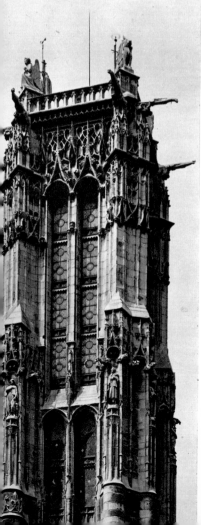

Mais comment n'être pas sensible à l'ordonnance étonnante de cette ville, à sa construction cohérente sur deux axes perpendiculaires : les deux routes historiques au croisement desquelles elle s'est fondée; à son développement concentrique à mesure que le temps fait éclater les ceintures de ses boulevards successifs.

La voie qui va d'Est en Ouest, tangente à la Seine, est marquée, sur tout son parcours, de hauts jalons verticaux - colonnes, tours, obélisque - qui donnent à cette longue artère l'aspect d'une voie triomphale.

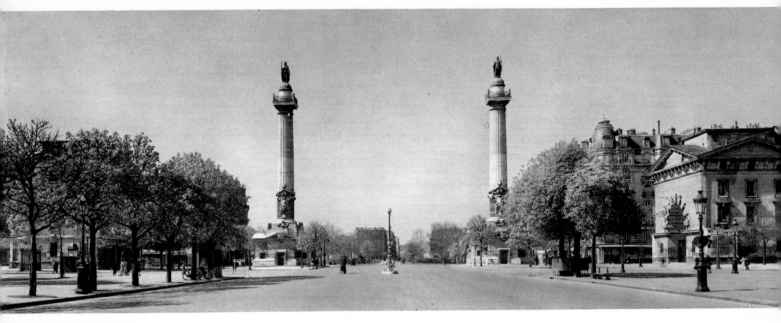

97.

98.

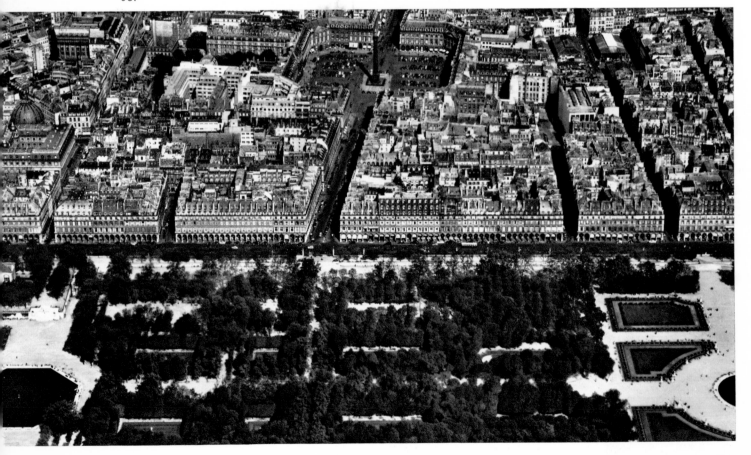

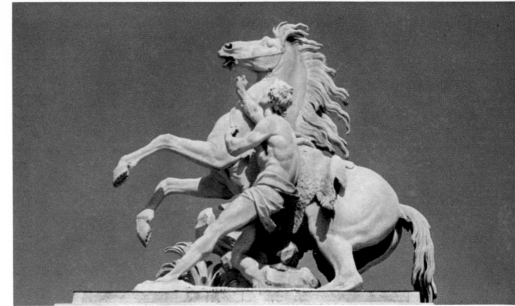

97. - LE COURS DE VINCENNES, avec ses deux colonnes surmontées des statues de Philippe Auguste et de Saint Louis, et, à droite, l'édicule de la barrière des Fermiers-Généraux. *Photo Marc Foucault.*

98. - LA RUE DE RIVOLI. *Photo Éts Richard - Pilote-opérateur Roger Henrard.*

99. - CHEVAL DE MARLY, par Coustou. *Photo Boudot-Lamotte.*

100. - LES CHAMPS-ÉLYSÉES. *Photo Ciccione-Rapho.*

99.

100.

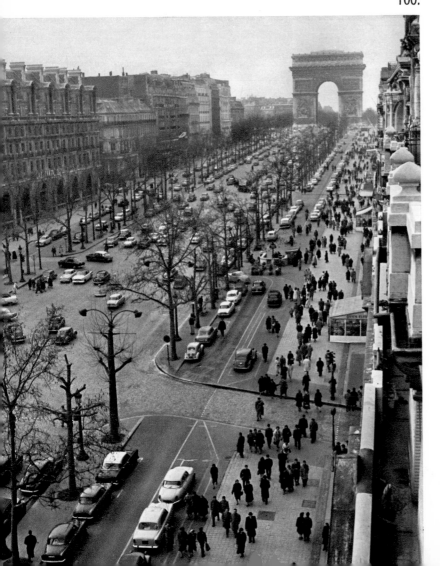

Large et belle quand elle est le Cours de Vincennes, elle devient monumentale dans la rue de Rivoli lorsque, flanquée de son ordonnance d'arcades, elle longe le Louvre et le Jardin des Tuileries. Elle atteint à la majesté quand, ayant franchi la Place de la Concorde entre les chevaux de Marly, elle s'engage sur la pente des Champs-Elysées si bien faits pour conduire à l'Arc de Triomphe qui est leur sommet.

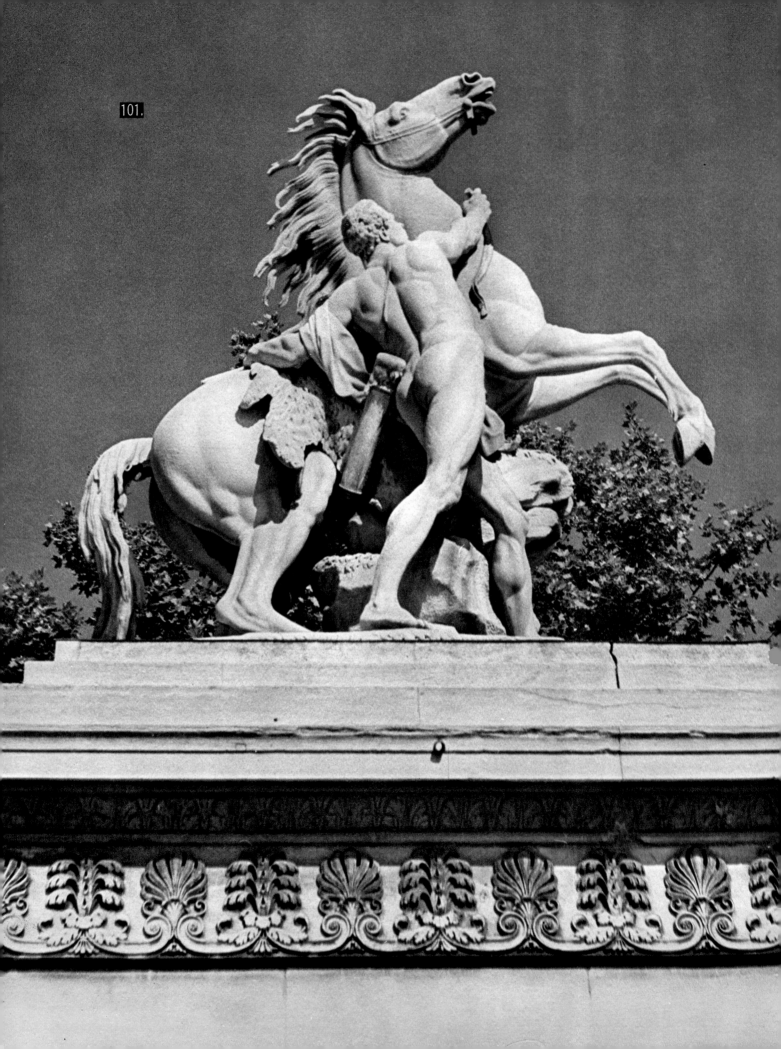

101.

102.

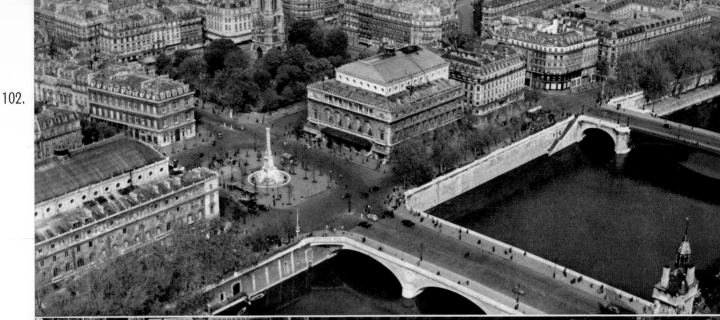

103.

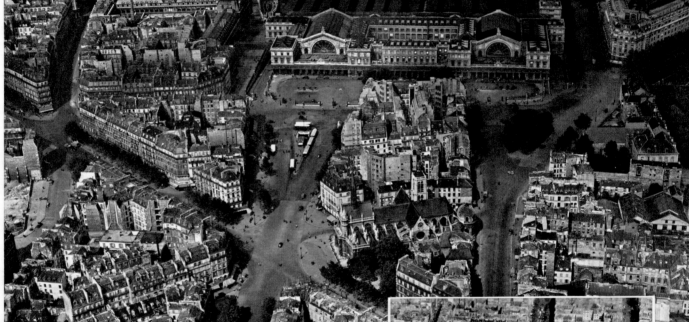

104.

101. - CHEVAL DE MARLY, par Coustou. *Photo Boudot-Lamotte.*

102. - 103. - 104. - L'ARTÈRE NORD-SUD, vue sur le Pont-au-Change et sur la Place du Châtelet (gravure du haut), sur le Boulevard de Sébastopol (gravure du bas), et lorsque le Boulevard de Strasbourg atteint la gare de l'Est (gravure du milieu). *Photos Éts Richard - Pilote-opérateur Roger Henrard.*

Cette voie grandiose est coupée transversalement par la voie qui monte du Sud vers le Nord; celle-ci traverse le Quartier Latin puis, la Seine franchie, le quartier commerçant des Halles,

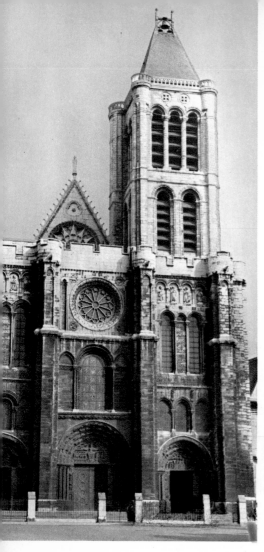

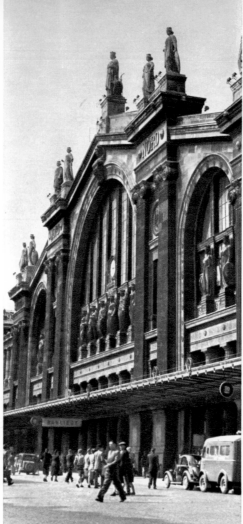

109.

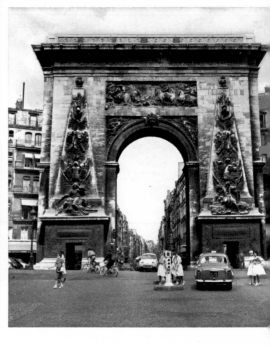

108.

110.

105. - L'ÉGLISE SAINT-PIERRE DE MONTROUGE. *Photo Flammarion.*

106. - LA COUPOLE DU PANTHÉON. *Photo Flammarion.*

107. - LA SAINTE-CHAPELLE. *Photo Draeger.*

108. - LA PORTE SAINT-DENIS. *Photo Ciccione-Rapho.*

109. - FAÇADE DE LA GARE DU NORD. *Photo Flammarion.*

110. - FAÇADE DE L'ÉGLISE ABBATIALE DE SAINT-DENIS (XIIᵉ siècle). *Photo Flammarion.*

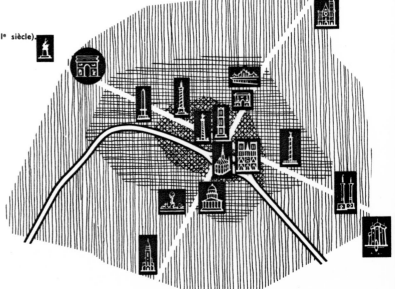

les industrieux Faubourgs Saint-Martin et Saint-Denis; elle dessert les gares de l'Est et du Nord, et sort de Paris en passant par la banlieue industrielle de Saint-Denis dont l'église abbatiale construite par Suger dit l'ancienneté. Le point de croisement des deux grandes voies est marqué par la Tour Saint-Jacques : elle rappelle que la route du Sud était jadis celle des pèlerins qui, des pays du Nord, se rendaient à Saint-Jacques-de-Compostelle.

107.

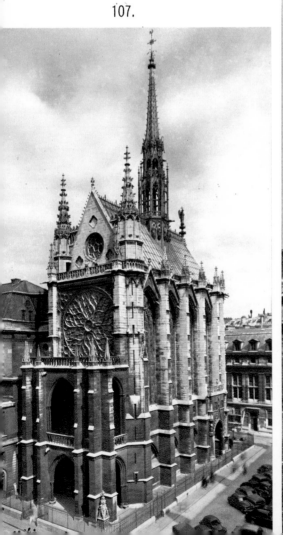

106.

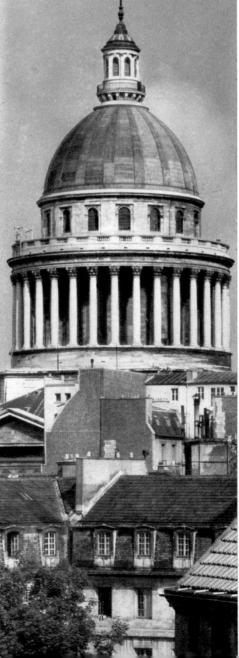

105.

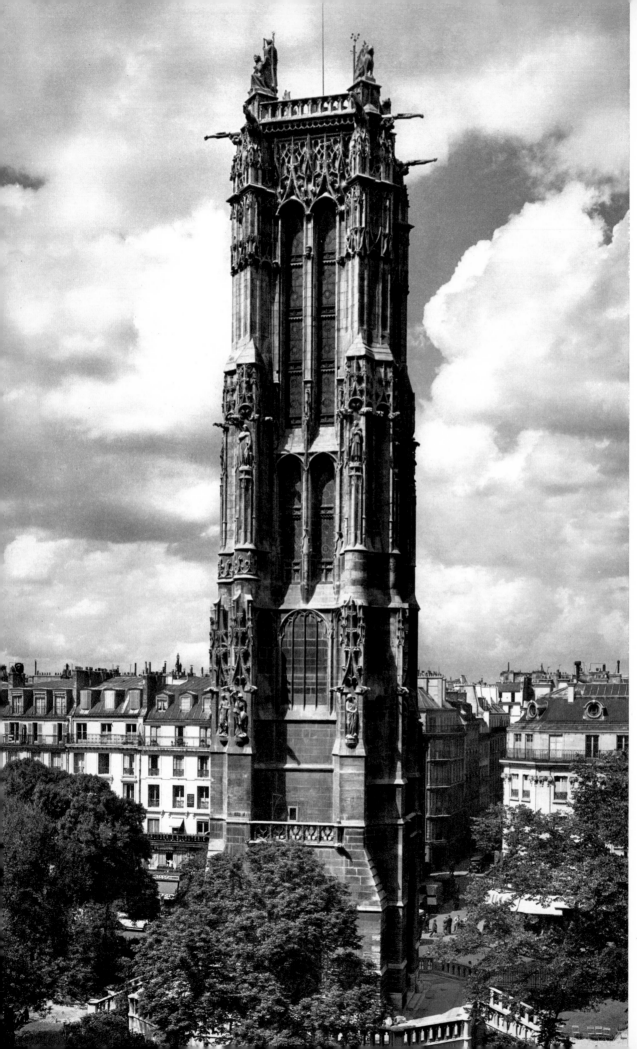

111.

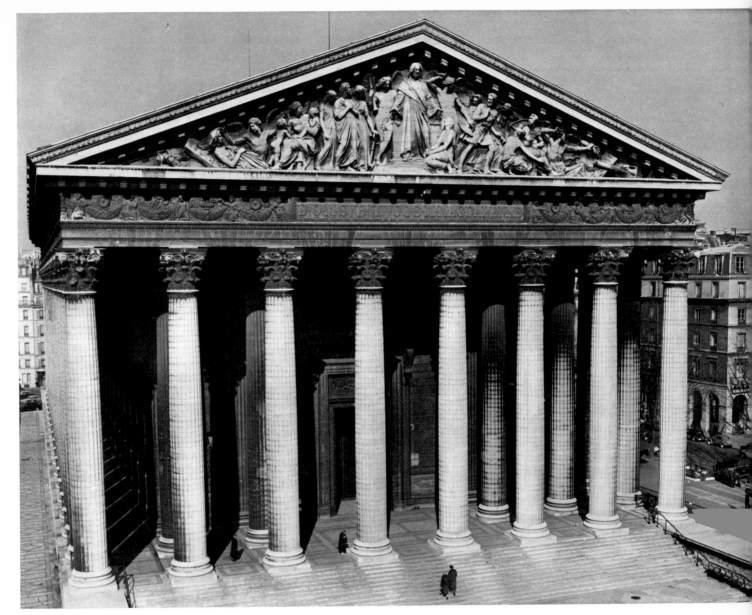

112.

111. - LA TOUR SAINT-JACQUES. *Photo Draeger.*

112. - LA MADELEINE. *Photo Ciccione-Rapho.*

Autour du croisement des deux axes, Paris s'est élargi par extensions successives.
Charles V démolit l'enceinte de Philippe Auguste pour édifier sur la rive droite
une muraille qui, partant de la Bastille, suivait jusqu'à la Porte Saint-Denis le tracé
des Grands Boulevards d'aujourd'hui; Louis XIII prolongea les remparts du Nord
jusqu'à la Madeleine et vers la Concorde. Cette enceinte, dont il reste les deux
portes Saint-Denis et Saint-Martin, fut doublée sous Louis XIV de la promenade
des Boulevards qui fut aussitôt en vogue, et que continuèrent sur la rive gauche
les boulevards du Sud.

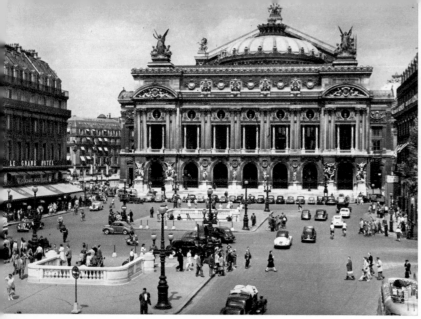

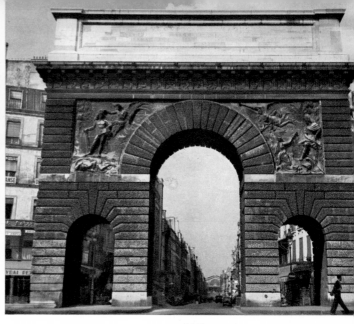

116.

115.

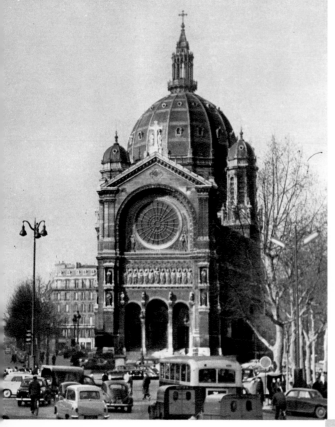

117.

118.

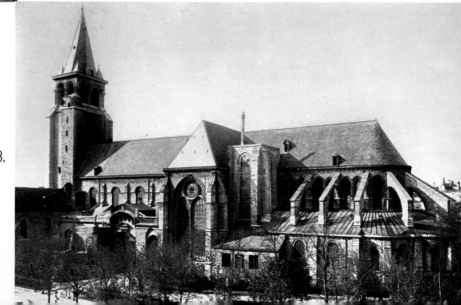

114.

113.

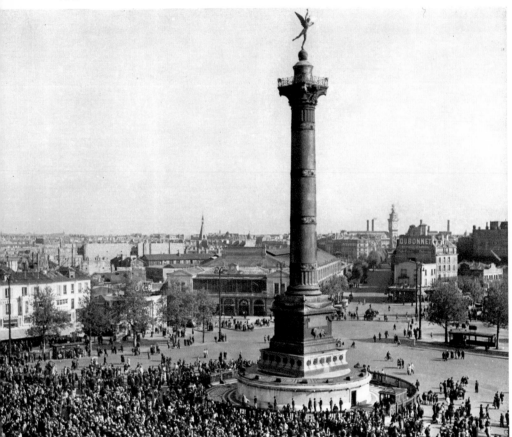

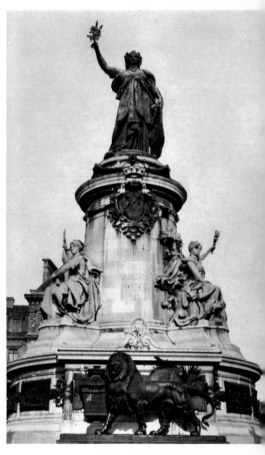

Et peu à peu, les faubourgs seront englobés dans la ville : le Faubourg Saint-Antoine, foyer d'industrie et d'artisanat, qui submergera le noble Marais; les Faubourgs Saint-Martin et Saint-Denis, centre d'un commerce qui, après l'annexion de la Chaussée-d'Antin, gagnera jusqu'au Faubourg Saint-Honoré.

Cet envahissement épargnera les faubourgs de la rive gauche que leur destination studieuse, aristocratique et pieuse a tenus à l'écart de la ruée du commerce vers l'Ouest.

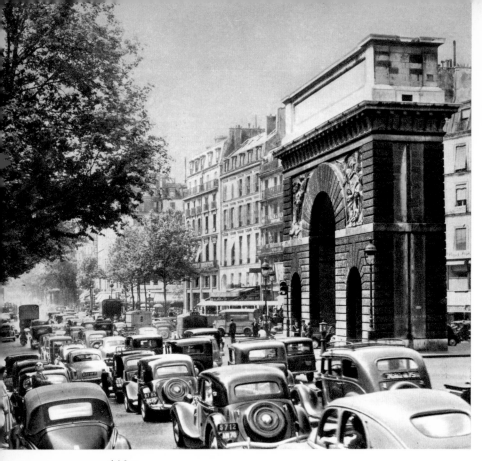

De limite qu'ils étaient, les Grands Boulevards, devenus l'artère médiane d'un quartier très affairé, connaissent, sur tout leur parcours, une circulation intense; ils n'en sont pas moins restés ce qu'ils étaient au XVIIIe siècle, un lieu de promenade et de flânerie, où l'on s'attarde volontiers aux terrasses des cafés comme aux devantures des magasins élégants.

119. - 120. - LA CIRCULATION DES GRANDS BOULE-VARDS. *Photos Draeger.*

121. - UN MAGASIN DE LA PLACE DE L'OPÉRA. *Photo Sabine Weiss-Rapho.*

122. - TERRASSE DE CAFÉ SUR LES BOULEVARDS. *Photo Draeger.*

119.

120.

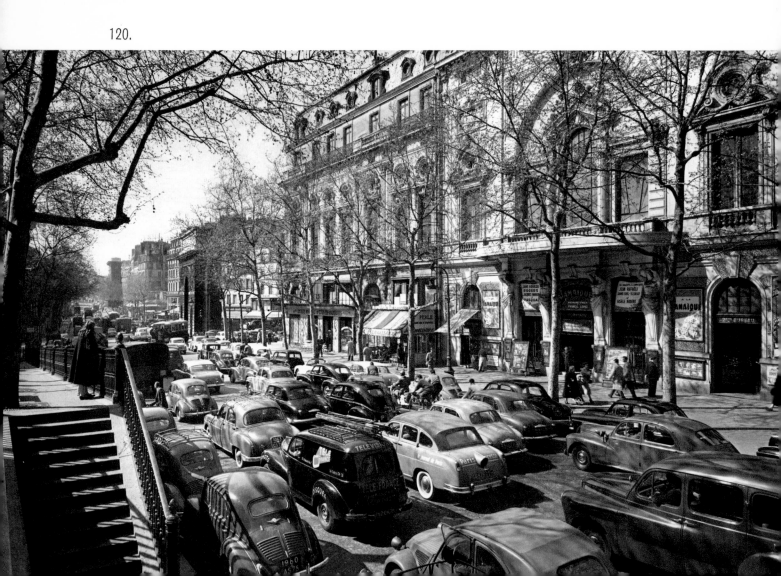

121.

122.

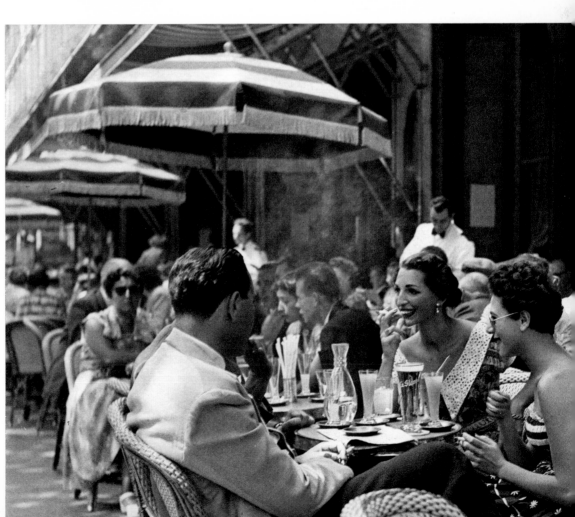

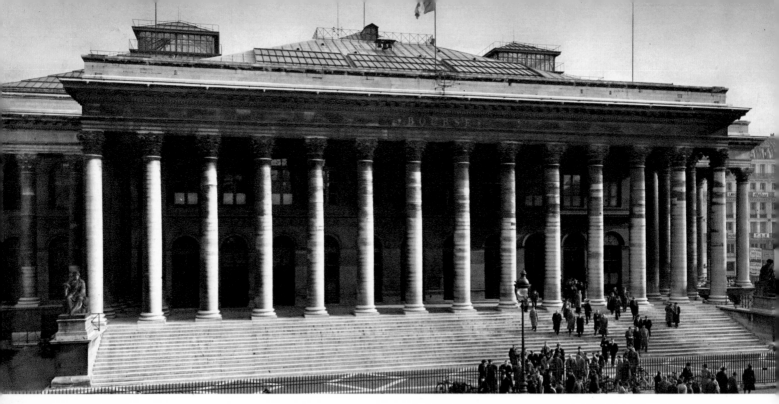

123.

C'est dans le voisinage des Grands Boulevards que s'est concentrée la Banque.
Née sous le Premier Empire, elle a groupé ses établissements de crédit, ses agents
de change, autour de la Bourse que Brongniart construisit sur l'ordre de Napoléon.

124.

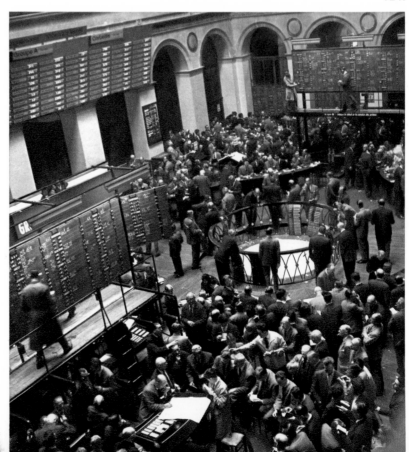

123. - **LA BOURSE.** La façade principale et son
péristyle corinthien. *Photo René-Jacques.*

124. - **LA BOURSE.** Intérieur : la " Corbeille "
réservée aux Agents de Change. *Photo
Ciccione-Rapho.*

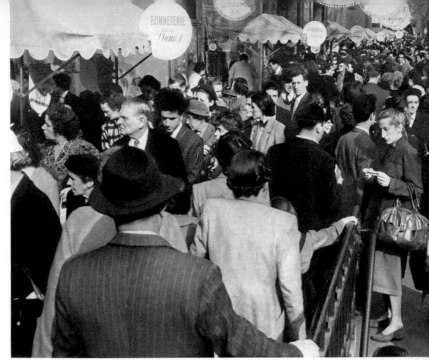

125. – GRAND MAGASIN. Devant les vitrines, un jour d'affluence.
Photo Willy Ronis.

126. – GRAND MAGASIN, Boulevard Haussmann. *Photo Marc Foucault.*

125.
126.

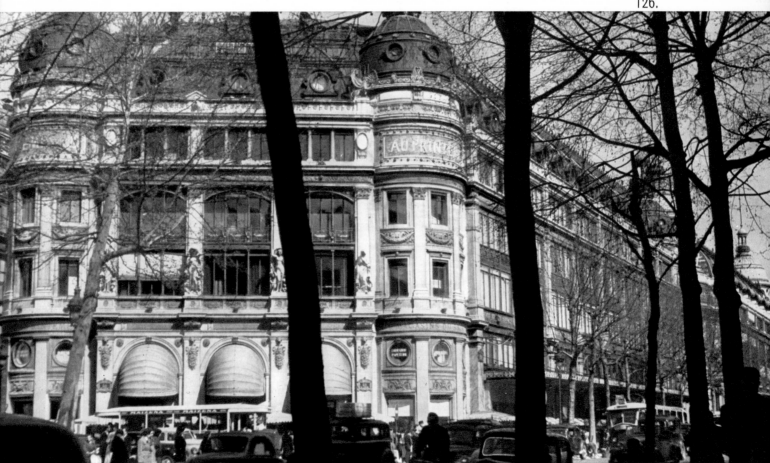

Les grands magasins de nouveautés ont, pour la plupart, rassemblé leurs tentations innombrables près de cette voie si peuplée où leurs vitrines attirent les passants et où la foule, certains jours, assiège leurs étalages.

127.

128.

La Mode, la Couture, la Joaillerie, longtemps groupées autour des Boulevards, glissent peu à peu vers l'Ouest. La Rue de la Paix et la Place Vendôme restent cependant les bastions du commerce élégant. Mais le Faubourg Saint-Honoré et les Champs-Élysées attirent de plus en plus tout le négoce de haut luxe.

129.

130.

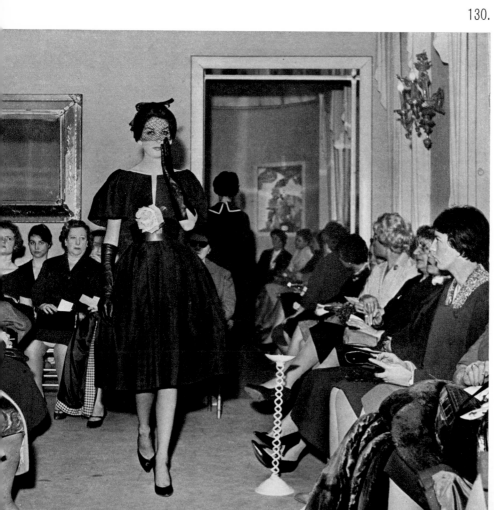

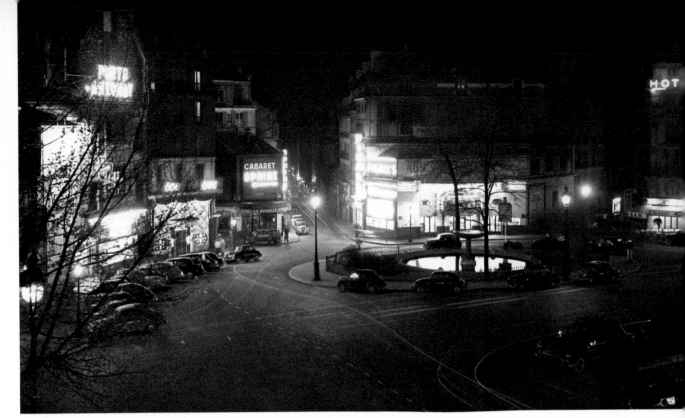

131.

Ces boulevards, dès Louis XIV, n'empêchaient pas la ville de déborder chaotiquement sur les faubourgs. A la veille de la Révolution, on y mit bon ordre en construisant une ceinture plus douanière que militaire : l'enceinte des Fermiers-Généraux. Certains des pavillons édifiés par Ledoux pour abriter les commis de barrières subsistent encore. Ce mur fiscal fera place aux Boulevards extérieurs lorsque, sous Louis-Philippe, Thiers aura construit la dernière enceinte fortifiée, et les nouveaux boulevards, surtout ceux du Nord, deviendront à leur tour des promenades populaires.

132.

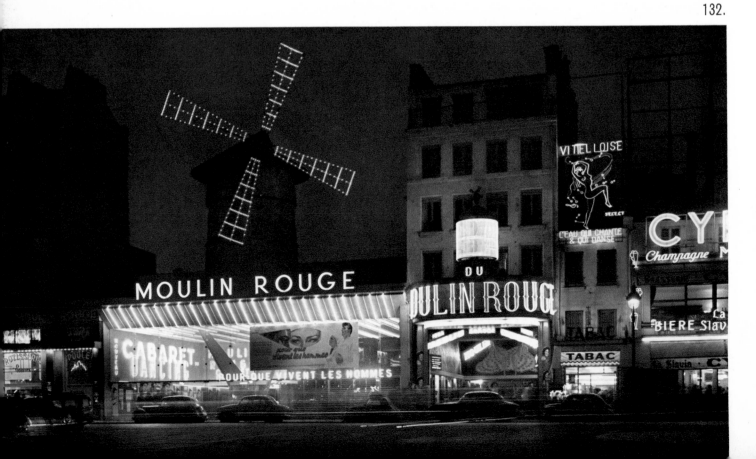

131. - LA PLACE PIGALLE. *Photo Draeger.*

132. - LA PLACE BLANCHE. LE MOULIN ROUGE. *Photo Draeger.*

133. - BOULEVARD DE MÉNILMONTANT. *Photo Marc Foucault.*

134. - LE PAVILLON DE LA BARRIÈRE D'ENFER, par Ledoux.
Photo Boudot-Lamotte.

135. - LE MOBILIER NATIONAL, par Auguste Perret.
Photo Boudot-Lamotte.

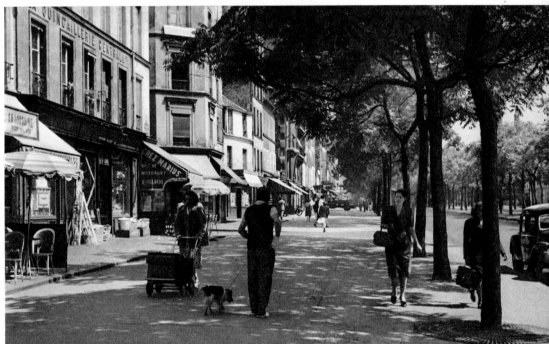

133.

134.

135.

137. 136.

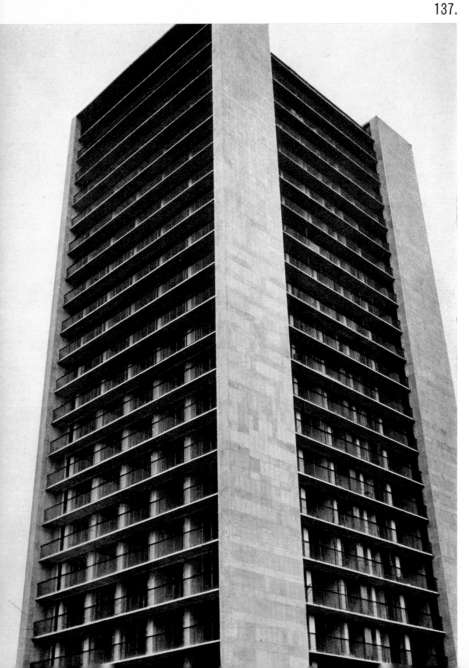

136. - 137. - **IMMEUBLES MODERNES.** *Photos Goursat-Rapho et Houel-Atlas-Photo.*

138. - **CORTÈGE OFFICIEL QUITTANT L'HOTEL DE VILLE.** *Photo De Sazo-Rapho.*

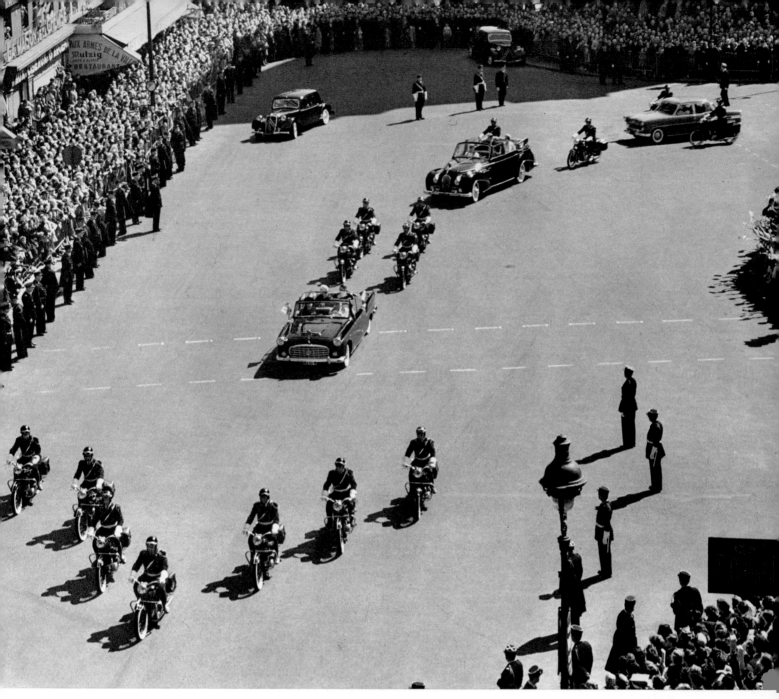

138.

L'enceinte de Thiers n'a pas survécu à la première guerre mondiale où l'on en reconnut l'inutilité. Sur son tracé aboli, la nouvelle ceinture des boulevards de la périphérie se peuple d'immeubles modernes : une ceinture de béton qui ne sera pas plus exclusive que les autres, et autour de laquelle Paris, toujours vivant, pressé, surpeuplé, s'agrandit concentriquement, pour obéir à sa loi générique.

Ainsi construit et ordonné, Paris, entre les cercles de ses boulevards successifs, manifeste une vie aussi diverse que riche. Mais, au-dessus de ses aspects multiples, la Capitale a sa vie officielle dont les manifestations extérieures sont volontiers suivies par un bon public : Parisiens cocardiers, aimant les fanfares, prêts à applaudir le Chef de l'État, à acclamer les souverains en visite, et qui restent fidèles à leurs institutions, même s'ils ne leur ménagent pas les critiques.

139. - UNE SOIRÉE A L'ÉLYSÉE. *Photo Dalmas.*

140. - RÉCEPTION D'UNE PRINCESSE ROYALE à l'Hôtel de Ville. *Photo Interpress.*

141. - CORTÈGE PRÉSIDENTIEL, Place de la Concorde. *Photo Dalmas.*

142. - L'ASSEMBLÉE NATIONALE. *Photo Le Cuziat-Rapho.*

139.
140.

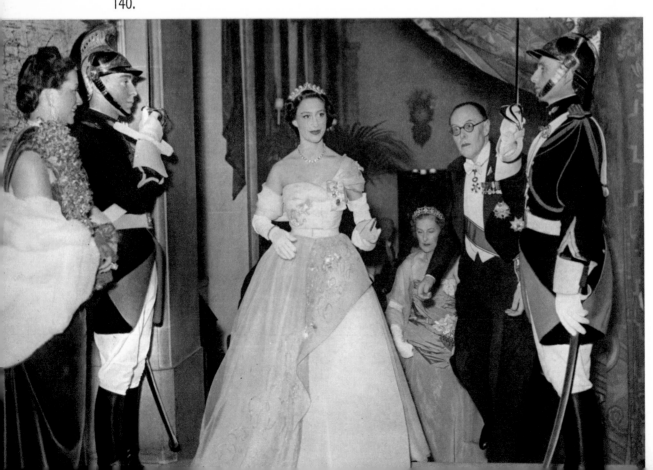

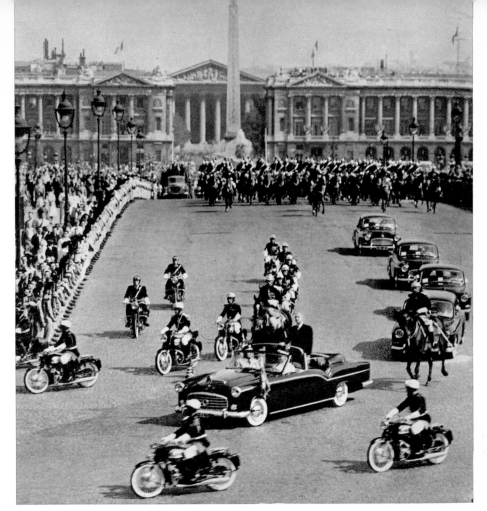

141.

142.

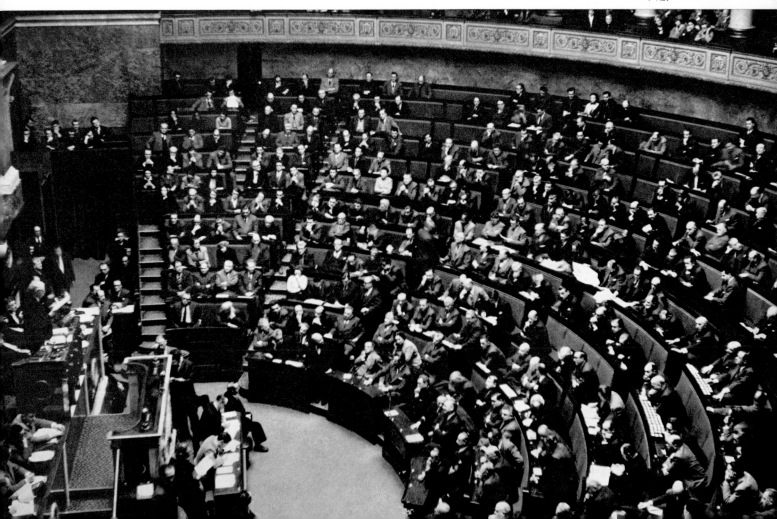

3

Paris
ville d'art

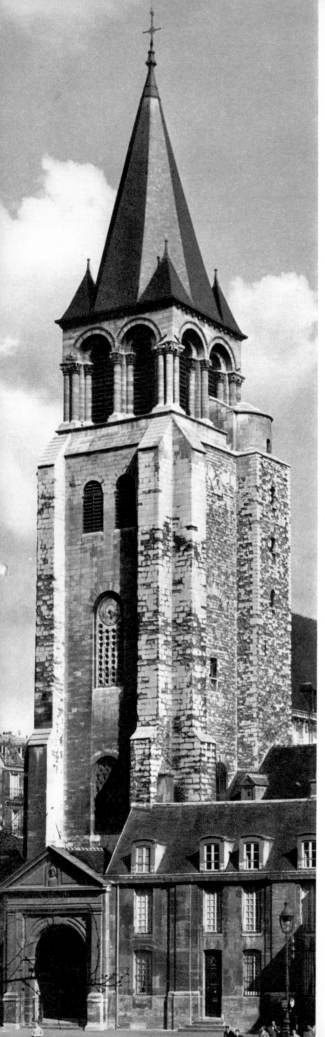

145.
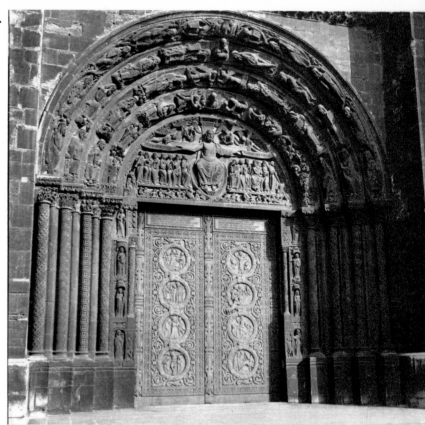

144.

Depuis le moyen âge, l'Architecture est devenue chose française, par l'épanouissement de l'art roman, puis par le triomphe de l'art gothique; l'influence italienne prévaudra au temps de la Renaissance, mais, dès la fin du XVIe siècle, la France reprendra sa prééminence et son art deviendra classique. Paris offre le miroir de cette évolution souveraine de l'architecture française. Les vestiges romans, peu nombreux, se retrouvent notamment à Saint-Germain-des-Prés et dans la façade de la basilique de Saint-Denis qui date de Suger. On voit naître l'art gothique à l'église de l'ancienne abbaye bénédictine de Montmartre et à Saint-Julien-le-Pauvre.

146.

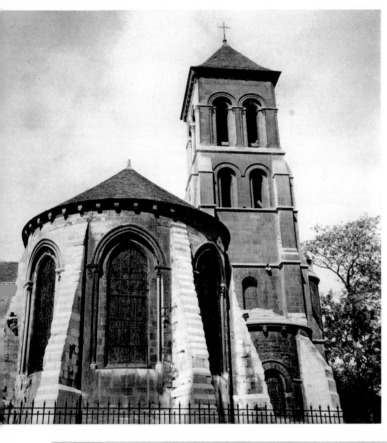

144. - SAINT-GERMAIN-DES-PRÉS. Clocher Ouest (XIᵉ siècle).
Photo Ciccione-Rapho.

145. - BASILIQUE DE SAINT-DENIS. Portail central (XIIᵉ siècle).
Photo Boudot-Lamotte.

146. - ÉGLISE SAINT-PIERRE DE MONTMARTRE. (Milieu du XIIᵉ siècle). Chevet et clocher. *Photo Ciccione-Rapho.*

147. - ÉGLISE SAINT-JULIEN-LE-PAUVRE. (Fin du XIIᵉ siècle).
Vue latérale. *Photo Giraudon.*

147.

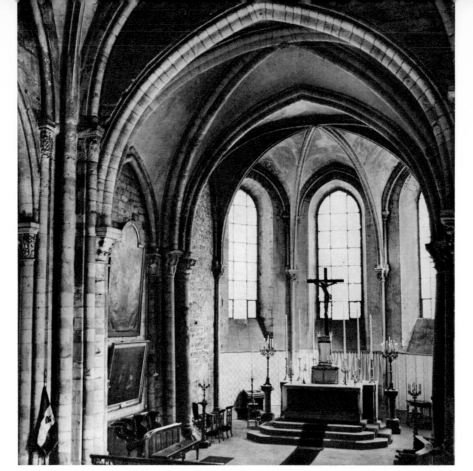

148.

149.

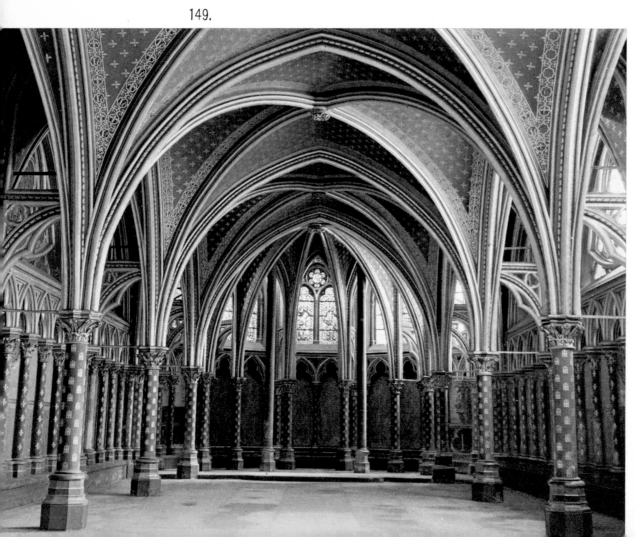

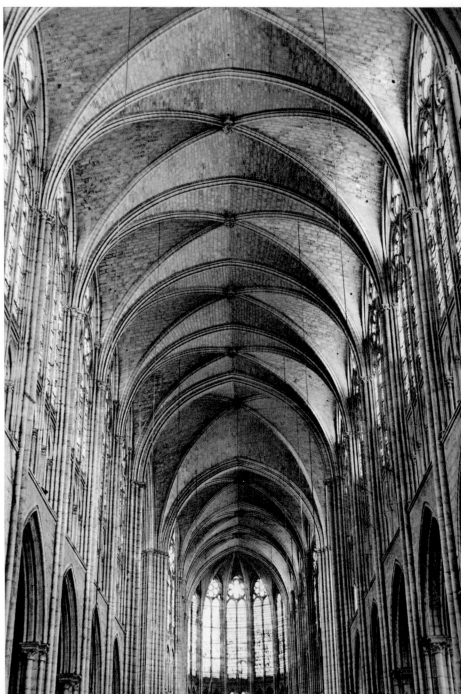

148. - **SAINT-PIERRE DE MONTMARTRE.** Voûte du chœur et de l'abside. *Photo Boudot-Lamotte.*

149. - **SAINTE-CHAPELLE.** Voûte de la chapelle basse. *Photo Boudot-Lamotte.*

150. - 151. - **BASILIQUE DE SAINT-DENIS.** Voûtes des bas-côtés et de la nef. *Photos Boudot-Lamotte.*

151.

150.

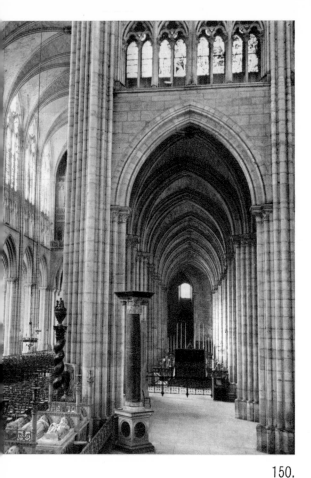

Un siècle sépare les primitives croi-
sées d'ogives du chœur de Saint-Pierre
de Montmartre, des voûtes parfaites
de la basilique de Saint-Denis et de
celles de la Sainte-Chapelle.

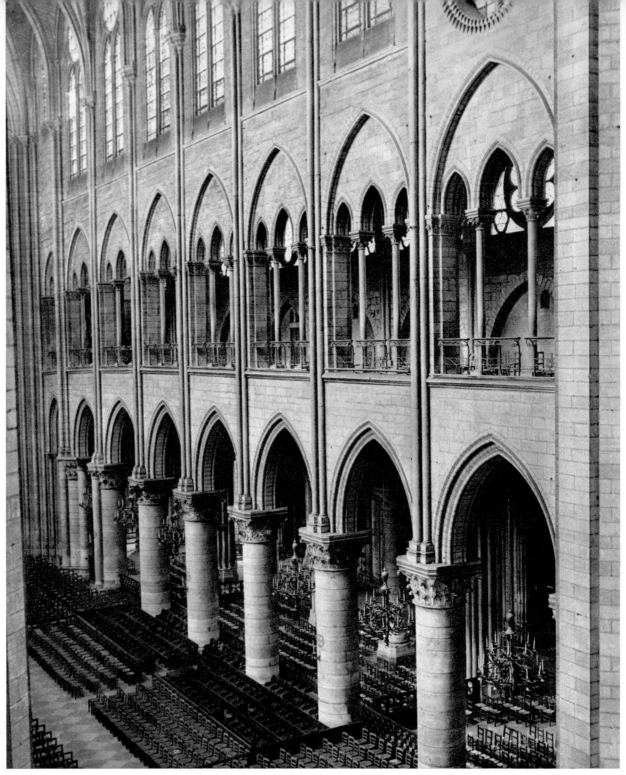

152. - **NOTRE-DAME DE PARIS. Élévation intérieure.** *Photo Boudot-Lamotte.*

153. - **NOTRE-DAME DE PARIS. Façade principale.** *Photo Draeger.*

Notre-Dame montre l'art gothique à son apogée, dans la parfaite ordonnance de sa façade et de ses murs intérieurs, où tous les éléments concourent, dans l'harmonie, à créer un ensemble d'une rigoureuse unité.

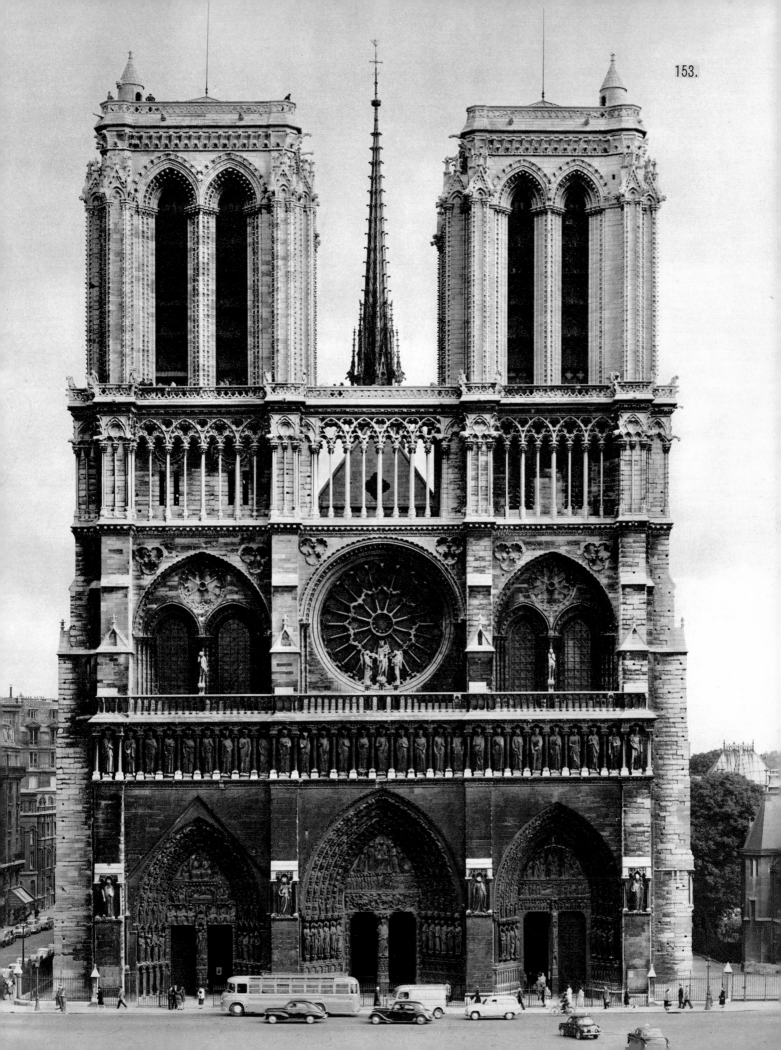

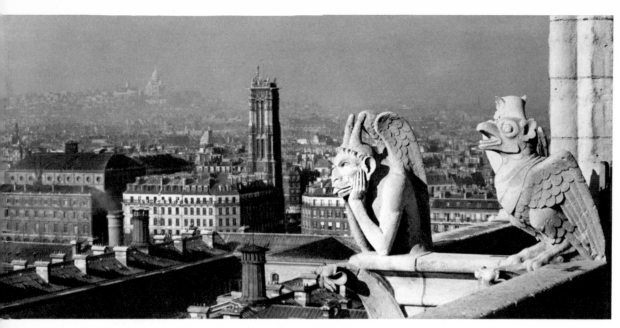

154.

155.

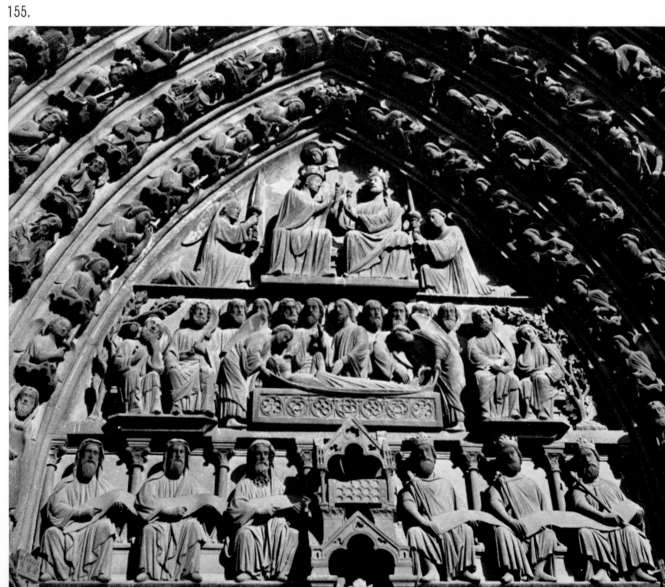

156.

157.

La sculpture s'y répand à profusion, aux portails et sur la façade; elle envahit jusqu'au sommet des tours, où des démons et des monstres pétrifiés contemplent, avec une fureur impuissante, la cité chrétienne groupée autour de l'église.

Le gothique flamboyant s'épanouit au porche de Saint-Germain-l'Auxerrois, avec ses ogives hérissées d'acanthes, ses dais à ressauts et sa galerie ajourée, comme dans les meneaux à flammes des fenêtres de Saint-Séverin.

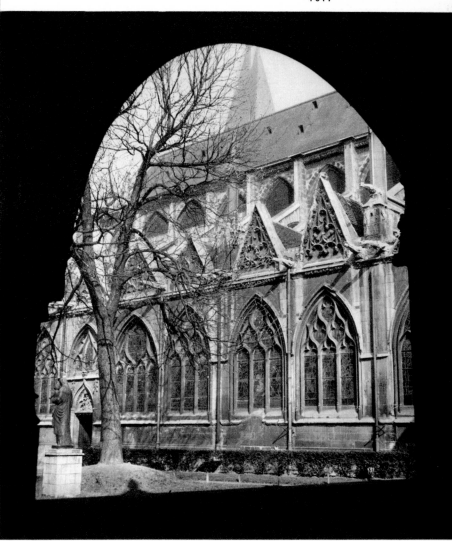

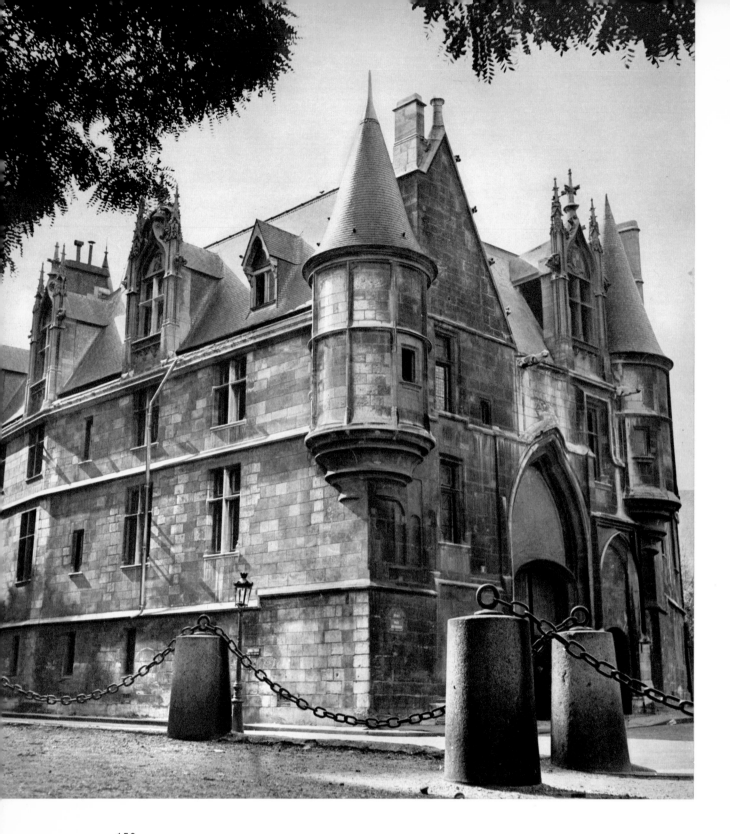

158. - **HOTEL DES ARCHEVÊQUES DE SENS. (Fin du XV· siècle).** *Photo Ciccione-Rapho.*

L'architecture civile du moyen âge garde peu de survivances : le temps, les révolutions, la mode, n'ont rien laissé de significatif antérieur à l'hôtel des archevêques de Sens, dont la façade sobre s'orne de deux tourelles en encorbellement.

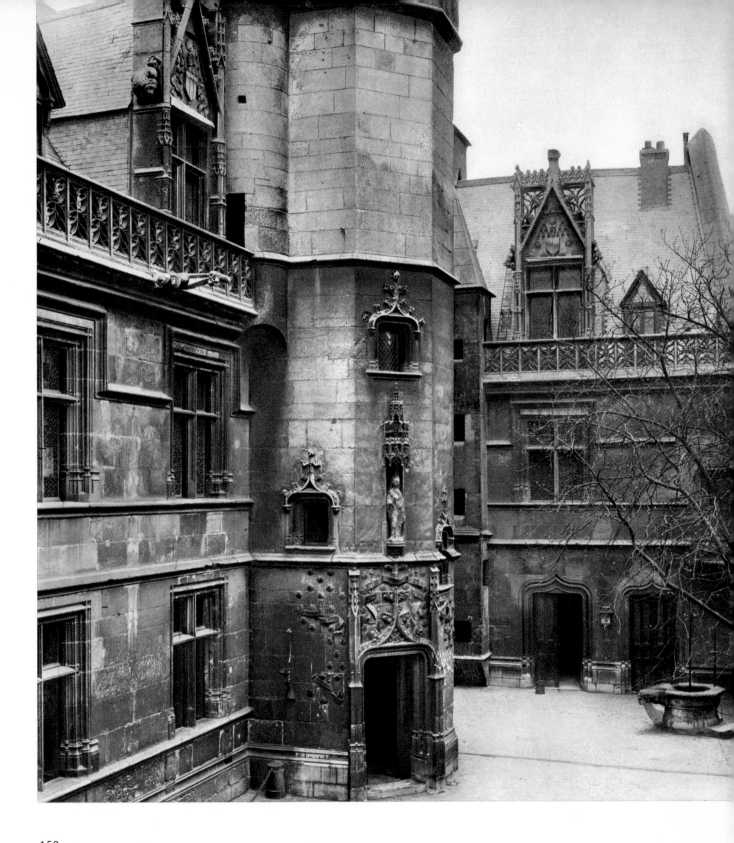

159. - HOTEL DES ABBÉS DE CLUNY. (Fin du XVᵉ siècle). *Photo Flammarion.*

Bien que du même temps, l'hôtel de Cluny est beaucoup plus " flamboyant ".
Des linteaux en accolades remplacent les ogives des portes, une galerie ajourée
couronne les murs; des reliefs ciselés décorent l'entrée et les galbes des lucarnes.

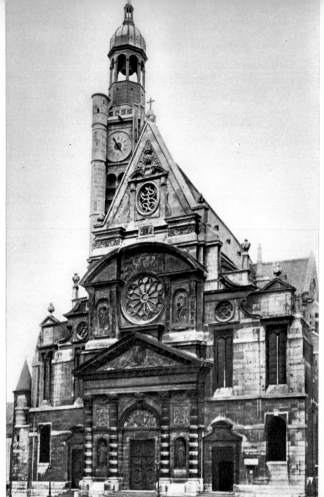

L'église Saint-Eustache mélange les éléments du gothique flamboyant à ceux de la Renaissance.
Saint-Étienne-du-Mont ne témoigne plus que de la persistance de certains éléments gothiques dans l'architecture nouvelle. Son élégant jubé détonne un peu sous la voûte ogivale et son portail composite montre les hésitations d'un art encore incertain.

160. - 161. - **SAINT-ÉTIENNE-DU-MONT. La façade et le jubé.** (Fin du XVIᵉ siècle). *Photos Flammarion et Draeger.*

162. - 163. - **SAINT-EUSTACHE. (XVIᵉ siècle). Vue latérale et chevet. - La voûte et les piliers.** *Photos Flammarion et Boudot-Lamotte.*

160.

161.

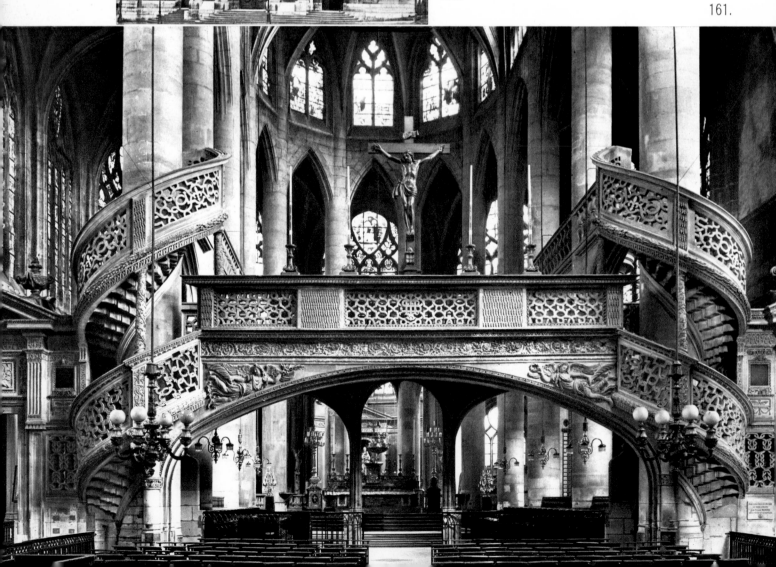

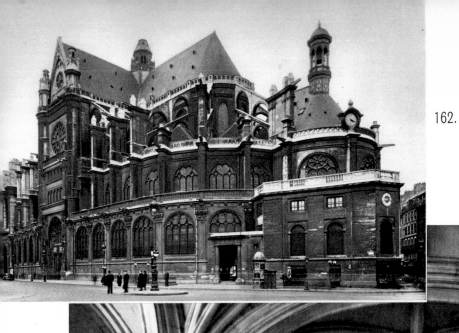

162.

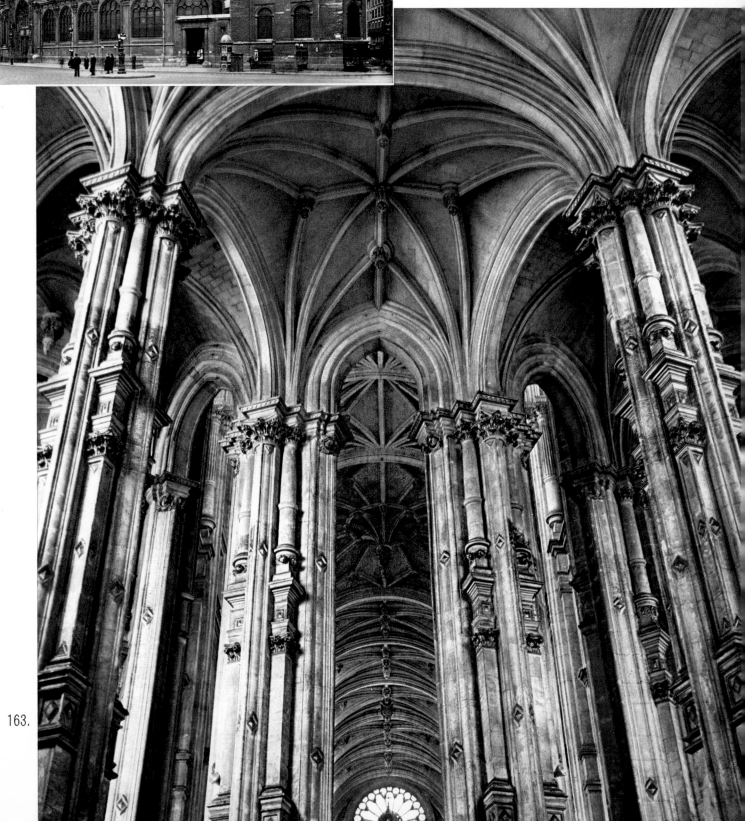

163.

164.

La Renaissance française trouve un équilibre plus pur à l'hôtel de Carnavalet, dans son portail et dans ses façades sur cour qui s'ornent d'allégories en relief de Jean Goujon, dont les plus belles figurent les Quatre saisons. Mais le joyau de l'art français du XVIᵉ siècle est dans l'aile occidentale du Louvre, due à Pierre Lescot. Tout l'art classique se trouve déjà contenu dans ces ordres pleins de noblesse où la sculpture ornementale se limite à quelques statues dans des niches, et se voit, pour les reliefs, fussent-ils de Jean Goujon, reléguée à la partie haute de l'édifice.

165.

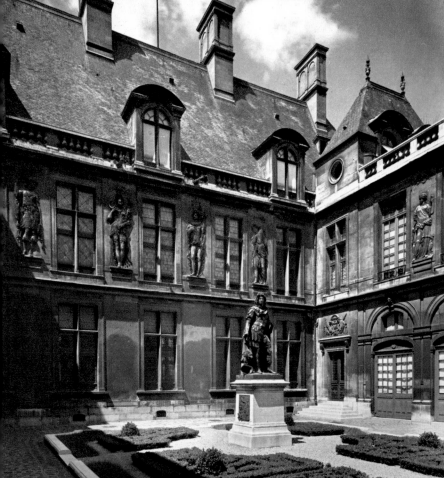

164. - 165. - HOTEL DE CARNAVALET, par
Pierre Lescot et Jean Goujon. (XVIᵉ siècle).
Façade sur rue et cour intérieure.
Photos Marc Foucault - Éd. Tel.

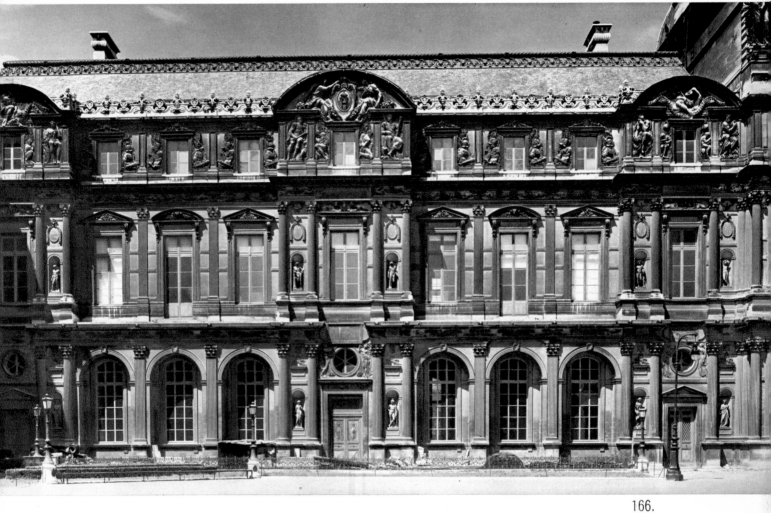

166.
167

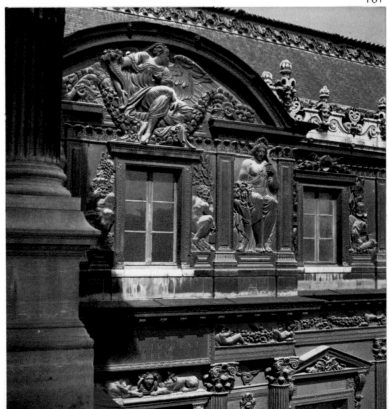

166. - 167. - AILE OCCIDENTALE DU LOUVRE,
par Pierre Lescot. (Milieu du XVIᵉ siècle).
Ensemble et détail de sculptures, par Jean
Goujon. *Photos Marc Foucault - Éd. Tel et
Boudot-Lamotte.*

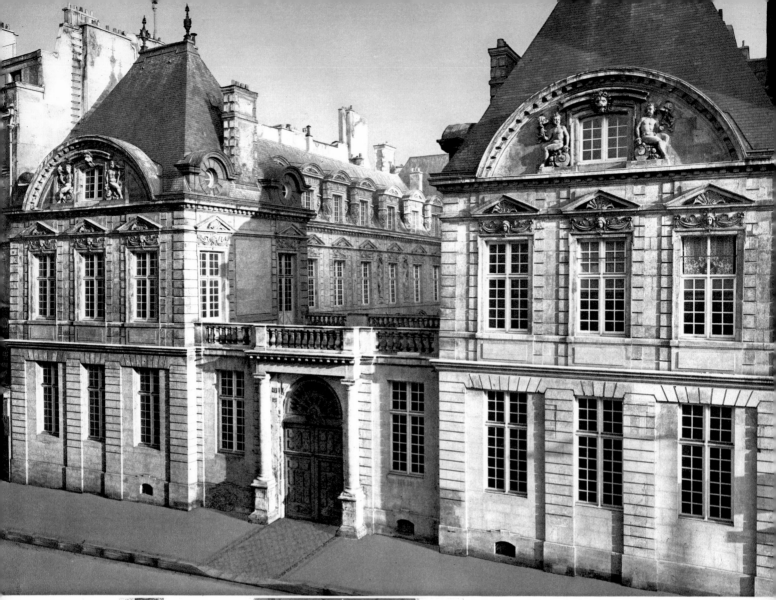

168.

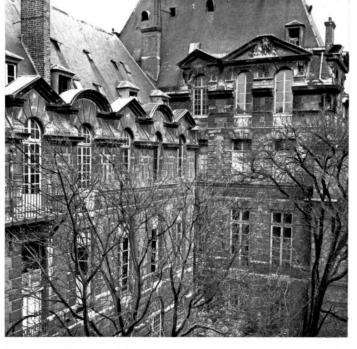

169.

168. - L'HOTEL DE SULLY, façade sur rue. *Photo Draeger.*

169. - PALAIS ABBATIAL DE SAINT-GERMAIN-DES-PRÉS. (Fin du XVIe siècle). *Photo Boudot-Lamotte.*

170. - PLACE DES VOSGES. Le pavillon du Roi. - Un angle de la place. *Photos Draeger.*

Une ordonnance classique entièrement dépouillée d'ornements caractérise le Palais abbatial de Saint-Germain-des-Prés, où apparaît un heureux mélange, bien français, de pierre et de brique. Cette bichromie blanche et ocre se répand, comme à la Place Dauphine, tout autour de la Place des Vosges - l'ancienne Place Royale de Henri IV et de la Monarchie. Ses arcades tiennent du cloître et du promenoir élégant, et les deux étages, agréablement bigarrés, se coiffent de hauts toits d'ardoise aux fines lucarnes.

Dans le Faubourg Saint-Antoine, tout proche, l'Hôtel de Sully montre, fraîchement restaurée, sa magnificence baroque.

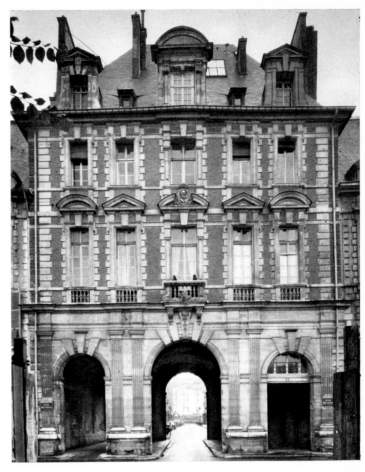

170.

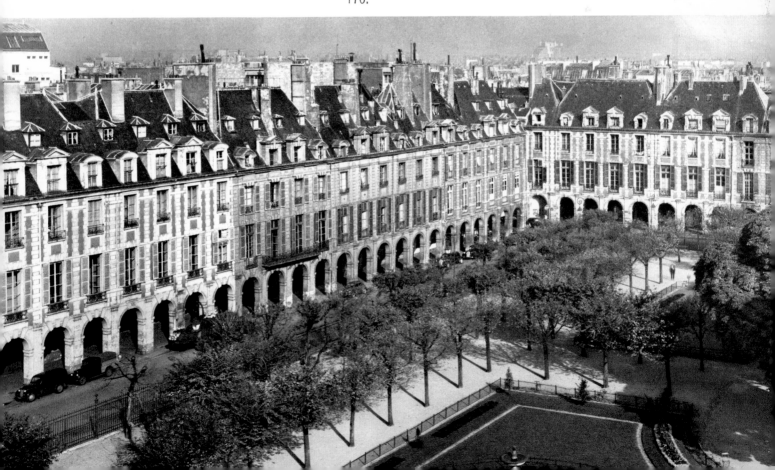

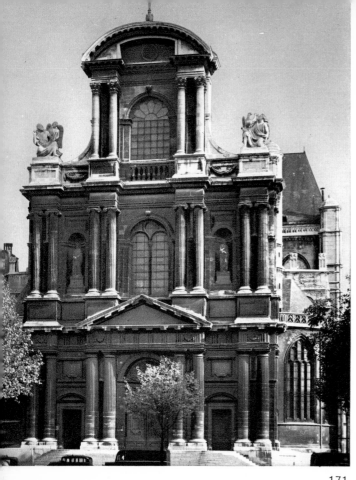

171.

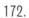

173.

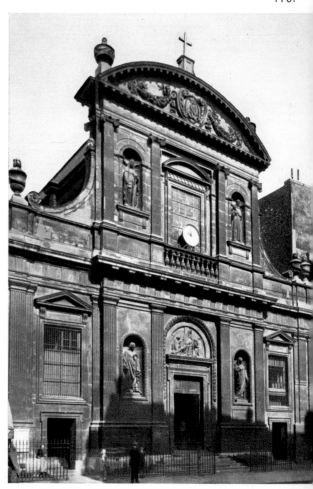

172.

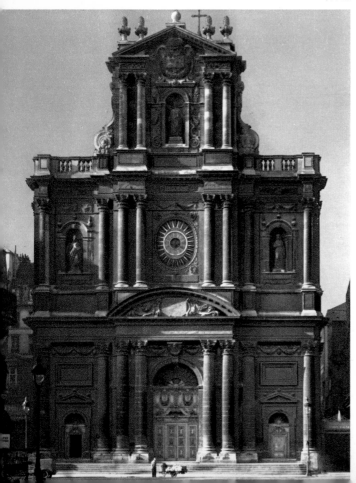

174.

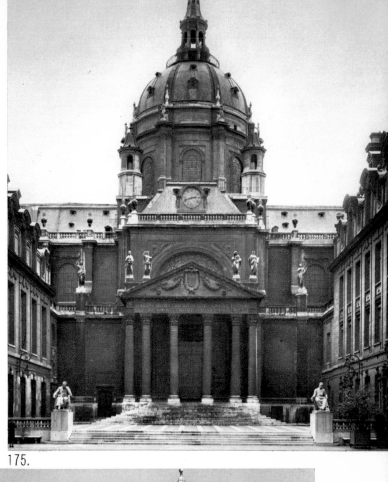

175.

Le début du XVIIᵉ siècle marque une révolution dans l'art religieux. Le style jésuite, mûri à Rome, se montre à la façade de Saint-Gervais, bien qu'on y sente encore un élan vertical hérité du gothique, et à celle de Saint-Paul qui copie Saint-Gervais, en y joignant une boursouflure baroque. Il atteint une forme plus française, harmonieusement simplifiée, à Sainte-Élisabeth. Des coupoles, inspirées de celle de Saint-Pierre de Rome, viennent couronner nombre d'églises dès le second tiers du siècle. Les contreforts verticaux sont diversement traités; le dôme est surmonté d'un lanternon et parfois aussi d'une flèche. De François Mansart à Le Mercier, à Le Vau, les architectes cherchent à se dégager de l'imitation italienne.

176.

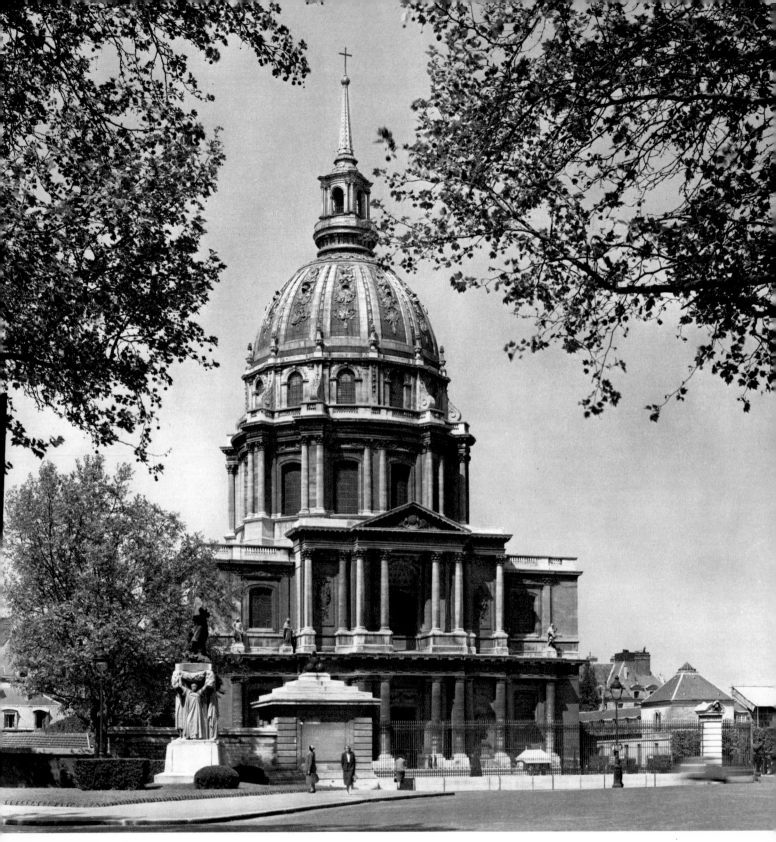

177.

C'est à Jules Hardouin-Mansart qu'il appartenait de donner à la coupole sa forme vraiment achevée dans l'architecture française. Celle de Saint-Louis-des-Invalides, majestueuse sans lourdeur, s'élève sur trois degrés d'éléments verticaux, dans un élan qui l'apparente aux cathédrales.

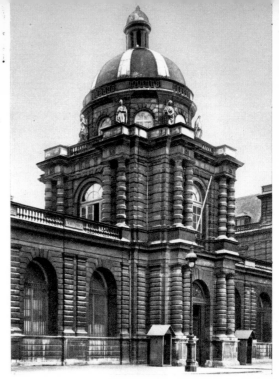

178.

177. - **SAINT-LOUIS-DES-INVALIDES. Façade et dôme, 1676. (Jules Hardouin-Mansart).** *Photo Draeger.*

178. - **PALAIS DU LUXEMBOURG. L'entrée, 1615. (Salomon de Brosse).** *Photo Flammarion.*

179. - **PALAIS DU LOUVRE. Façade de Le Vau, 1662.** *Photo Marc Foucault - Éd. Tel.*

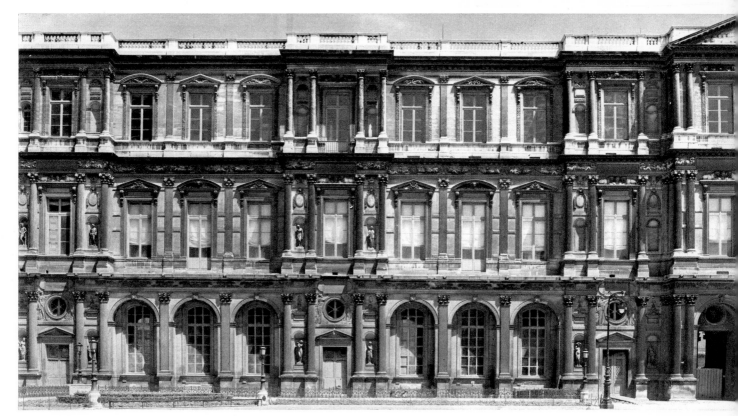

179.

L'architecture civile du XVIIe siècle s'efforce vite, elle aussi, de se libérer de l'influence italienne. Sans doute, le Palais du Luxembourg, sur le vœu même de Marie de Médicis, s'inspire-t-il du Palais Pitti de Florence, et l'hôtel de Sully rappelle-t-il par l'ornementation le baroque italien. Mais au Louvre, l'aile de Le Vau est déjà l'achevé de l'architecture française et, quand il s'agira de faire une façade au palais de nos rois, Perrault l'emportera de loin sur le Bernin.

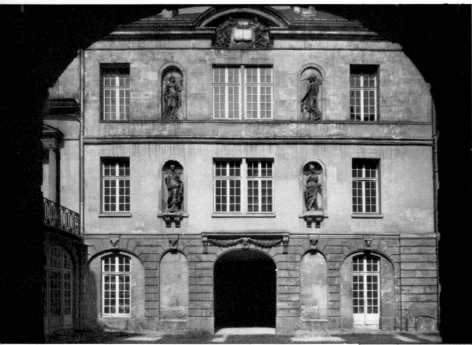

Le goût français, qui tend à réduire l'ornement en architecture, et qui cantonne les reliefs dans les frontons, s'exprime plus librement dans les hôtels privés, où le dépouillement accuse la noblesse des lignes, et où la beauté naît de la justesse des proportions, de l'harmonie des éléments, du rythme des pleins et des vides.

La somptuosité semble, par contre, s'être réfugiée dans les intérieurs où le décor est abondant, parfois jusqu'à la surcharge. Ce sont des plafonds à sujets mythologiques, des corniches en stuc, avec des guirlandes et des amours, des lambris peints et dorés, des marbres, des marqueteries, des ferronneries.

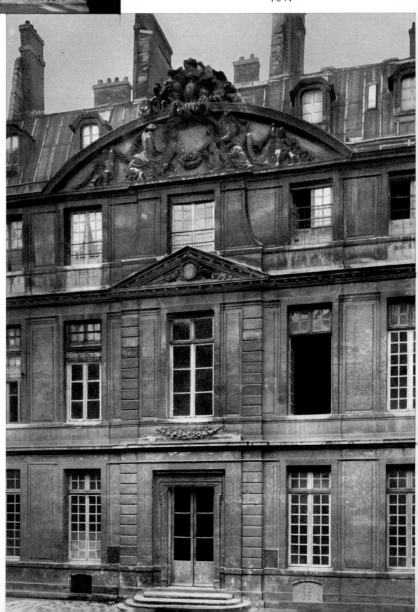

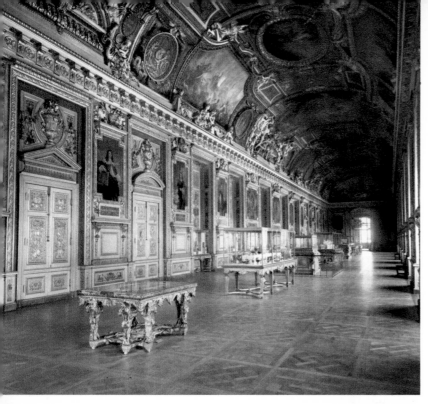

182.

183.

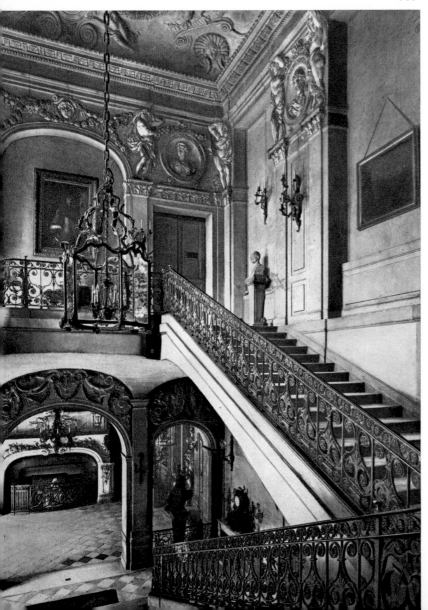

180. - HOTEL DES AMBASSADEURS DE HOL-
LANDE, 1660. (Cottard). Façade sur
deuxième cour. *Photo Marc Foucault - Éd. Tel.*

181. - HOTEL SALÉ OU DE JUIGNÉ, 1656. (Jean
Boullier). Façade sur cour. *Photo Goursat.*

182. - GALERIE D'APOLLON, au Louvre.
(Lebrun). *Photo Flammarion.*

183. - HOTEL SALÉ OU DE JUIGNÉ. Escalier.
Photo E. Bourdier.

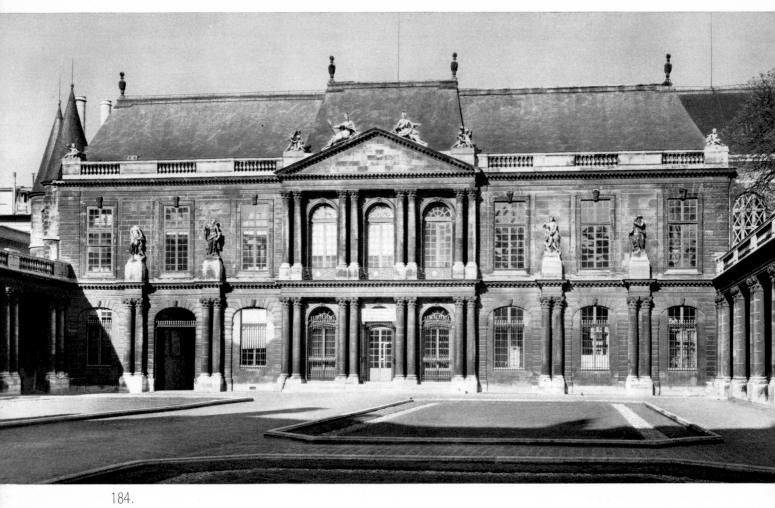

184.

185.

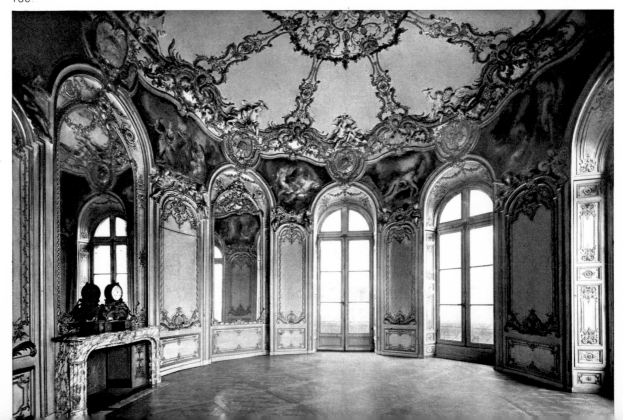

La perfection, dans l'hôtel seigneu-
rial, semble atteinte aux hôtels de
Soubise et de Rohan, dont la majesté
est sereine et accueillante. Le mou-
vement qui a déserté les façades se
retrouve dans les salons, ou dans
le relief en pierre qui orne le portail
de Rohan.

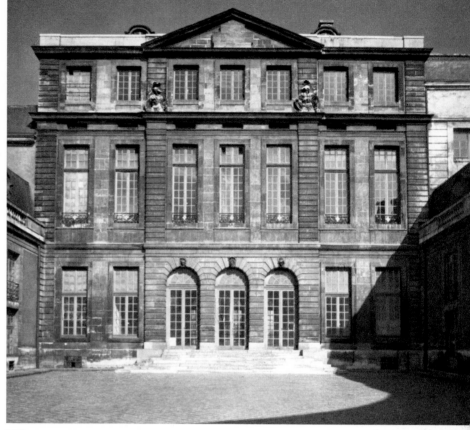

186.

184. - 185. — HOTEL DE SOUBISE, 1705. Façade sur cour. (Dela-
mair). - Salon ovale. (Boffrand). *Photos Marc Foucault - Éd. Tel et
Bulloz.*

186. - 187. — HOTEL DE ROHAN. Les Chevaux d'Apollon, par
Le Lorrain. - Façade sur cour, 1705. (Delamair).
Photos Marc Foucault - Éd. Tel.

187.

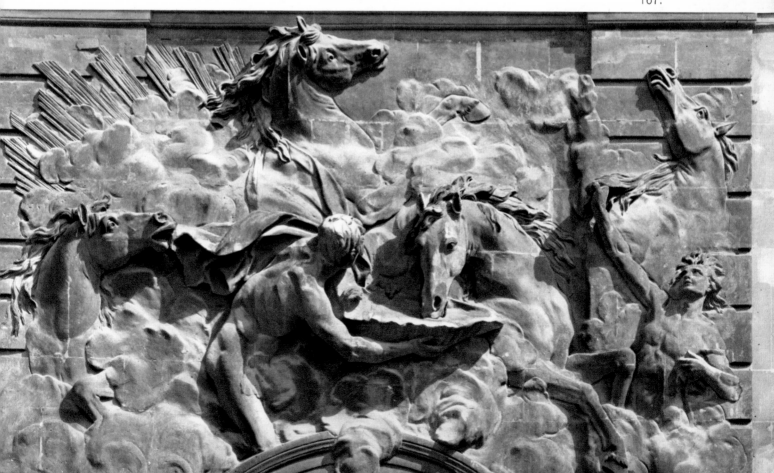

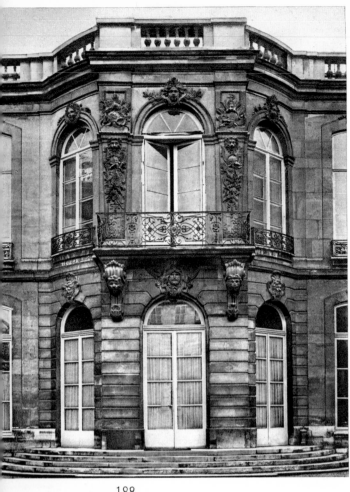

188.

Le XVIIIe siècle prône des formes moins sévères, plus variées. Les façades s'animent; elles ont à leur perron un avant-corps en saillie, arrondi ou à pans coupés, à moins que l'entrée ne se place dans un retrait incurvé.

Le mouvement qui anime l'architecture civile s'étend dans le domaine religieux. Les façades des églises accusent aussi des saillies, des ressauts, elles cherchent des "effets". Il en est ainsi à Saint-Roch et aux façades latérales de Saint-Sulpice. Mais cette dernière église manifeste, à côté du romantisme architectural, le néo-classicisme inspiré de l'antiquité, dans sa façade principale aux deux ordres superposés.

189.

190.

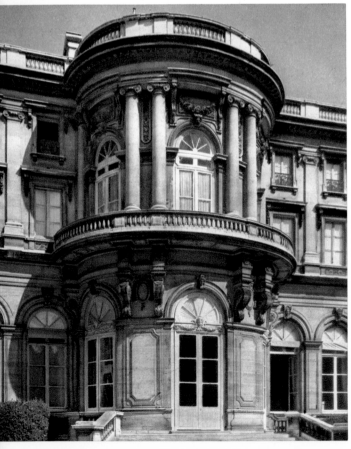

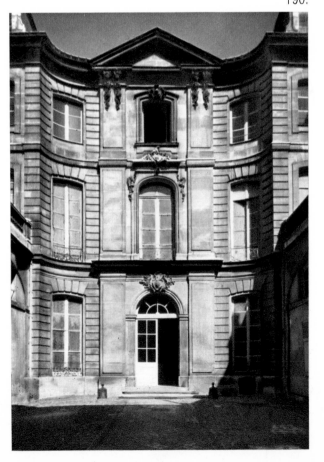

188. – HOTEL MATIGNON, 1721. (Courtonne). *Photo Contet.*

189. – HOTEL DE LASSAY, 1722. (Aubert). *Photo René-Jacques.*

190. – HOTEL DE MARCILLY, 1738. (Claude Bonneau). *Photo Marc Foucault - Éd. Tel.*

191. – SAINT-ROCH. La façade, 1736. (Robert de Cotte). *Photo Archives Photographiques.*

192. – SAINT-SULPICE. Côté sud, 1740. (Oppenord). *Photo Flammarion.*

193. – SAINT-SULPICE. La façade, 1780. (Servandoni). *Photo Draeger.*

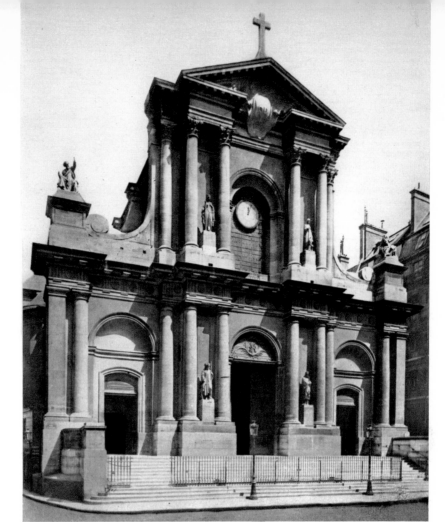

191.

192. 193.

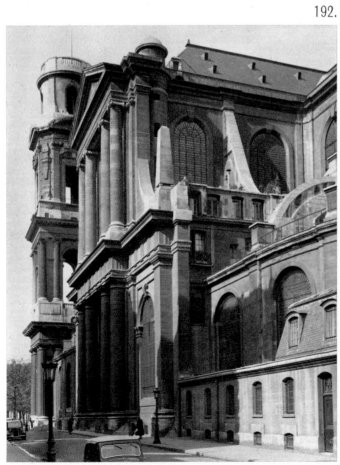

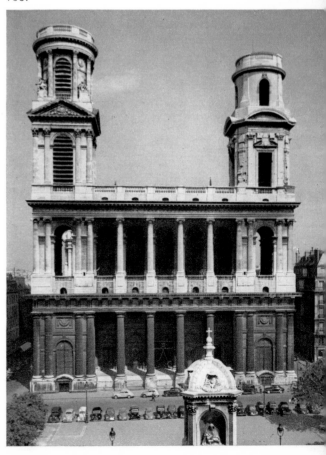

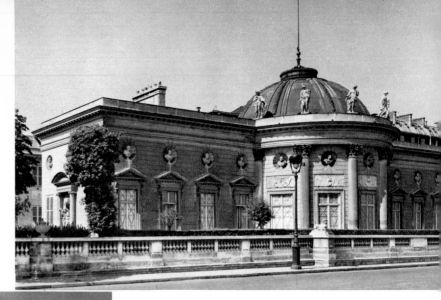

194.

196.

197.

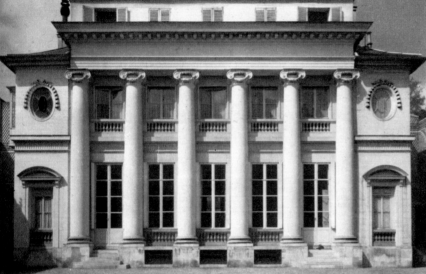

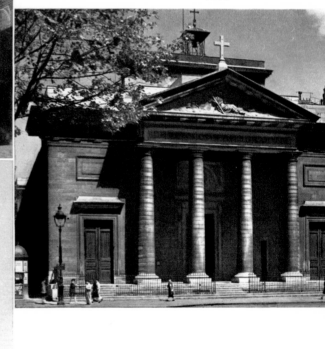

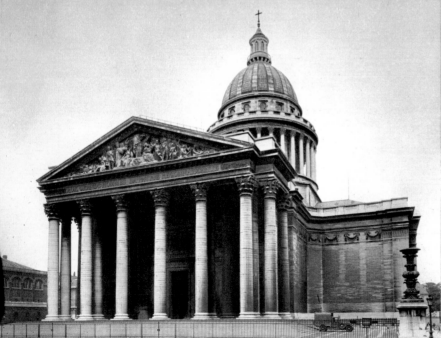

198.

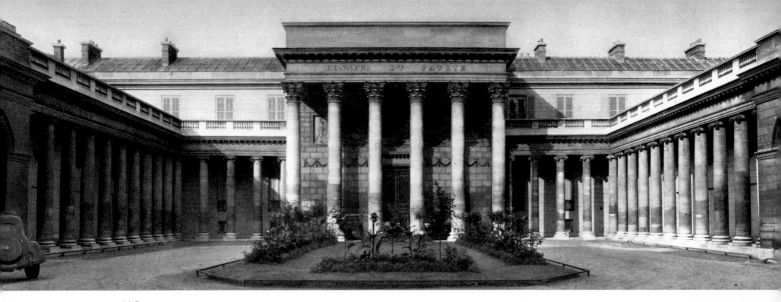

195.

On peut voir aussi l'influence de l'antiquité dans la vogue que connaît
l'ordre colossal, dont les pilastres et les colonnes s'étendent sur deux étages.
La cour de l'hôtel de Salm est un atrium de palais romain; la mode est
au style néo-classique.
Les églises deviennent des temples gréco-romains - péristyles, frontons,
dominante horizontale - en attendant de n'être plus, à la Madeleine, que
la restitution servile d'un temple antique.

199. - LA MADELEINE, 1805. (Vignon). *Photo Draeger.*

199.

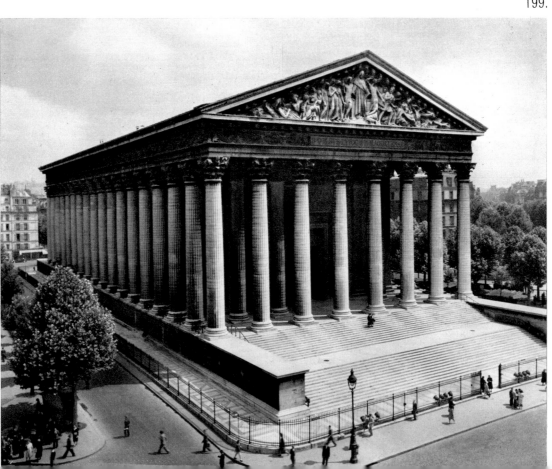

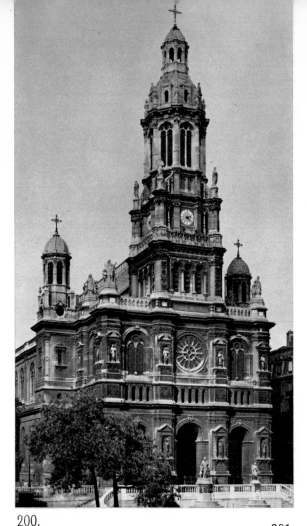

200.

201.

Le XIXe siècle imite aussi, à son début, l'antiquité. Mais Saint-Vincent-de-Paul n'est pas qu'une basilique latine : elle a retrouvé le mouvement ascendant, et ses tours se souviennent des tours gothiques. C'est l'élan vertical qui fait l'intérêt de la Trinité, de Notre-Dame d'Auteuil.

202.

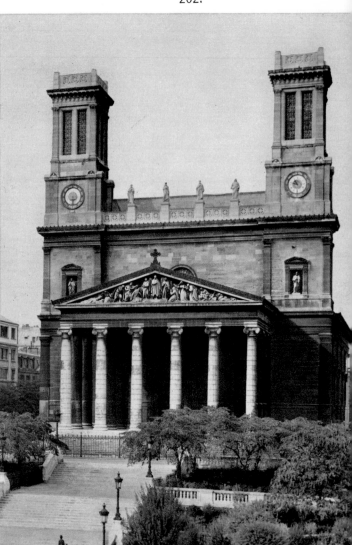

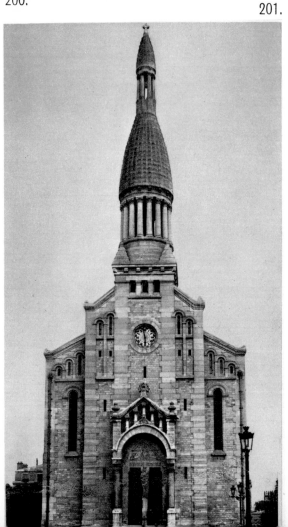

200. - LA TRINITÉ, 1863. (Ballu). *Photo Draeger.*

201. - NOTRE-DAME D'AUTEUIL, 1877. (Vaudremer). *Photo Roger Viollet.*

202. - SAINT-VINCENT-DE-PAUL, 1824. (Lepère). *Photo Draeger.*

203. - LE SACRÉ-CŒUR, 1876. (Abadie). *Photo Draeger.*

Et c'est aussi cet élan qu'exprime, en haut de Montmartre, la masse néo-romane du Sacré-Cœur. Elle érige, au-dessus du porche, le frontispice; plus haut, les coupoles, et plus haut encore le dôme allongé au sommet duquel le lanternon effile ses colonnettes et son bulbe aigu, pour porter la croix plus haut dans le ciel.

203.

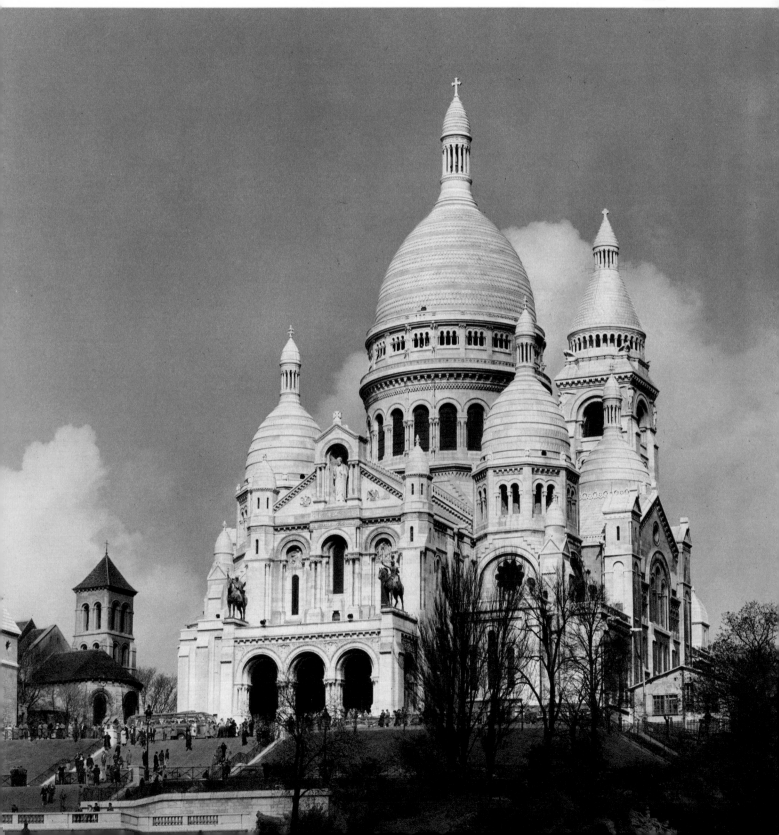

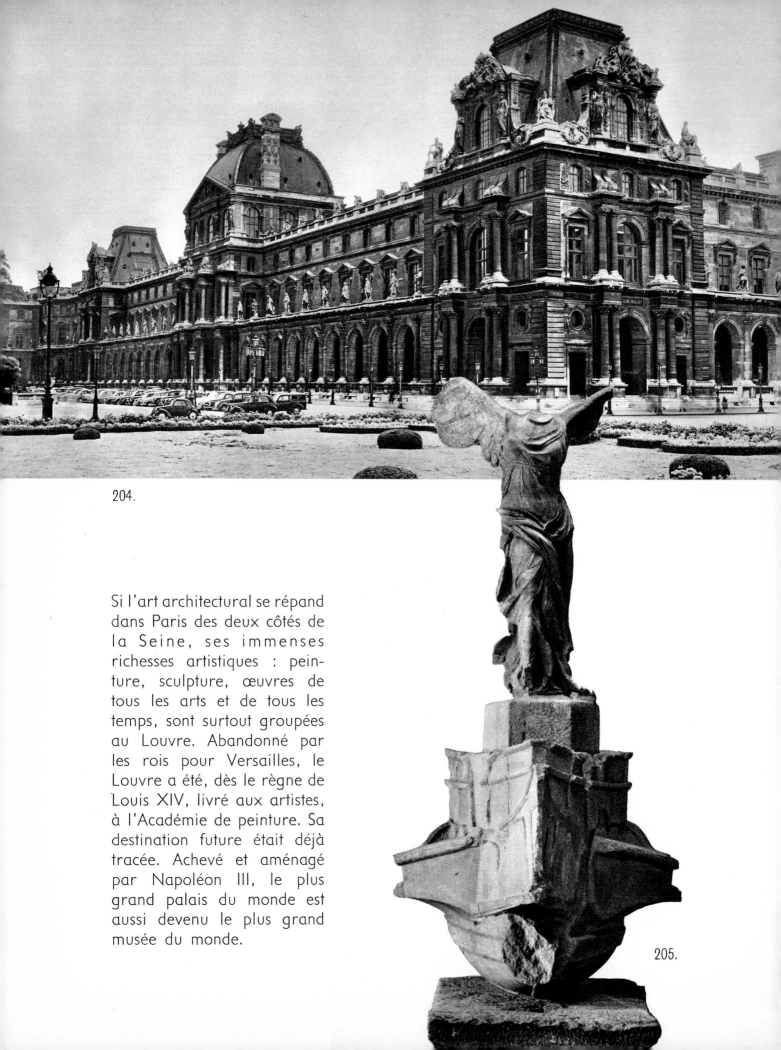

204.

Si l'art architectural se répand dans Paris des deux côtés de la Seine, ses immenses richesses artistiques : peinture, sculpture, œuvres de tous les arts et de tous les temps, sont surtout groupées au Louvre. Abandonné par les rois pour Versailles, le Louvre a été, dès le règne de Louis XIV, livré aux artistes, à l'Académie de peinture. Sa destination future était déjà tracée. Achevé et aménagé par Napoléon III, le plus grand palais du monde est aussi devenu le plus grand musée du monde.

205.

206.

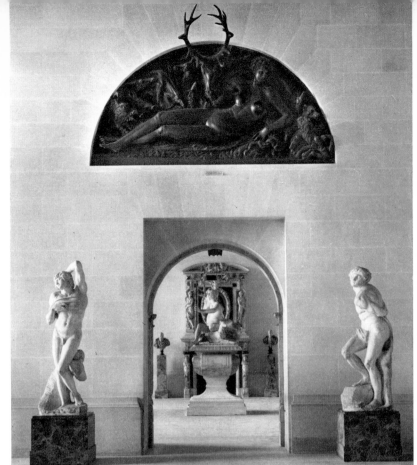

207.

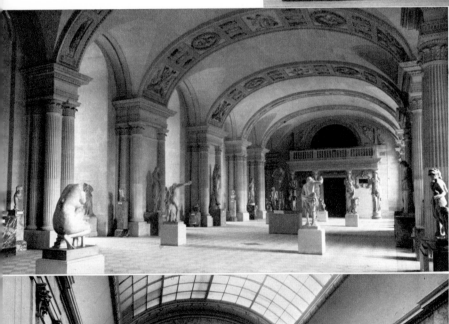

204. - MUSÉE DU LOUVRE. Aile du nouveau Louvre, 1852. (Visconti et Lefuel), où se trouve l'entrée du Musée. *Photo Draeger.*

205. - MUSÉE DU LOUVRE. La Victoire de Samothrace. *Photo Flammarion.*

206. - MUSÉE DU LOUVRE. Salle Michel-Ange. Les deux esclaves de Michel-Ange, pour le tombeau de Jules II, encadrent la porte qui est surmontée par la Nymphe de Fontainebleau, par Benvenuto Cellini. *Photo Flammarion.*

207. - MUSÉE DU LOUVRE. La salle des Cariatides, construite par Pierre Lescot (1549), où sont exposées des sculptures hellénistiques. *Photo Flammarion.*

208. - MUSÉE DU LOUVRE. La grande galerie du bord de l'eau, où sont exposées les Écoles italiennes. *Photo Flammarion.*

208.

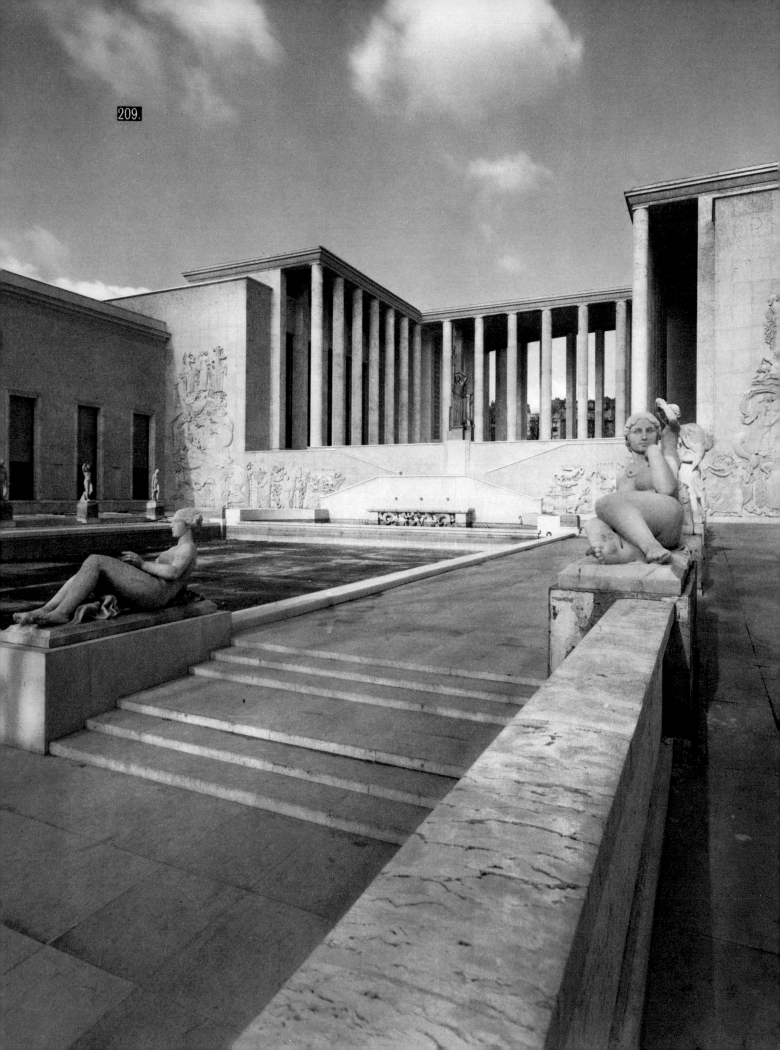

209.

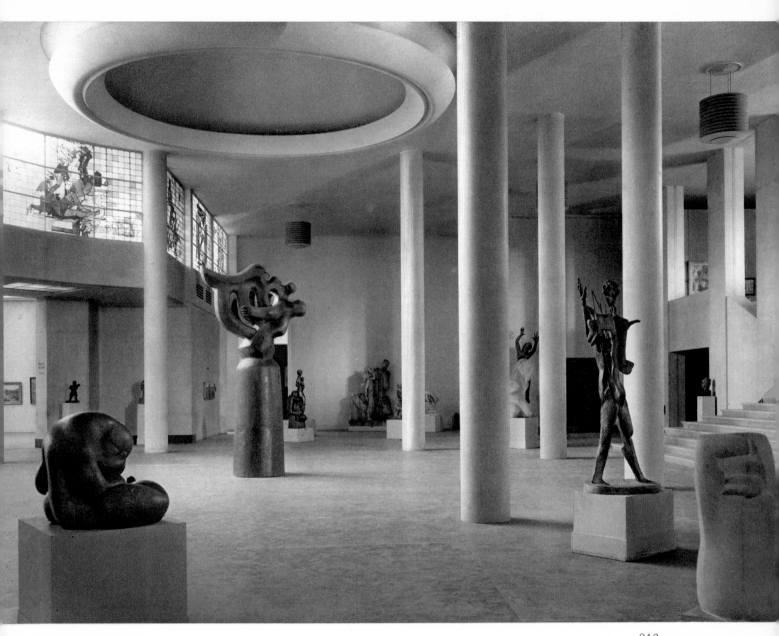

210.

209. - 210. - PALAIS D'ART MODERNE, 1937. (Dondel, Aubert, Viard et Dastugues). La colonnade centrale; bas-relief de Janniot. - Le vestibule.
Photos Draeger et Flammarion.

Les Palais d'Art moderne exposent des collections de peintures, sculptures, mobilier, œuvres d'artistes d'aujourd'hui.

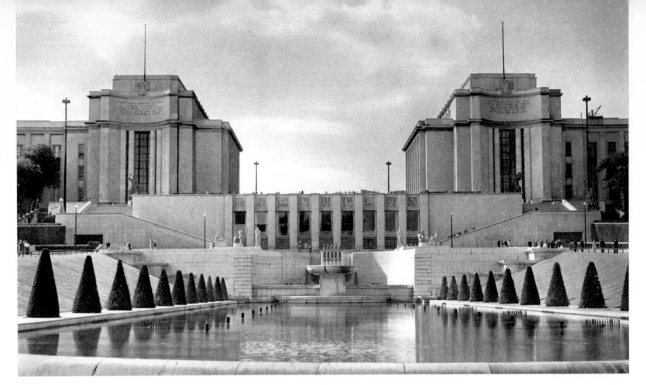

211.

212.

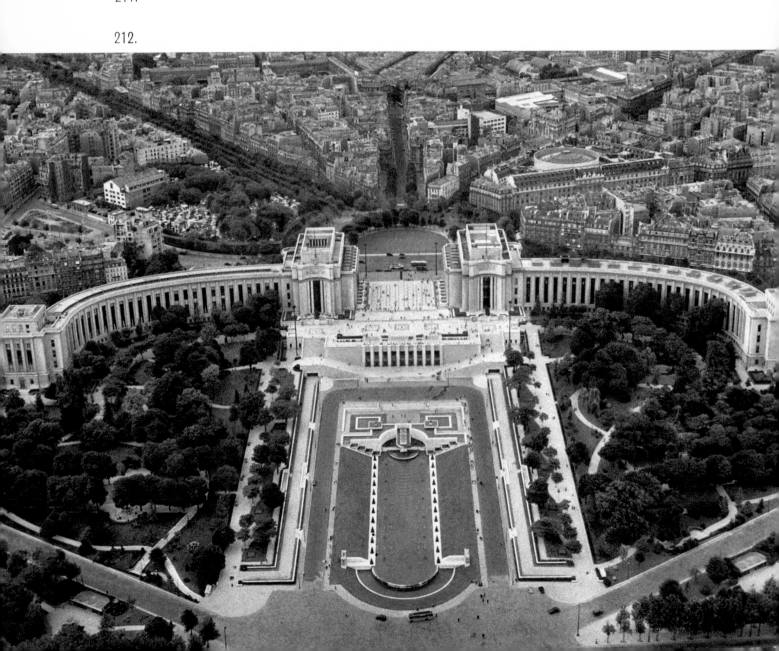

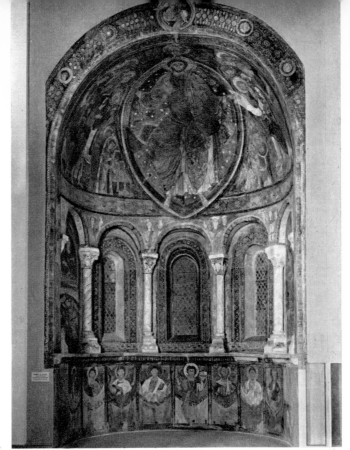

213.

Une des ailes du Palais de Chaillot abrite le Musée des Monuments français qui
rassemble des moulages des plus célèbres sculptures romanes, gothiques, renaissance,
classiques et romantiques; des maquettes d'anciens monuments, d'admirables relevés
des plus belles fresques françaises du XIIe au XVIe siècle, présentées dans leur cadre
reconstitué, des reproductions des plus beaux vitraux.

Dans l'autre aile, le Musée de l'Homme expose des collections d'art pré-colombien
et d'art des peuples primitifs.

214.

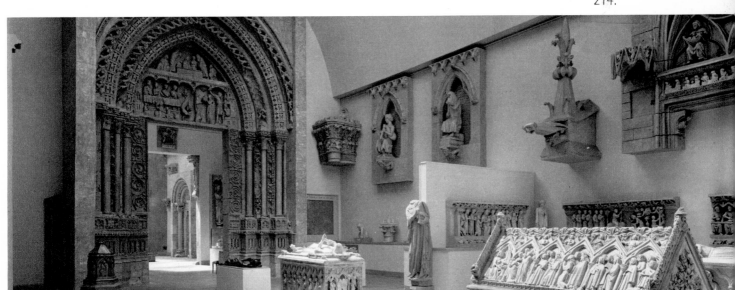

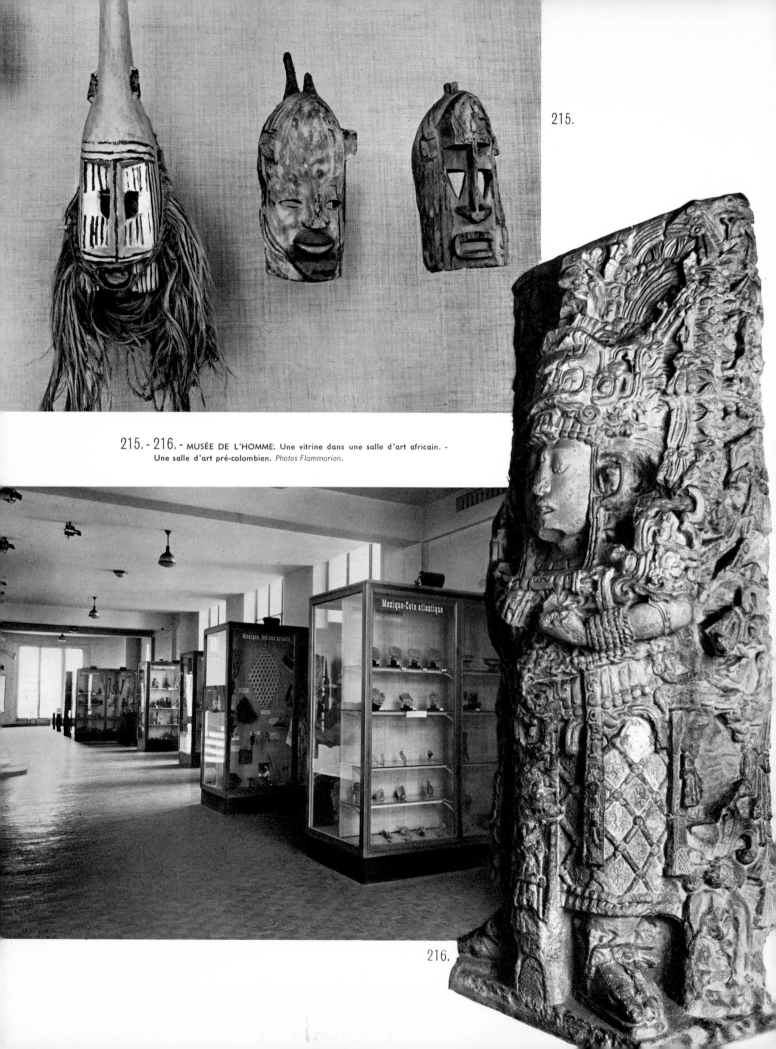

215.

215. - 216. - MUSÉE DE L'HOMME: Une vitrine dans une salle d'art africain. - Une salle d'art pré-colombien. *Photos Flammarion.*

216.

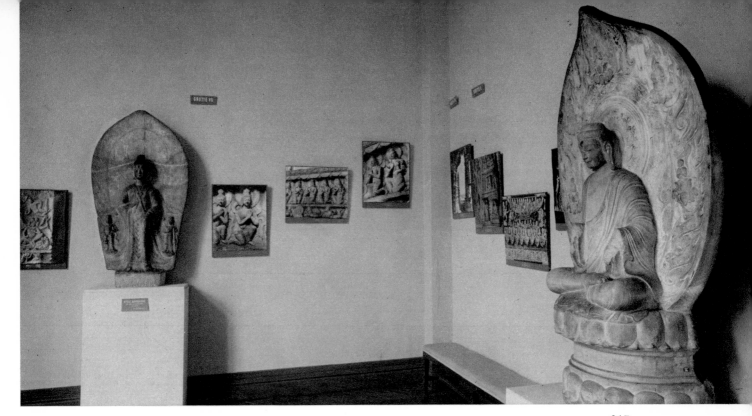

217.

217. – **MUSÉE CERNUSCHI.** Une salle d'art chinois. *Photo Flammarion.*

218. – **MUSÉE GUIMET.** Une salle d'art khmer. *Photo Flammarion.*

L'art des pays asiatiques - Inde et Indochine, Asie Centrale, Tibet, Chine et Japon - est groupé surtout dans les musées Guimet et Cernuschi, qui réunissent des sculptures et des bronzes, des porcelaines, émaux, estampes.

218.

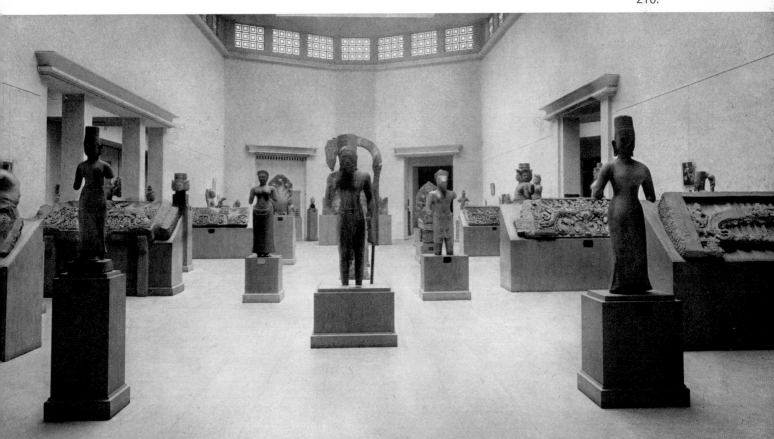

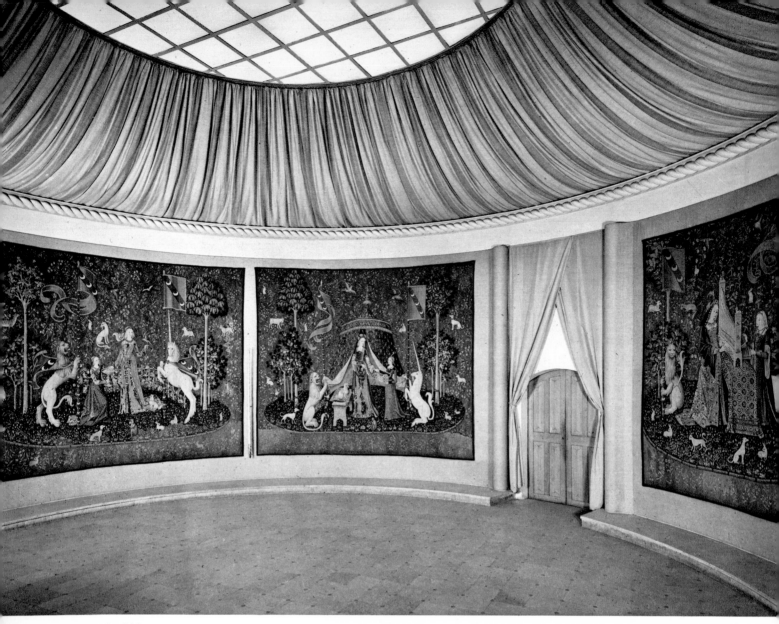

219.

220.

221.

Le musée de Cluny, dans l'ancien hôtel des abbés de l'ordre, rassemble des collections intéressant le moyen âge et la Renaissance : costumes, tapisseries, tissus, meubles, ivoires, émaux, bronzes, reliquaires.

Le musée Carnavalet, établi dans l'hôtel de ce nom, où habita Madame de Sévigné, conserve bien des souvenirs de la charmante marquise; il est aussi le Musée de Paris, de son histoire, et restitue d'admirables salons des XVIIᵉ et XVIIIᵉ siècles.

222.

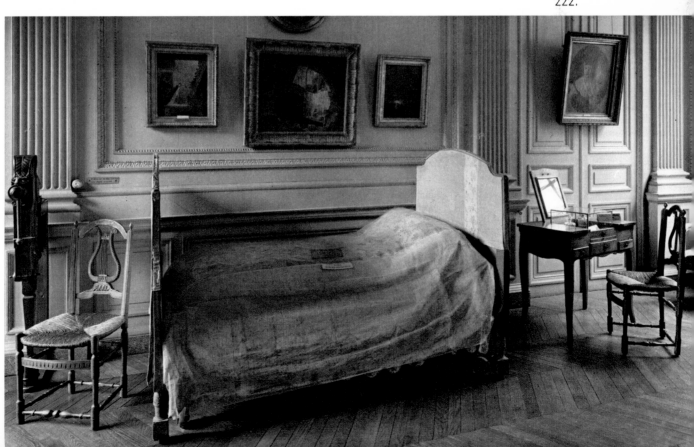

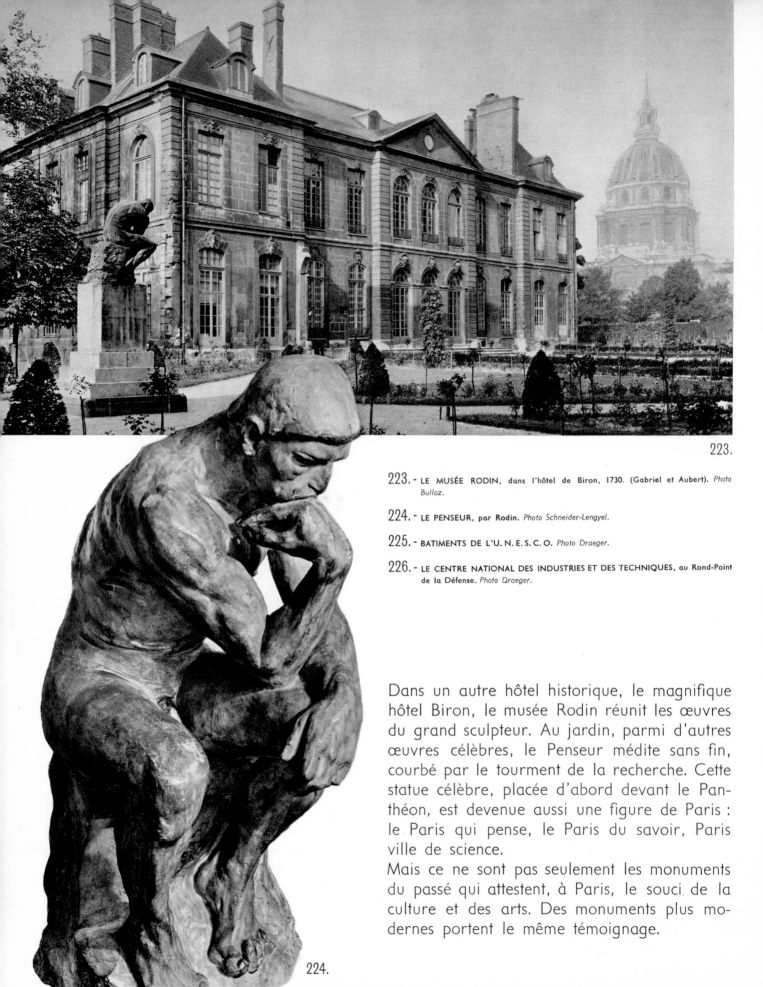

223.

223. - LE MUSÉE RODIN, dans l'hôtel de Biron, 1730. (Gabriel et Aubert). *Photo Bulloz.*

224. - LE PENSEUR, par Rodin. *Photo Schneider-Lengyel.*

225. - BATIMENTS DE L'U. N. E. S. C. O. *Photo Draeger.*

226. - LE CENTRE NATIONAL DES INDUSTRIES ET DES TECHNIQUES, au Rond-Point de la Défense. *Photo Draeger.*

Dans un autre hôtel historique, le magnifique hôtel Biron, le musée Rodin réunit les œuvres du grand sculpteur. Au jardin, parmi d'autres œuvres célèbres, le Penseur médite sans fin, courbé par le tourment de la recherche. Cette statue célèbre, placée d'abord devant le Panthéon, est devenue aussi une figure de Paris : le Paris qui pense, le Paris du savoir, Paris ville de science.

Mais ce ne sont pas seulement les monuments du passé qui attestent, à Paris, le souci de la culture et des arts. Des monuments plus modernes portent le même témoignage.

224.

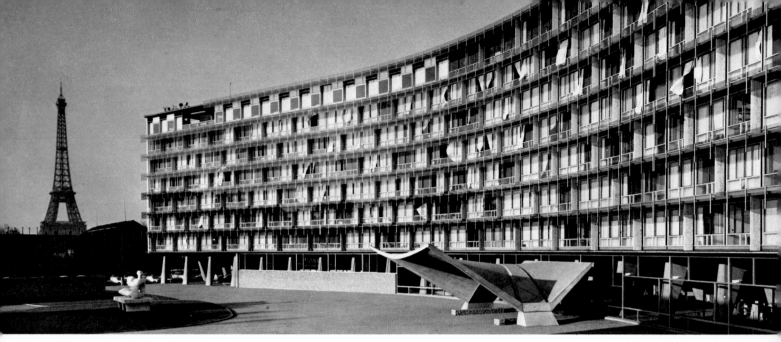

225.

C'est ainsi que l'édifice de l'U.N.E.S.C.O. offre sa façade curviligne à la lumière du ciel et au rayonnement intellectuel du monde. C'est ainsi qu'un gigantesque palais fait pour des expositions grandioses s'est érigé au Rond-Point de la Défense. A l'extrême fin de la ville, sa voûte parabolique lancée d'un seul jet est comme l'œil de Paris ouvert sur l'avenir.

226.

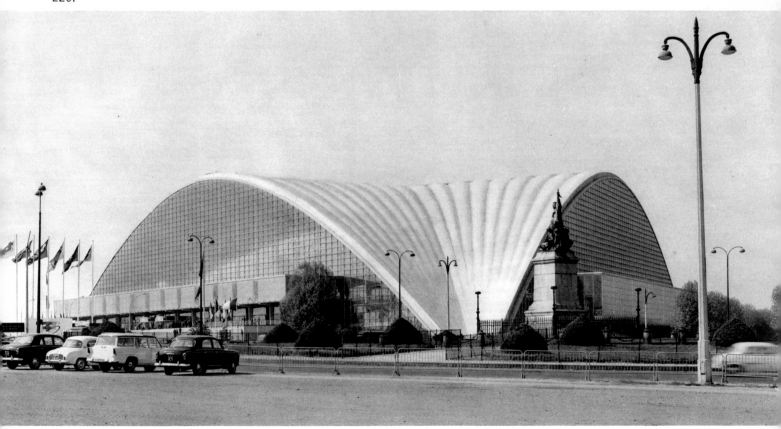

227. - LE CYCLOTRON DU COLLÈGE DE FRANCE. *Photo Doisneau-Rapho.*

4

Paris
ville de science

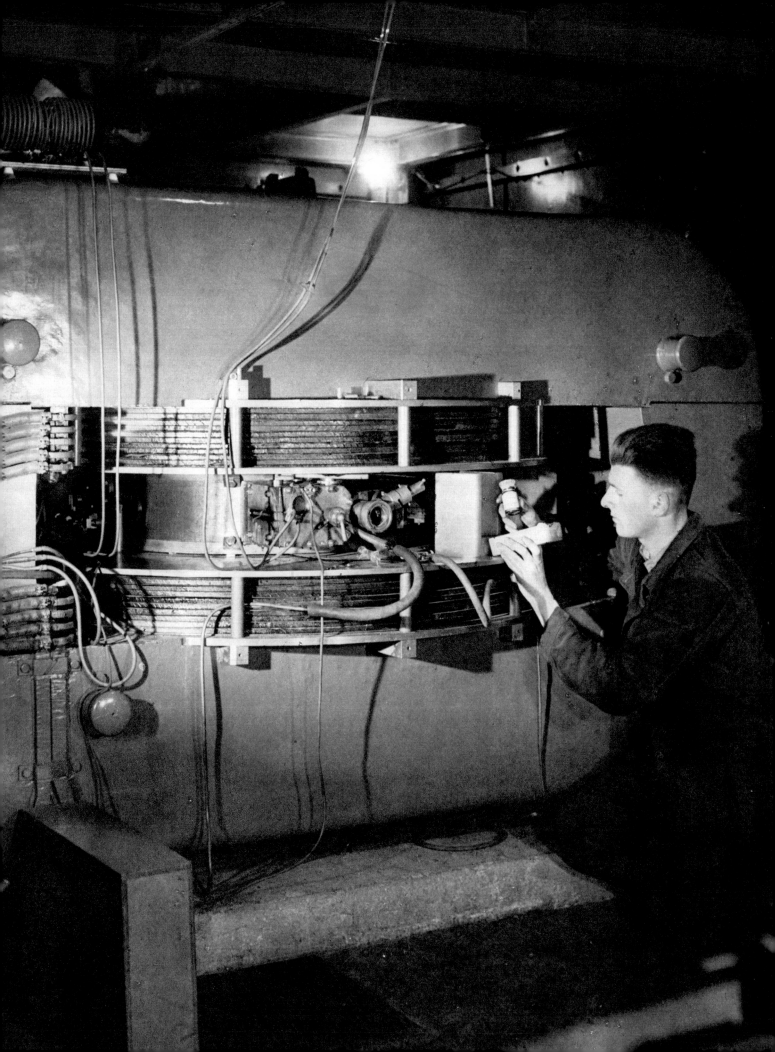

228.

Dès le moyen âge, la Sorbonne, l'Université de Paris, était célèbre dans toute l'Europe; Dante y vint étudier, sur la paille d'un collège de la rue du Fouarre. Richelieu restaura l'Université décadente; il a son tombeau dans l'église qu'il lui donna, au cœur du Quartier Latin.

La Sorbonne, siège de l'Université, est restée le plus grand centre d'enseignement; elle groupe les facultés de Lettres et de Sciences; son grand amphithéâtre voit se dérouler les grandes séances, les commémorations, les hommages à des savants.

228. – L'ÉGLISE DE LA SORBONNE, 1635. (Lemercier). Vue de la Place de la Sorbonne.
Photo Georges Viollon.

229. – LE TOMBEAU DE RICHELIEU, par Girardon.
Photo Marc Foucault.

229.

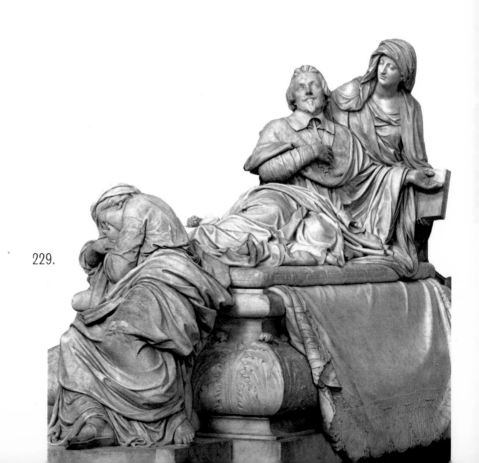

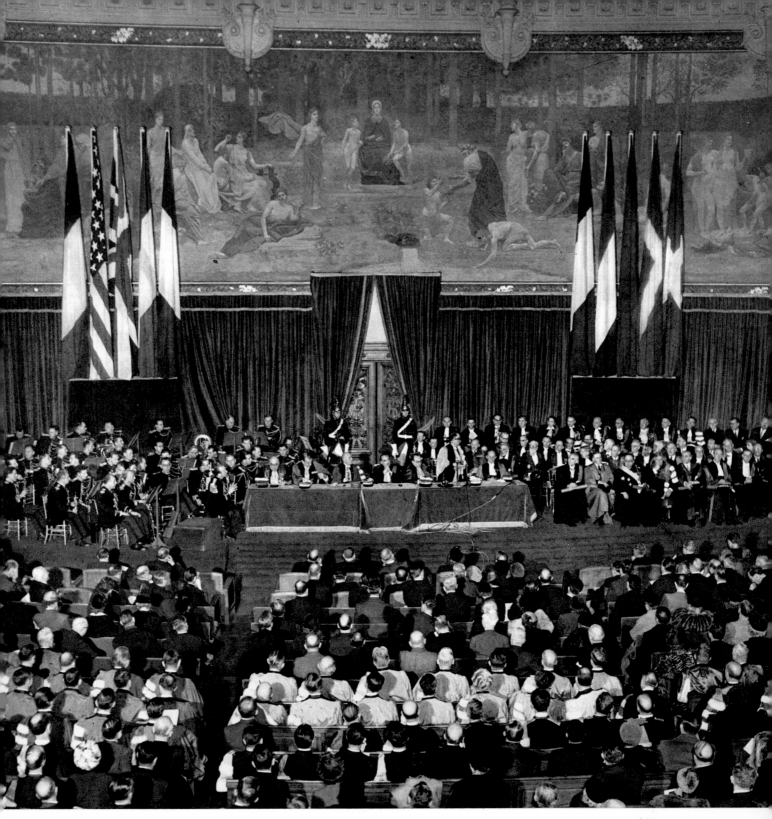

230. - UNE CÉRÉMONIE DANS LE GRAND AMPHITHÉATRE DE LA SORBONNE. *Photo Rizzo.*

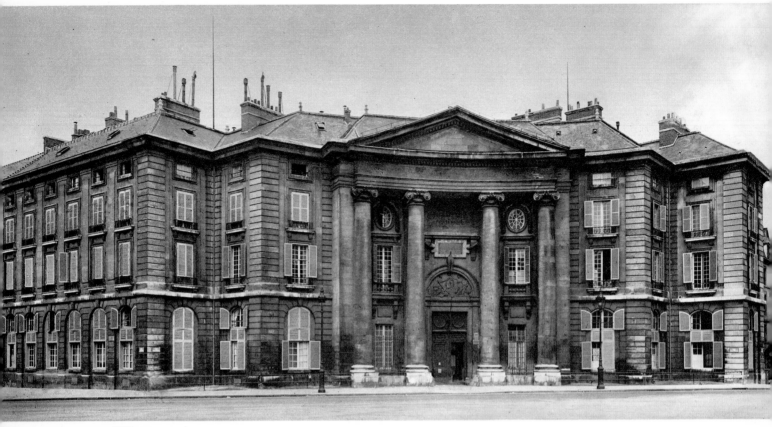

231.

232.

231. - ÉCOLE DE DROIT, 1770. (Soufflot). *Photo Flammarion.*

232. - ÉCOLE DE DROIT. **Étudiants devant l'entrée principale.** *Photo Houel-Atlas-Photo.*

Les autres facultés se groupent dans son voisinage, dans l'espace resserré du Quartier Latin; l'École de Droit sur la place du Panthéon, dans un bâtiment construit aussi par Soufflot.

233 - 234. – ÉCOLE DE MÉDECINE. Façade ancienne, 1770. (Gondouin).
Le péristyle corinthien du grand amphithéâtre. *Photos Flammarion et Archives Photographiques.*

235. – NOUVELLE ÉCOLE DE MÉDECINE, 1952. (Louis Madeline). *Photo Flammarion.*

L'École de Médecine, avec sa façade à colonnes ioniques, date du règne de Louis XV. La figure du roi s'y voyait dans le grand relief de Berruer qui surmonte le portique : la Révolution lui a substitué celle de la Bienfaisance. C'est aussi Berruer qui a sculpté le fronton corinthien qui sert d'entrée au grand amphithéâtre. Le bel édifice du XVIII^e siècle, vaste pour l'époque, a été considérablement agrandi à la fin du XIX^e. Il vient de se doubler d'une nouvelle école, construite sur l'emplacement de l'ancien hôpital de la Pitié.

233.

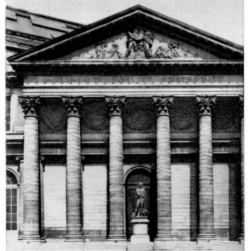

234.

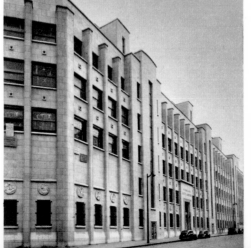

235.

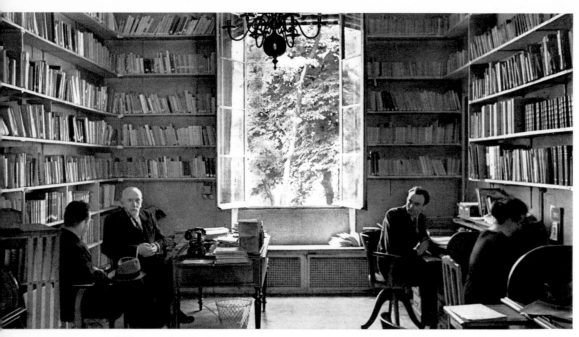

236.

237.

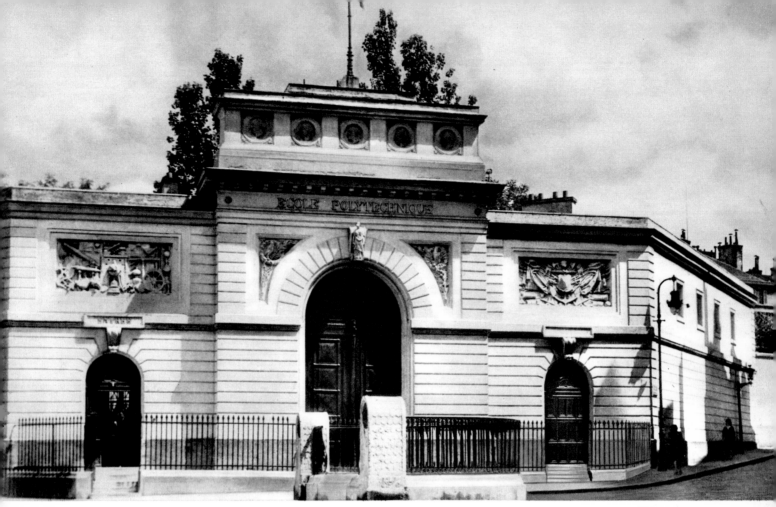

238.

239.

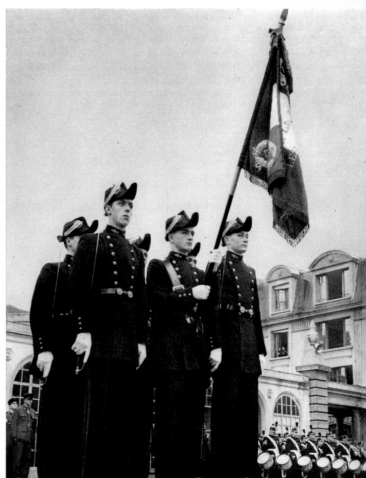

236. – ÉCOLE NORMALE SUPÉRIEURE. Un coin d'une salle de Travail. *Photo Gisèle Freund-Magnum.*

237. – ÉCOLE NORMALE SUPÉRIEURE. Les toits, souvent explorés par les élèves. Dans le lointain, la coupole du Val-de-Grâce. *Photo Flammarion.*

238. – ÉCOLE POLYTECHNIQUE. L'entrée. *Photo Marcelle d'Heilly.*

239. – LES POLYTECHNICIENS PRÉSENTENT LE DRAPEAU. *Photo Interpress.*

Auprès de l'Université, l'École Normale Supérieure, fondée en 1794, sert à former les meilleurs maîtres dans les Lettres et les Sciences; mais les Normaliens illustrent d'autres carrières que celle de l'enseignement.

L'École Polytechnique, fille elle aussi de la Convention, est la plus célèbre des Grandes Écoles, pour le niveau de son enseignement scientifique. Ses élèves formeront les ingénieurs des corps de l'État et les officiers des armes savantes.

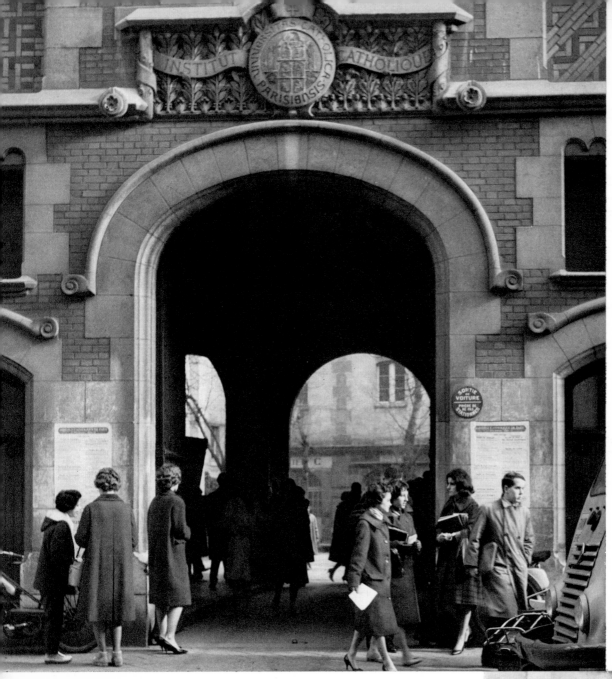

240.

241.

A côté de l'enseignement officiel, l'Institut Catholique est le plus haut établissement de l'enseignement privé. Ses cours gardent encore le recueillement de l'ancien couvent des Carmes; elles se souviennent de Lacordaire. Au fond de l'une, est l'ancien laboratoire de Branly.

Et ces temples du Savoir, écoles, instituts, facultés, ont leurs sanctuaires : les Bibliothèques, où toute la science humaine, tout l'humanisme et toute la pensée se trouvent infus, dans l'énorme trésor des Livres.

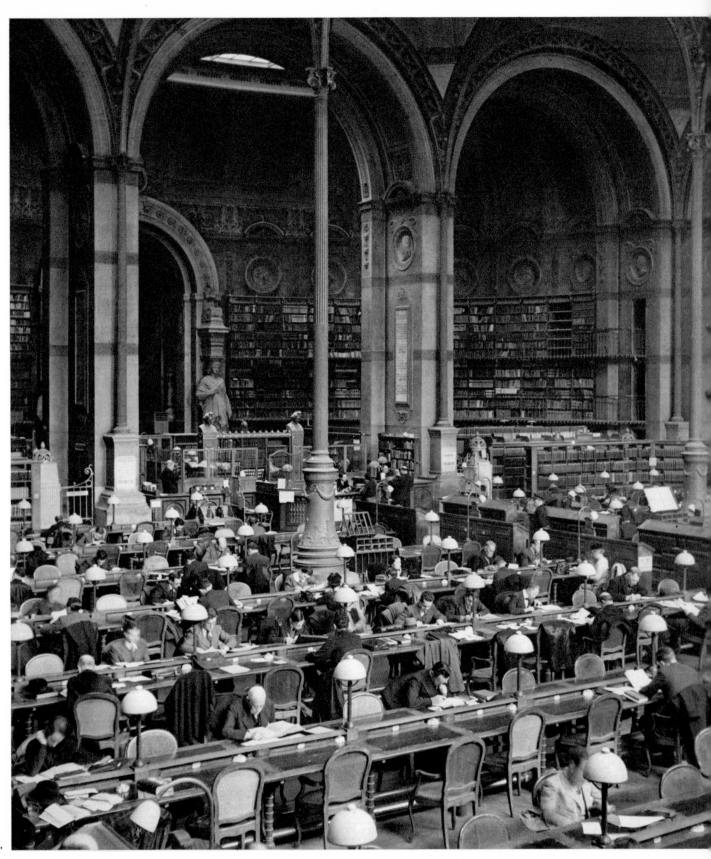

242.

La Bibliothèque Nationale, installée sur le lieu de l'ancien palais Mazarin, est probablement la plus riche du monde. Son catalogue monumental enregistre plus de cinq millions de volumes imprimés. Les livres y garnissent à l'infini les rayonnages de ses galeries métalliques. Le département des manuscrits, celui des estampes, son cabinet des médailles, ne sont pas moins riches.

244.

243.

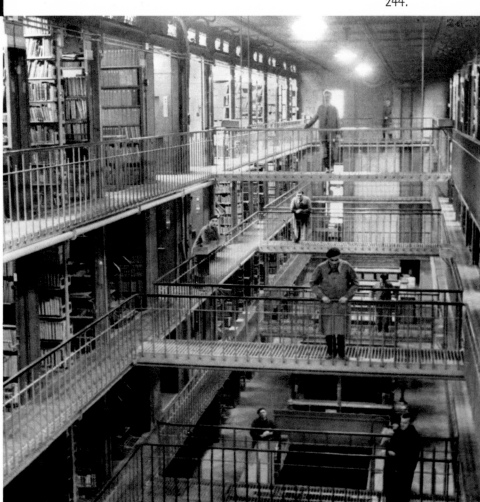

243. - **BIBLIOTHÈQUE NATIONALE.** La cour d'honneur. *Photo Lynx.*

244. - Les passerelles faisant communiquer les galeries. *Photo L.P.*

246.

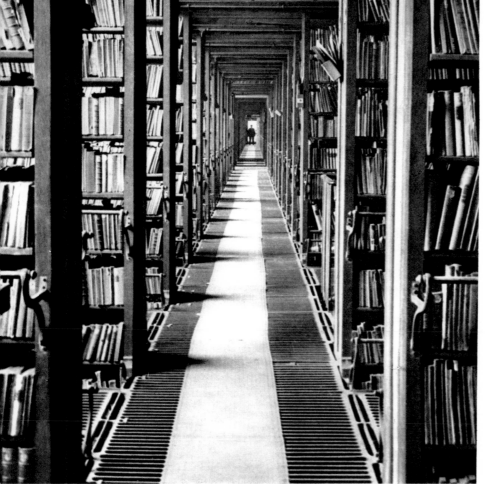

245.

245. - Salle des catalogues.
Photo Lynx.

246. - Une galerie de livres.
Photo Lynx.

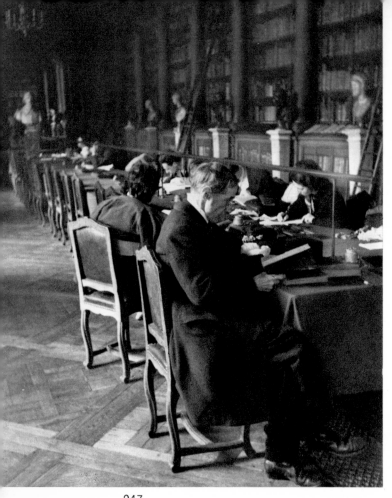

247.

La Bibliothèque Mazarine, chère à M. Bergeret, offre, à l'ombre de l'Institut, son atmosphère recueillie aux recherches des érudits. Et toute spécialité, Droit, Armée, Marine, Arts, Sciences, Religions, a sa bibliothèque où travaillent ses studieux. Les peuples vivants ont chacun la leur, et les peuples morts.

L'Orientalisme a les Langues Orientales et le musée Guimet où le Bouddha semble inspirer les travaux des amoureux de l'Asie.

Les étudiants maintiennent en jeunesse les bibliothèques du Quartier Latin, celle de la Sorbonne et sa voisine la Bibliothèque Sainte-Geneviève, où mûrissent tant de licences, où tant de thèses de doctorat ont pris corps.

248.

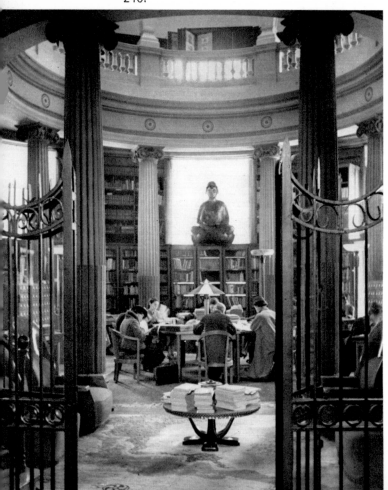

249.

247. - BIBLIOTHÈQUE MAZARINE. *Photo Gisèle Freund-Magnum.*

248. - MUSÉE GUIMET. Bibliothèque. *Photo Gisèle Freund-Magnum.*

249. - INSTITUT D'ART ET D'ARCHÉOLOGIE. *Photo Chevojon.*

250. - BIBLIOTHÈQUE DE LA SORBONNE. Salle de travail. *Photo Gisèle Freund-Magnum.*

251. - BIBLIOTHÈQUE SAINTE-GENEVIÈVE. La façade. *Photo Flammarion.*

252. - BIBLIOTHÈQUE SAINTE-GENEVIÈVE. Salle de travail. *Photo Goursat.*

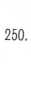

250.

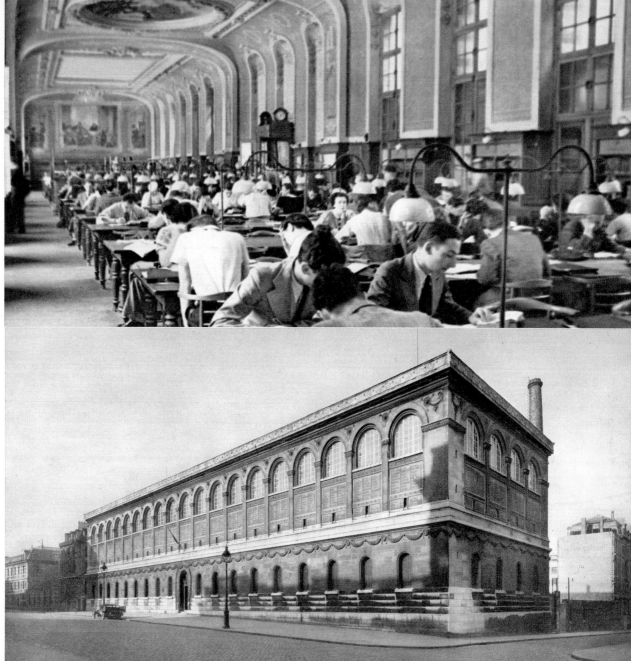

251.

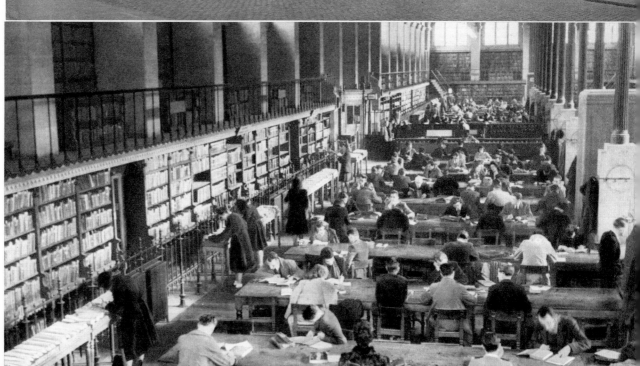

252.

253.

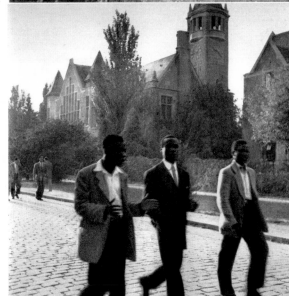

254.

255.

CITÉ UNIVERSITAIRE

253. - LE COLLÈGE FRANCO-BRITANNIQUE. *Photo Draeger.*

254. - ÉTUDIANTS NOIRS DEVANT LA FONDATION DEUTSCH DE LA MEURTHE. *Photo Jean Marquis-Magnum.*

255. - LA MAISON INTERNATIONALE. (Fondation John Rockefeller). *Photo Jean Marquis-Magnum.*

256. - LA MAISON DU JAPON. *Photo Draeger.*

257. - LE COLLÈGE D'ESPAGNE. *Photo Draeger.*

258. - LE CENTRE UNIVERSITAIRE BULLIER. *Photo Draeger.*

259. - LA CITÉ UNIVERSITAIRE D'ANTONY. *Photo Houel-Atlas-Photo.*

256.

258.

257.

Ces étudiants - ils sont quelque soixante mille à Paris, venus de toute la France, de la Communauté et de l'Étranger - quelle est leur vie ? La Cité Universitaire abrite un certain nombre d'entre eux, leur offrant d'agréables conditions de vie en commun. Autour de la fondation primitive Deutsch de la Meurthe, qui date de 1920, se sont agglomérées des fondations françaises et de tous les pays étrangers.

259.

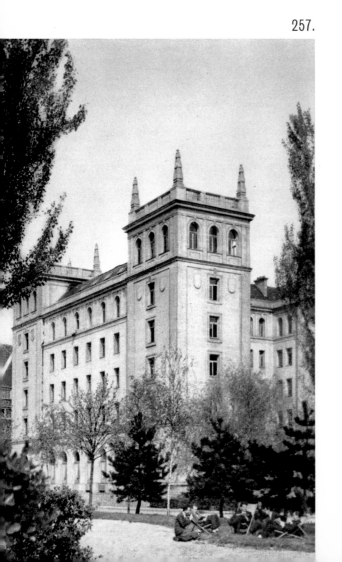

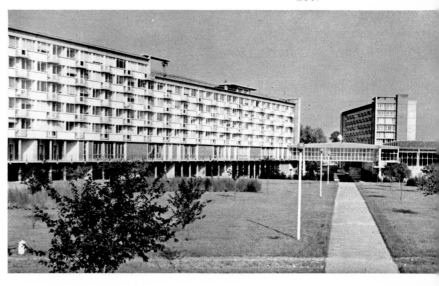

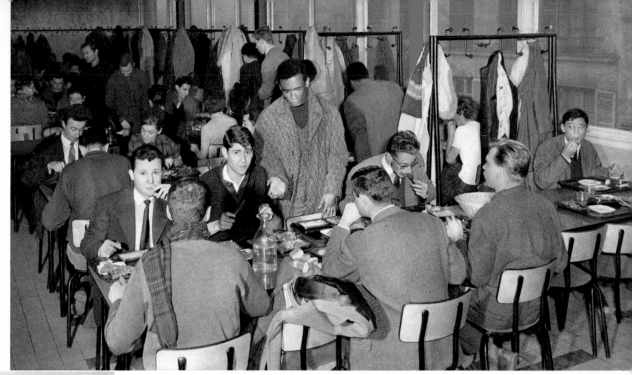

260.

261.

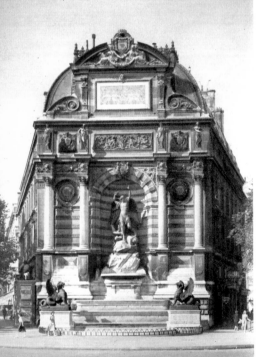

Mais un bon nombre d'étudiants restent fidèles au Quartier Latin. De la place Saint-Michel jusqu'au Jardin du Luxembourg, on les voit attentifs aux étalages des libraires, animant de leurs propos les terrasses des cafés, ou s'abandonnant parfois à d'exubérantes manifestations que le vieux quartier accueille avec indulgence.

260. – LA FONTAINE SAINT-MICHEL. *Photo Draeger.*

261. – UN RESTAURANT D'ÉTUDIANTS. *Photo Draeger.*

262. – ÉTUDIANTS DEVANT LES ÉTALAGES D'UN LIBRAIRE sur le Boulevard Saint-Michel. *Photo Willy-Ronis.*

263. – JARDIN DU LUXEMBOURG. Études en plein air. *Photo Georges Viollon.*

264. – CAFÉ D'ÉTUDIANTS. *Photo Willy-Ronis.*

265. – MANIFESTATION D'ÉTUDIANTS. *Photo Corson-Rapho.*

262.

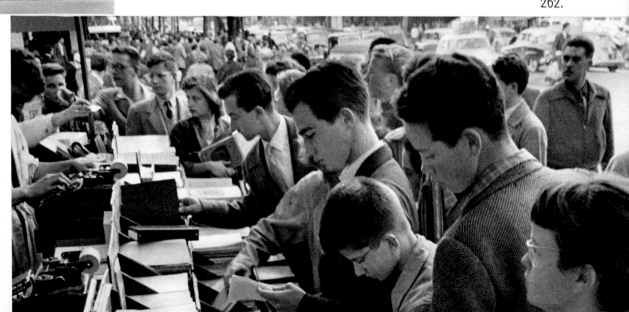

263.

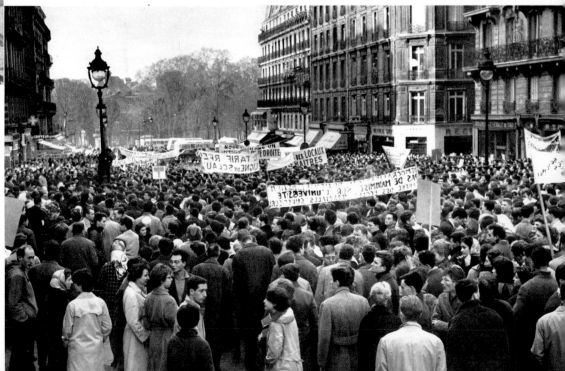

264.

265.

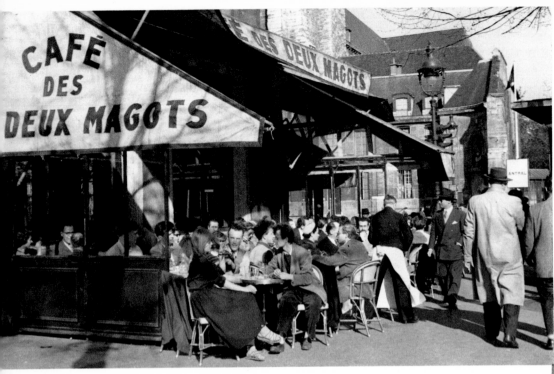

266.

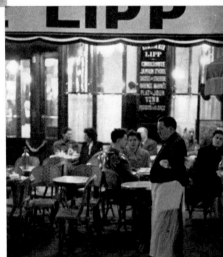

Les plus " littéraires " ou les plus " artistes " d'entre eux fréquentent volontiers les cafés désormais célèbres de Saint-Germain-des-Prés. Ils en adoptent les modes philosophique et vestimentaire et recherchent, la nuit, les caveaux où le jazz a ses accents les plus profonds.

267.

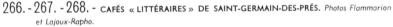

266. - 267. - 268. - CAFÉS « LITTÉRAIRES » DE SAINT-GERMAIN-DES-PRÉS. *Photos Flammarion et Lajoux-Rapho.*

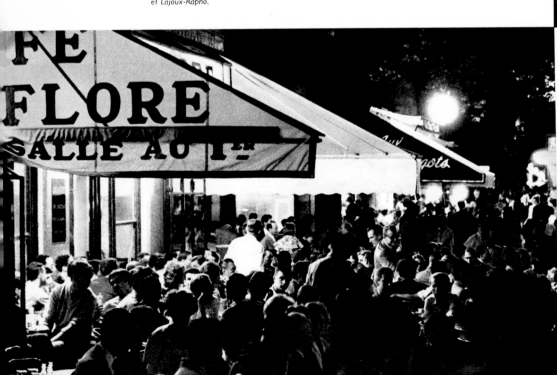

268.

269.

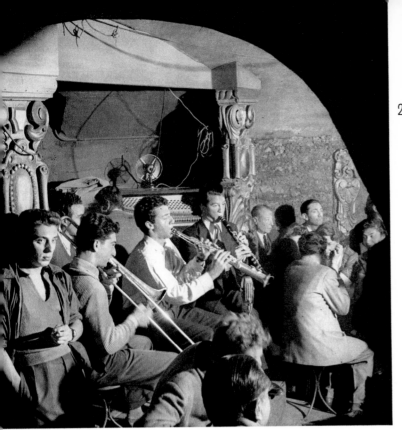

271.

269. - 270. - DANS LES CAVES DE
SAINT-GERMAIN-DES-PRÉS. *Photos
Willy - Ronis.*

271. - SILHOUETTES DE SAINT-
GERMAIN-DES-PRÉS. *Photo Express.*

270.

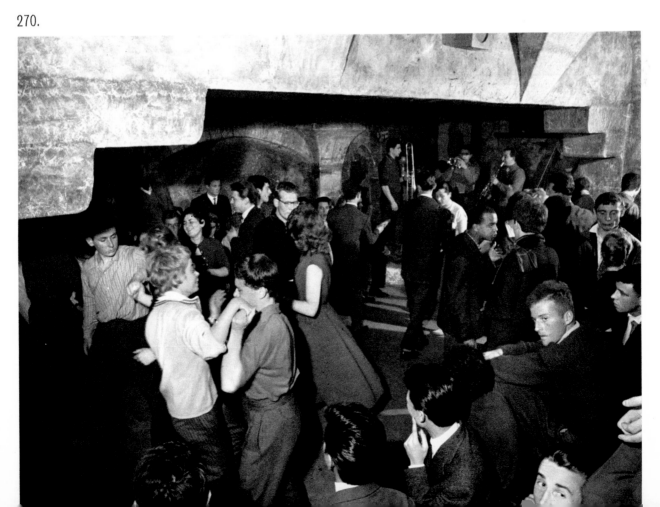

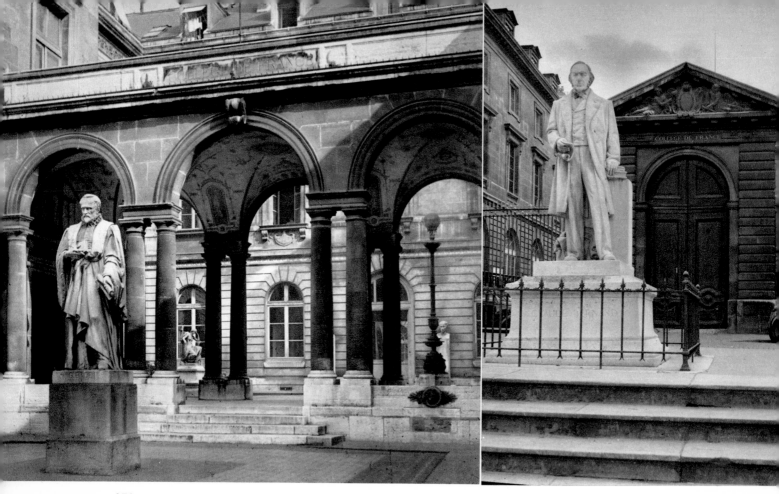

272.

273.

272. - COLLÈGE DE FRANCE. Cour intérieure avec la statue de Guillaume Budé. *Photo Draeger.*

273. - L'entrée, avec la statue de Claude Bernard. *Photo Collège de France.*

274. - L'aile de la physique. *Photo Collège de France.*

274.

Avec son Université, ses Grandes Écoles, Paris possède encore les hauts-lieux de la Science.

Le Collège de France, fondé par François Ier, conserve le souvenir de son inspirateur, Guillaume Budé, le plus grand de nos humanistes, la mémoire de ses maîtres les plus célèbres dans tous les ordres de la science : Gassendi, Champollion, Michelet, Ampère, Laënnec, Claude Bernard, Renan, Bergson, Valéry...

Mais cette institution, récemment modernisée, reste bien vivante, toujours dédiée aux pures spéculations de l'esprit ainsi qu'aux savantes recherches de laboratoires.

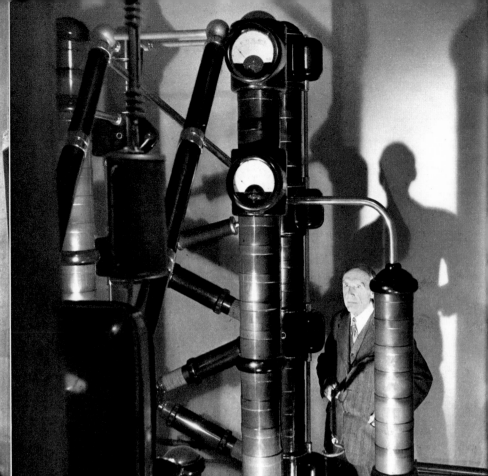

275.

276.

275. - **COLLÈGE DE FRANCE. L'aile des amphithéâtres.** *Photo Collège de France.*

276. - **Laboratoire de M. Maurice de Broglie.** *Photo Doisneau-Rapho.*

277. - **Centrale électrique.** *Photo Rapho.*

278. - **CENTRE ATOMIQUE DE SACLAY.** *Photo Zalewski-Rapho.*

277.

278.

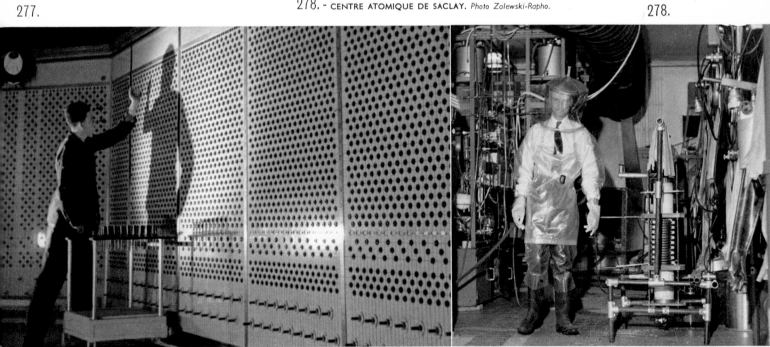

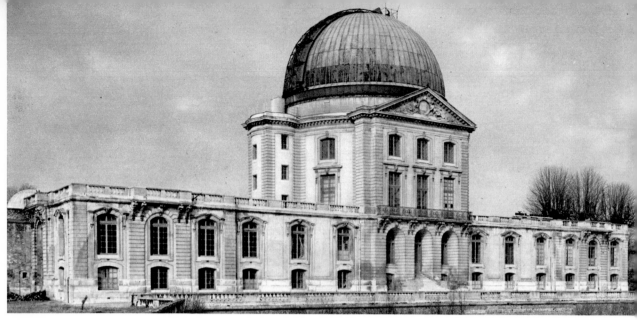

279.

280.

279. – L'OBSERVATOIRE DE MEUDON. *Photo Draeger.*

280. – L'OBSERVATOIRE DE PARIS. *Photo Doisneau-Rapho.*

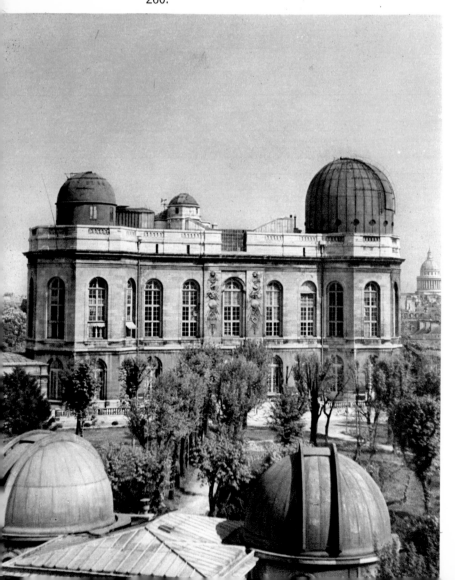

L'Observatoire, édifié par Louis XIV sur les plans de Claude Perrault, porte la marque des vastes conceptions et de la magnificence du Grand Siècle. On lui a récemment adjoint l'Observatoire de Meudon.

L'agencement de ses coupoles, la

281.

282.

281.-282. - LE BUREAU INTERNATIONAL DE L'HEURE. *Photos Draeger et Doisneau-Rapho.*

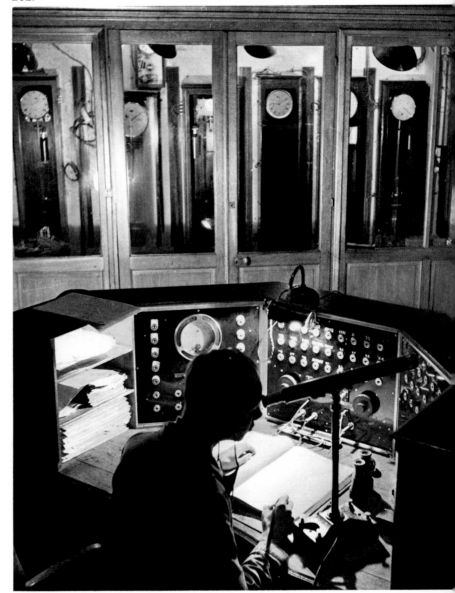

qualité de ses instruments méridiens, ses équatoriaux, ont permis l'élargissement des études astronomiques. Il est le siège du bureau international de l'Heure qui détermine l'heure astronomiquement, pour la conserver et la distribuer par fil et sans-fil.

283.

284.

283. - 284. - INSTITUT PASTEUR. Façades sur rue et sur jardin. *Photos René-Jacques et Henri Manuel.*

285. - LE TOMBEAU DE PASTEUR, dans la crypte de l'Institut. *Photo Henri Manuel.*

285.

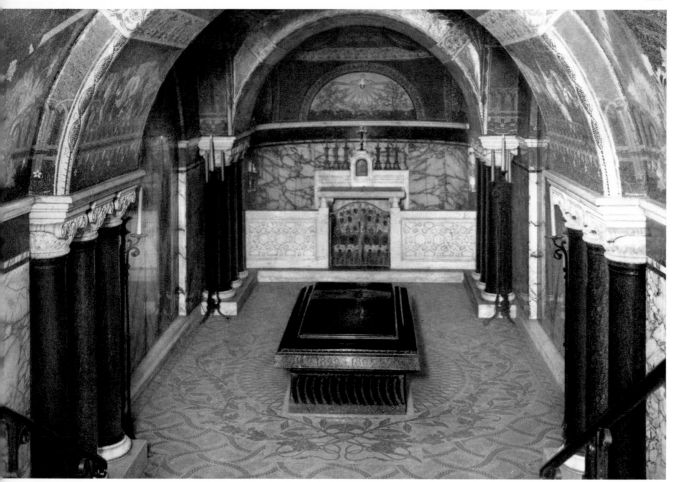

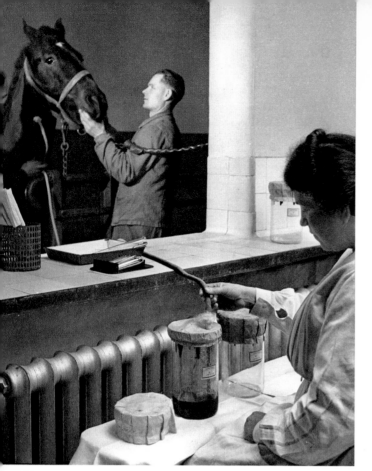

286.

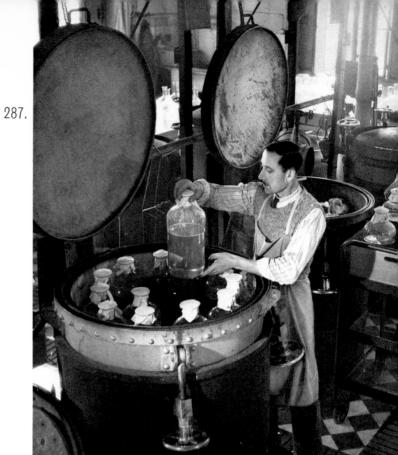

287.

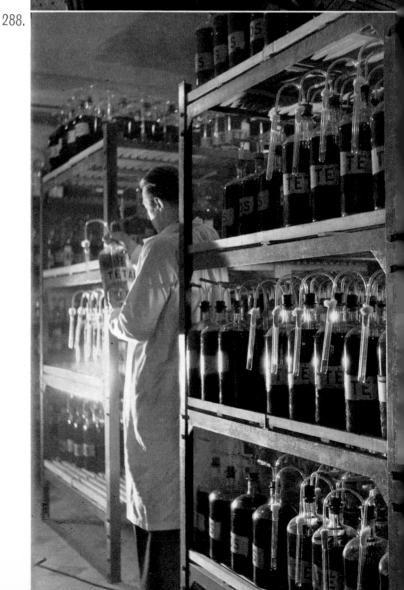

288.

INSTITUT PASTEUR - PRÉPARATION D'UN SÉRUM

286. – Transfusion de sang de cheval. *Photo Doisneau-Rapho.*

287. – Pasteurisation à l'autoclave. *Photo Doisneau-Rapho.*

288. – Réserve de sérum antitétanique. *Photo Doisneau-Rapho.*

L'Institut Pasteur poursuit l'œuvre immortelle du plus bienfaisant des savants. Ses services scientifiques continuent les recherches pasteuriennes, tandis que ses services pratiques fabriquent les sérums et les vaccins.

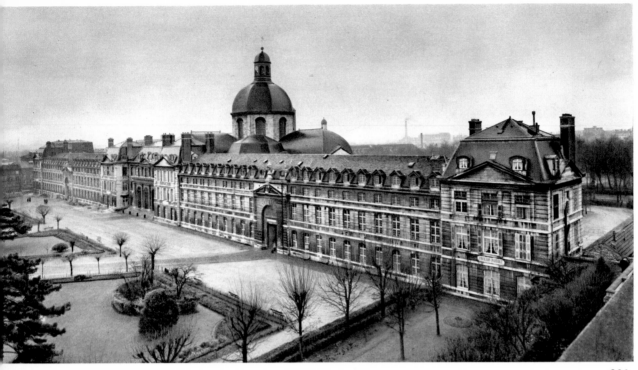

289.

289. - HÔPITAL DE LA SALPÊTRIÈRE. Bâtiment principal. (Libéral Bruant). *Photo Draeger.*

290. - HÔPITAL SAINT-LOUIS. Une cour de service, 1607. (Villefaux). *Photo René-Jacques.*

290.

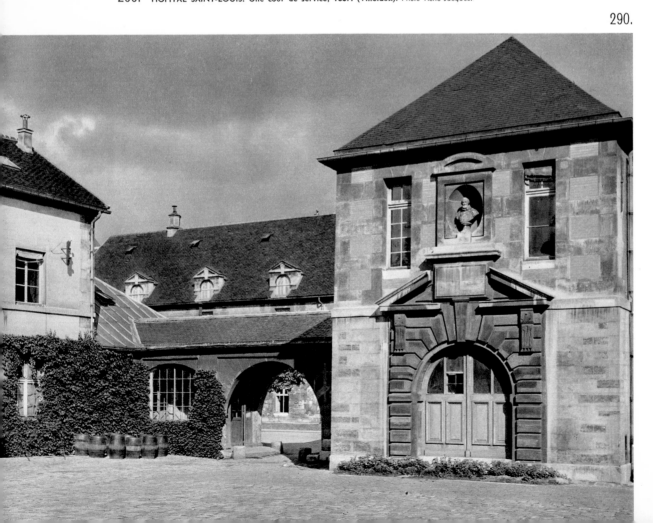

291.

291. - HÔPITAL FOCH, pour les médaillés militaires. 1923. *Photo Belzeaux-Rapho.*

292. - HÔPITAL BEAUJON, édifice "en hauteur", en opposition avec les hôpitaux à pavillons disséminés. 1935. (Cassan, Plousey, Walter et Patrouillard). *Photo Boudot-Lamotte.*

Ce même dévouement de l'homme à la science et de la science à l'homme se retrouve dans les hôpitaux de Paris, depuis les plus anciens, comme l'hôpital Saint-Louis ou la Salpêtrière, qui datent du début du XVIIe siècle, jusqu'aux plus modernes, comme le nouvel hôpital Beaujon dont l'ampleur architecturale et l'équipement restent encore inégalés.

292.

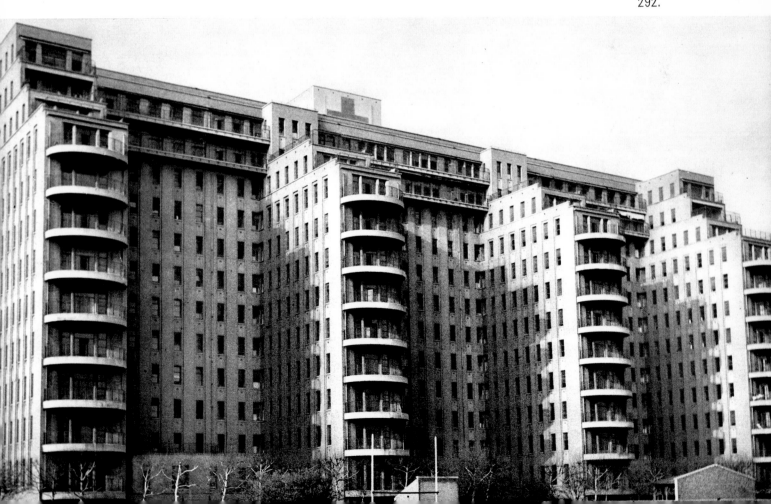

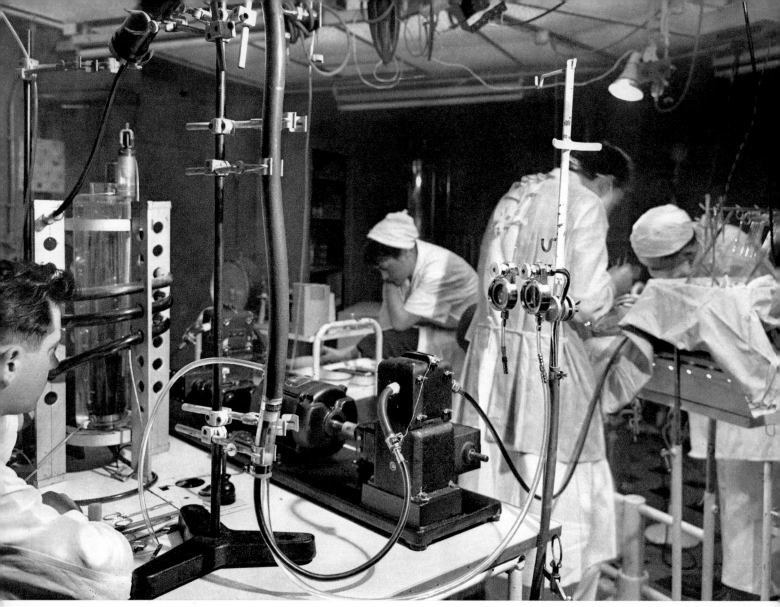

293.

294.

293. - OPÉRATION DU CŒUR, à l'hôpital Marie-Lannelongue. *Photo Doisneau-Rapho.*

294. - UN MÉDECIN-CHEF FAIT UN EXPOSÉ PRATIQUE. *Photo W. Carone-Paris-Match.*

295. - PALAIS DE L'INSTITUT DE FRANCE, ancien collège des Quatre-Nations, fondé par Mazarin, 1665. (Louis Le Vau). *Photo Boudot-Lamotte.*

Dans ces hôpitaux, la chirurgie s'exerce selon les méthodes les plus modernes, et les maîtres de la médecine française y font à leurs élèves des exposés pratiques qui complètent leur enseignement.

Enfin, la Science a son temple sous la coupole de l'Institut de France, siège des cinq académies. L'Académie française, depuis Richelieu, y révise le Dictionnaire; l'Académie des Inscriptions et Belles-Lettres, et l'Académie des Sciences, fondées par Colbert, celle des Sciences Morales et Politiques, y reçoivent les savantes communications de leurs membres; l'Académie des Beaux-Arts est faite pour honorer les plus grands artistes : peintres, sculpteurs, graveurs et musiciens. Toutes maintiennent très haut le drapeau de la culture française.

295.

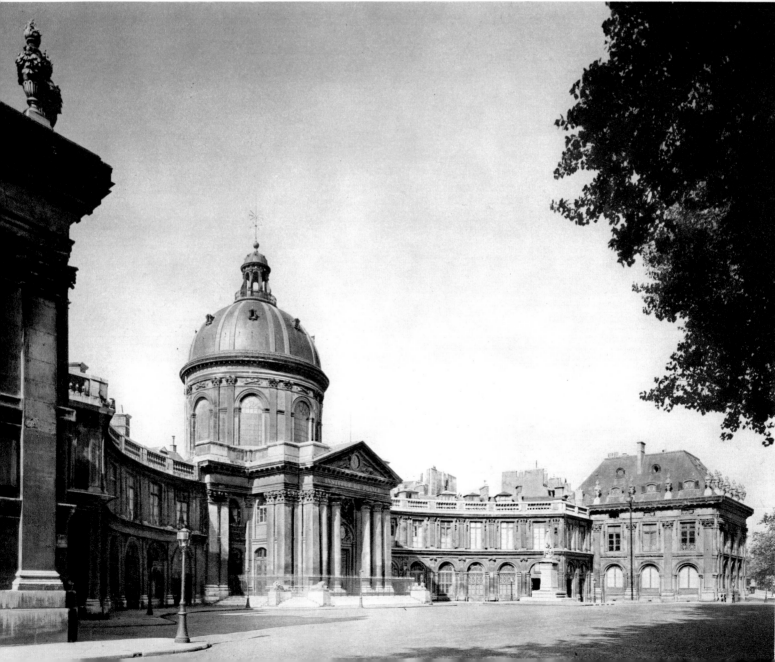

296. - MARCHANDE DE FLEURS, AUX HALLES. *Photo Willy-Ronis.*

5

Paris
populaire

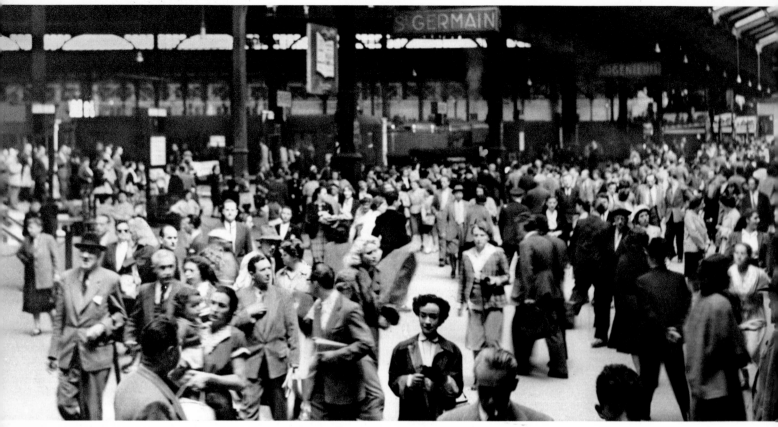

297.

298.

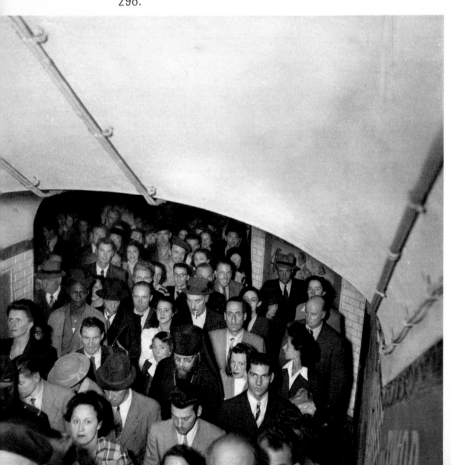

La vie populaire, à Paris, est très attachante. C'est la capitale où la rue, dans les quartiers ouvriers et laborieux, est la plus vivante, parfois la plus pittoresque. La rue voit ses habitants aller au travail et en revenir; elle retient, au passage, les hommes dans ses cafés et ses bars; les ménagères y font sans cérémonie leurs emplettes; elle peut être aussi un lieu de promenade où l'on prend l'air, un but de sortie en soi. La jeunesse s'y attarde un peu. Les plus jolis sourires de Paris viennent de la rue.

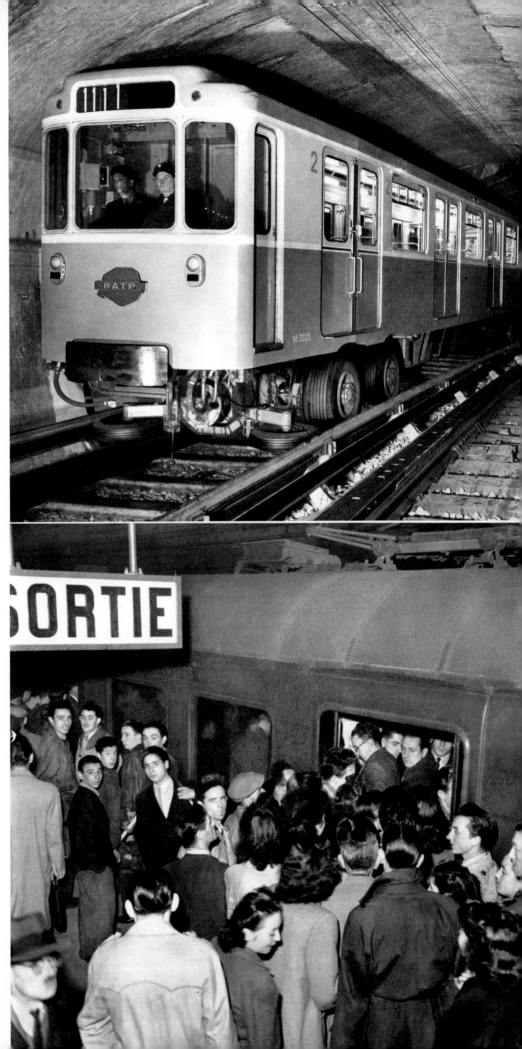

299.

297. - ARRIVÉE D'UN TRAIN DE BANLIEUE, A LA GARE SAINT-LAZARE. *Photo S.N.C.F.*

298. - UN COULOIR DU MÉTRO. *Photo Doisneau.*

299. - 300. - DANS LE MÉTRO. Une rame montée sur pneumatiques. - L'arrêt est bref, on s'entasse dans les wagons. *Photos R.A.T.P. et Willy Ronis.*

300.

Son animation commence le matin à l'heure où reprend le travail. C'est alors que les gares déversent l'afflux des populations de banlieue, que les boyaux souterrains du métro canalisent une foule hâtive qui les remontera le soir avec un peu moins de hâte mais dans la même affluence.

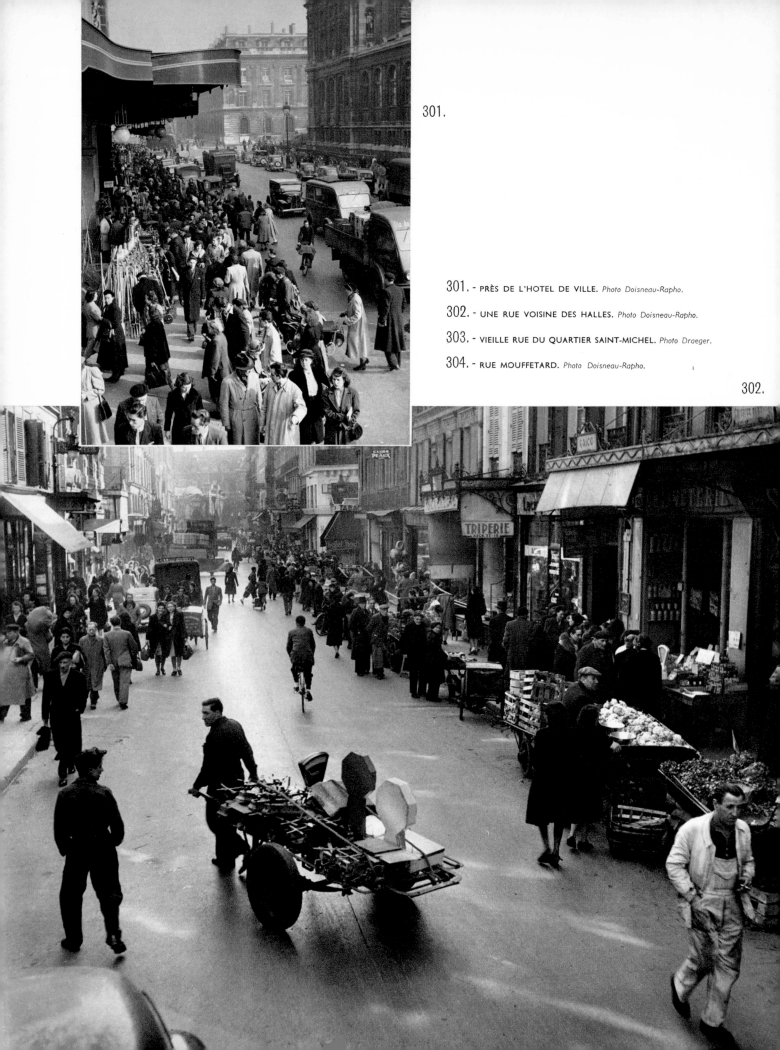

301.

301. - PRÈS DE L'HOTEL DE VILLE. *Photo Doisneau-Rapho.*

302. - UNE RUE VOISINE DES HALLES. *Photo Doisneau-Rapho.*

303. - VIEILLE RUE DU QUARTIER SAINT-MICHEL. *Photo Draeger.*

304. - RUE MOUFFETARD. *Photo Doisneau-Rapho.*

302.

303.

304.

Chaque rue populaire a sa physionomie, sa destination, ses têtes, ses habillements, son odeur. Le quartier de l'Hôtel de Ville : commerce, employés, gabardine, cuisine casher; celui des Halles, " ventre de Paris ", mareyeurs, bouchers, tous produits de terre et de mer; la rue Mouffetard, grouillante et bohême, est un monde en soi; certaines rues des vieux quartiers sont une petite Algérie.

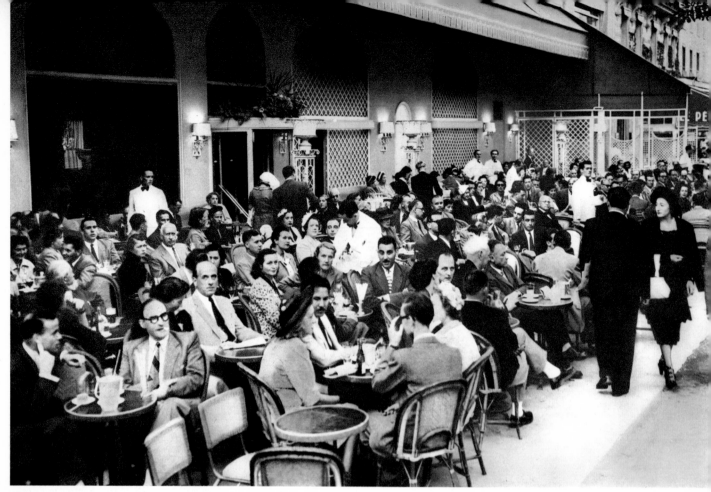

305.

305. - UN CAFÉ DES CHAMPS-ÉLYSÉES. *Photo Flammarion.*

306. - " BISTROT " DE QUARTIER POPULAIRE. *Photo Flammarion.*

307. - L'HEURE DE L'APÉRITIF, pris familièrement sur le " zinc ".
 Photo Doisneau-Rapho.

308. - RESTAURANT POPULAIRE. *Photo Doisneau-Rapho.*

306.

Si les cafés des quartiers élégants ont leurs terrasses qui mangent le trottoir et leurs consommateurs mêlés aux passants de la rue, les quartiers les plus modestes, au trottoir étroit, n'ont qu'une terrasse restreinte entre des fusains en caisse, ou point de terrasse du tout : ainsi, les clients y sont à l'abri des yeux indiscrets, pour prendre, en " discutant le coup ", sur le comptoir en zinc, l'apéritif ou le verre de blanc ou de rouge.

En plus des " bistrots " où l'on boit, il y a ceux où l'on mange, sans façons, sur le marbre, dans l'odeur de la cuisine que fait la patronne.

307.

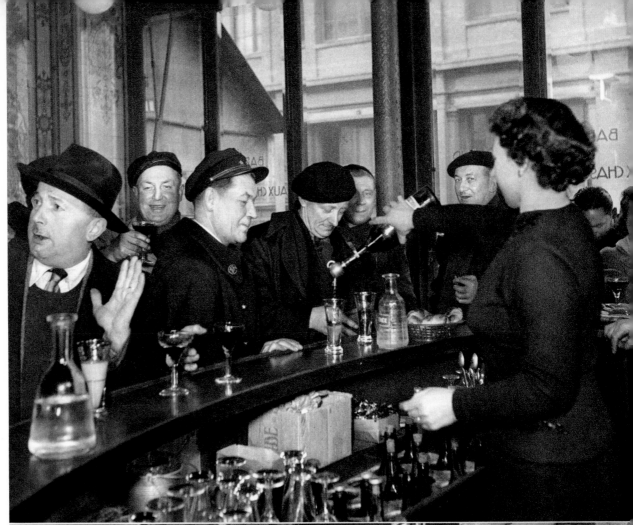

308.

309.

310.

Le petit commerce d'alimentation montre des " natures mortes " parfois plus curieuses qu'alléchantes. Mais la boulangerie étale ici, comme dans les beaux quartiers, ses flûtes, sa brioche, ses croissants dorés. Les marchands de primeurs mettent à l'air " la légume ", et le ruisseau est là pour recevoir les fanes et les trognons.

311.

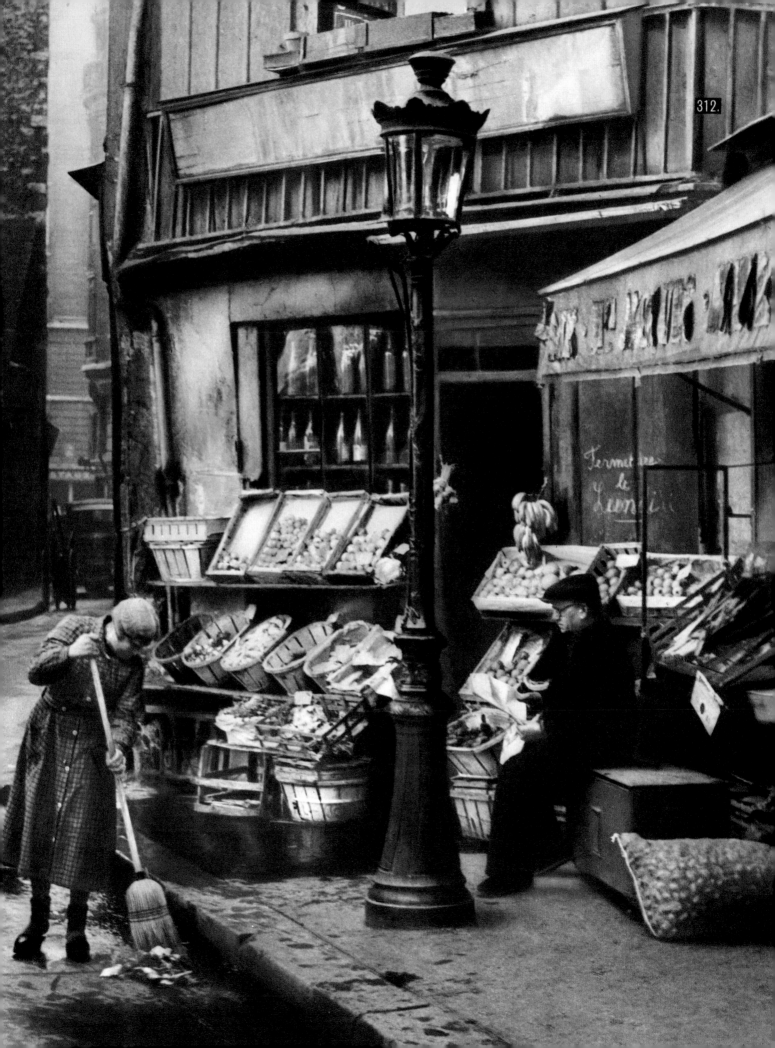

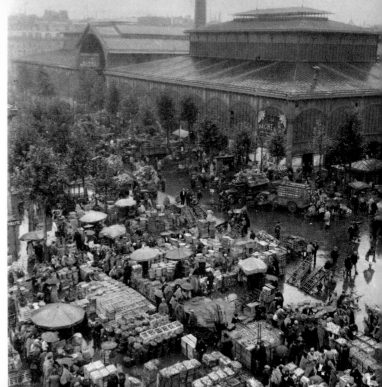

313.

313. – LES HALLES. Allée entre les pavillons. *Photo Doisneau-Rapho.*

314. – Un coin du marché aux légumes. *Photo Willy Ronis.*

315. – " Les beaux radis roses. " *Photo Willy Ronis.*

316. – Pavillon de la boucherie. *Photo Willy Ronis.*

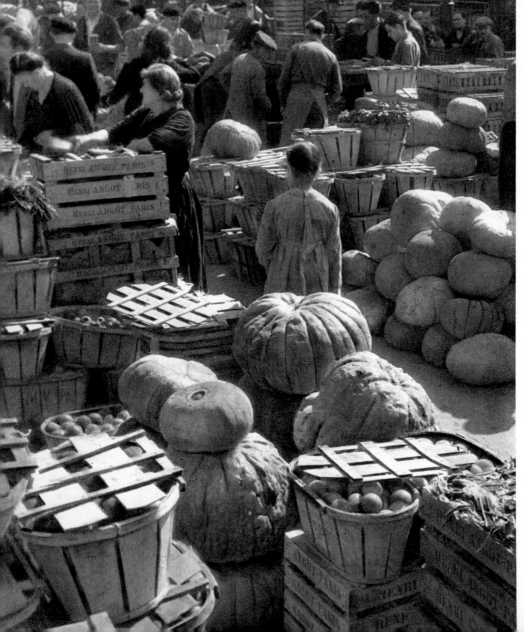

314.

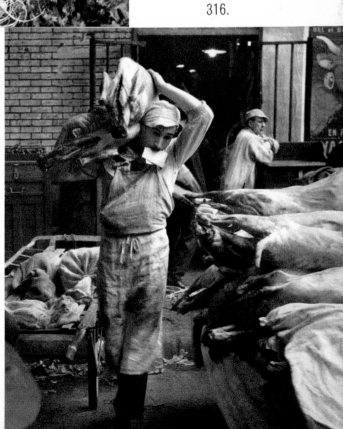

315.

316.

Et tous ces pourvoyeurs du peuple prennent aux Halles, avec leurs approvisionnements, quelque chose de la verve et du boniment populaires dont elles restent le conservatoire. A l'ombre de Saint-Eustache, sur le carreau chargé de tout ce qui se mange, Madame Angot règne toujours, avec ses charmes opulents, sa voix forte et convaincante.

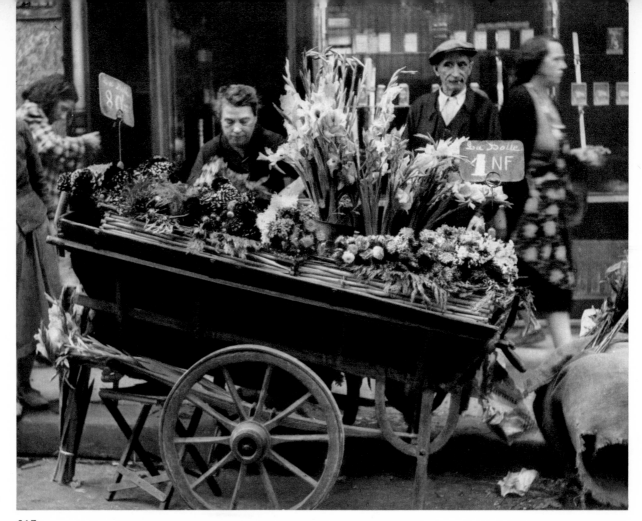

317.

318.

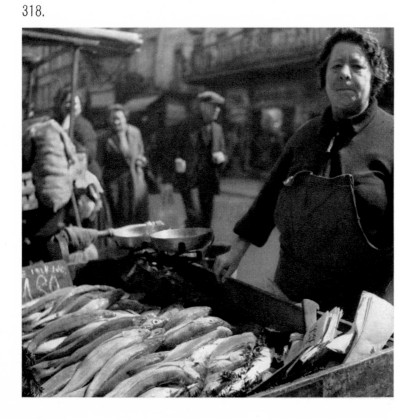

De là, se répandent les marchands des quatre-saisons criant les fruits, les légumes, les fleurs. La poissarde crie les harengs frais et le merlan.

Aux carrefours, l'écaillère, à son banc, ouvre les claires et les portugaises. La marchande de frites joue de l'écumoire dans l'huile fumante.

319.

320.

317. - **MARCHANDE DE FLEURS.** *Photo Cas Oorthuys.*

318. - **POISSARDE.** *Photo Feher.*

319. - **ÉCAILLÈRE.** *Photo Marcel Louchet.*

320. - **MARCHANDES DE FRITES.** *Photo Willy Ronis.*

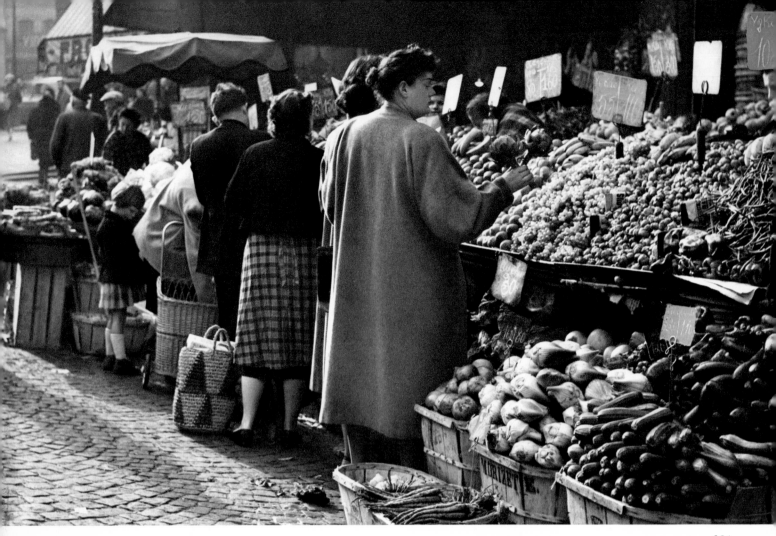

321.

322.

Tandis que, dans les beaux quartiers, la Parisienne trottine élégamment en sortant de chez sa modiste, ici les ménagères, le sac au bras, comparent les prix des denrées. Tout en descendant l'avenue, la Parisienne sourit d'aise à sentir que son chic ne passe pas inaperçu. Ici, les concierges, au pas de leurs portes, sourient aux chances que promet le nouveau billet de loterie.

323.

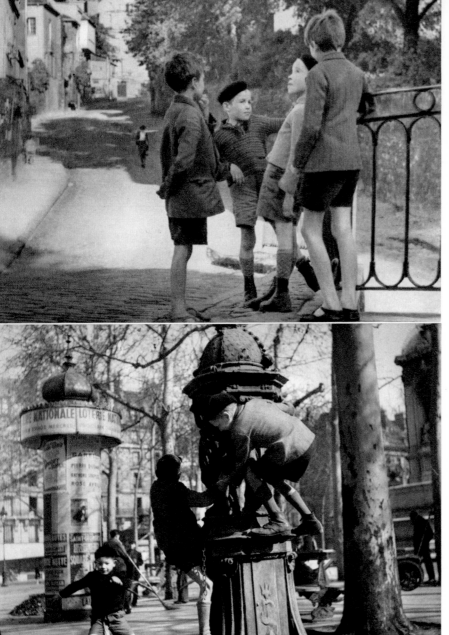

 324.

324. - 325. - 326. - GOSSES DE PARIS. Colloque à un carrefour de la Butte Montmartre. - Autour d'une fontaine Wallace. - Une partie de billes. *Photos Pierre Vals, Doisneau, Ina Bandy.*

327. - PARTIE DE BELOTE, au Luxembourg. *Photo Willy Ronis.*

328. - PÊCHE A LA LIGNE, quai Saint-Michel. *Photo Cas Oorthuys.*

325.

Bon Paris populaire, qui offre aux enfants pour leurs jeux des coins exaltants, et des décors faits pour bercer les jeunes rêves ; où les vieillards, loin du bruit et du mouvement, trouvent un bout de quai, un coin de square ou de jardin pour se chauffer au soleil ou se recueillir, à l'ombre, tout en poursuivant leurs jeux de vieillards ;

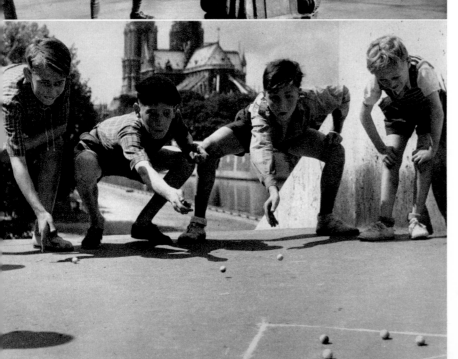

326.

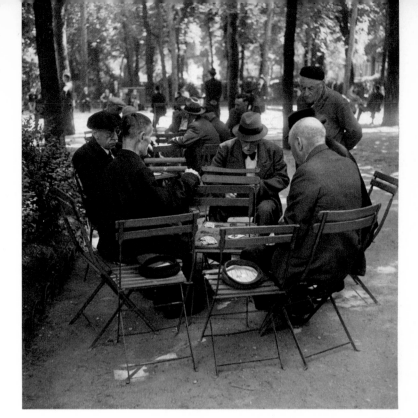

327.

328.

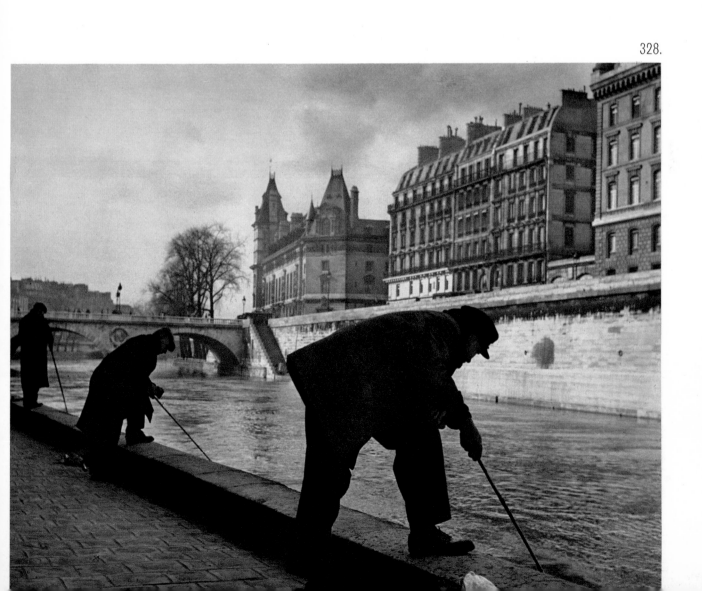

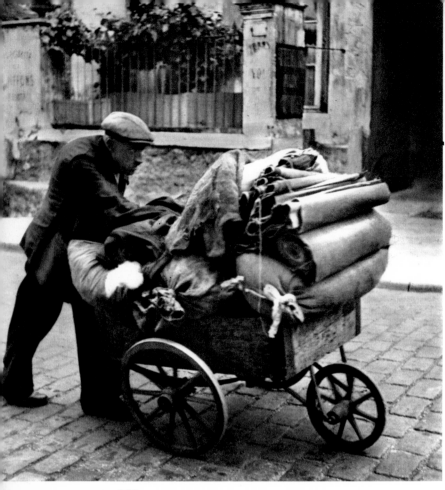

329.

330.

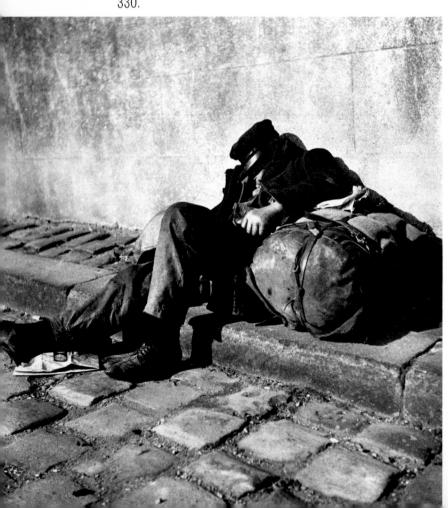

où il semble que la misère trouve aux rues qu'elle longe un air moins fermé qu'ailleurs, et que le pavé lui soit moins hostile...

Paris de la zone et des terrains vagues, de la friperie et de la brocante... L'indigent qui vient marchander des hardes y coudoie le bricoleur fouinant dans le bric-à-brac, ou l'amateur dont la passion est de découvrir l'oiseau rare à la foire aux puces.

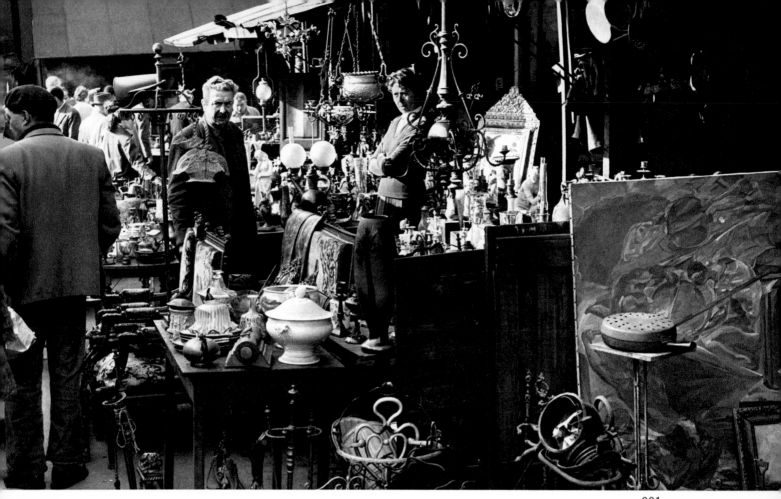

331.

332.

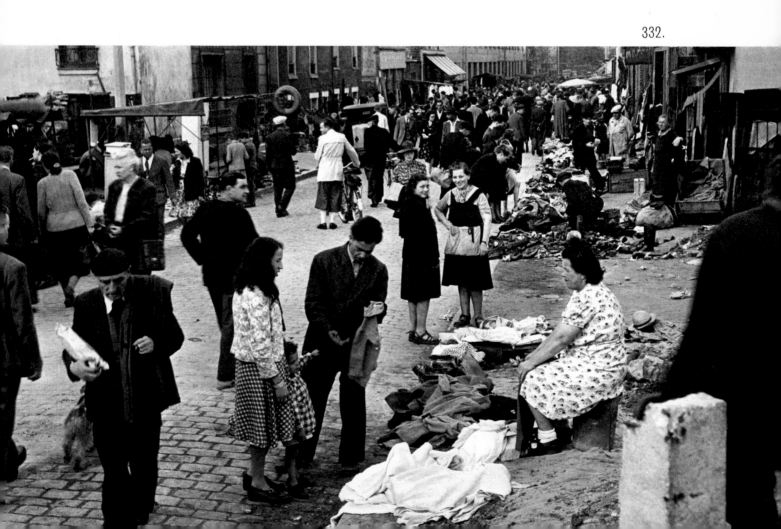

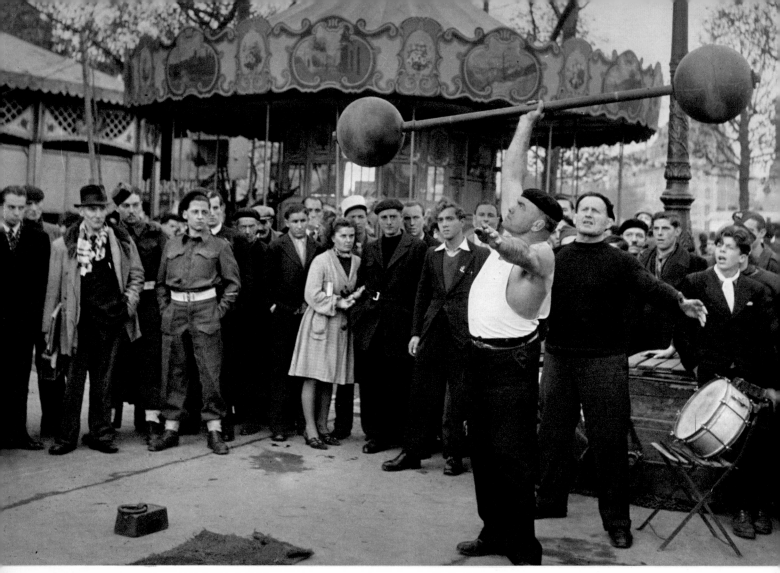

333.

334.

Paris des prodiges et des phénomènes, autour desquels s'assemblent les badauds, des lutteurs qui soulèvent des haltères invraisemblables et des hommes-dragons qui vomissent le feu... Paris des chanteurs de la rue, de la guitare et de l'accordéon, des refrains répétés par des voix de gorge vibrantes, de la romance, du sentiment...

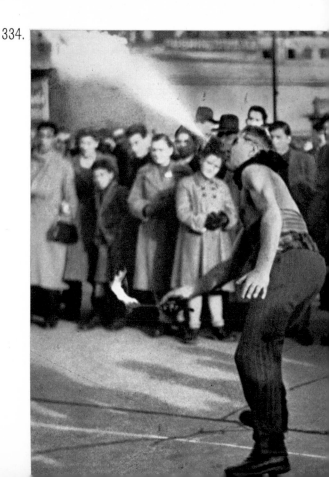

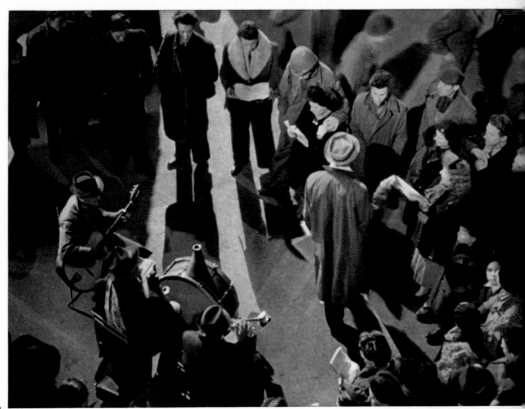

335.

336.

333. - L'ATHLÈTE AUX HALTÈRES.
Photo Doisneau-Rapho.

334. - L'HOMME QUI VOMIT DES FLAMMES.
Photo Louis Joyeux.

335.-336. - CHANTEURS ET MUSICIENS DES
RUES. Photos Savitry-Rapho et Doisneau-Rapho.

338.

339.

A ces charmes quotidiens, la rue de Paris joint encore d'exceptionnelles réjouissances. Des foires aux multiples attractions se déplacent sur les boulevards extérieurs. La plus brillante est la foire du Trône qui déploie ses baraques et ses manèges sur le large Cours de Vincennes.

340.

Les forains y font des parades éblouis-
santes; on s'y exerce au tir, aux
jeux d'adresse les plus divers; les
confiseurs débitent des sucreries
multicolores, et il est loisible à tout
amateur de faire inscrire son nom
sur un cochon de pain d'épice.
Mais la fête la plus populaire de
toutes, celle qui voit Paris descendre
danser dans la rue, c'est le 14 Juillet.
Fête de l'été, des vacances, autant
que fête nationale, elle donne au bon
peuple l'occasion de se divertir dans
un but tout patriotique.

341.

340. – PARADE FORAINE, sur les Boulevards extérieurs.
 Photo Marcel Bovis.

341. – LES COCHONS DE PAIN D'ÉPICE. "On les baptise à la minute." *Photo Roger Schall.*

342.-343. – BALS POPULAIRES DU 14 JUILLET.
 Photos Doisneau et Keystone.

343.

342.

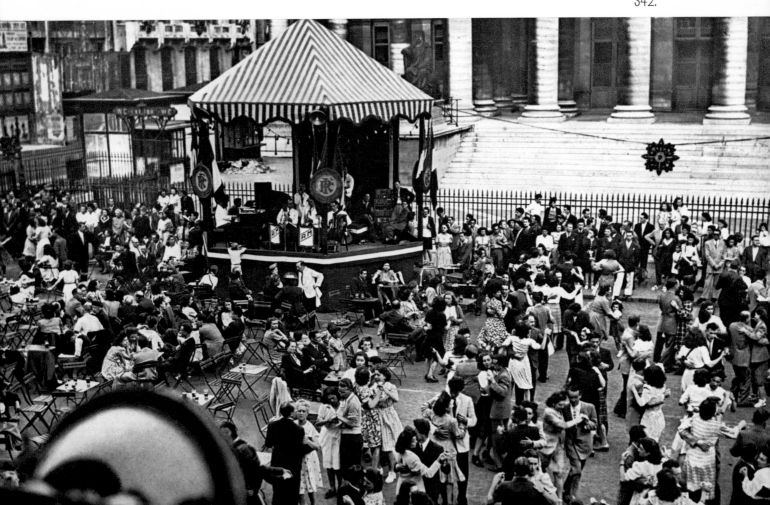

6

Paris
poétique

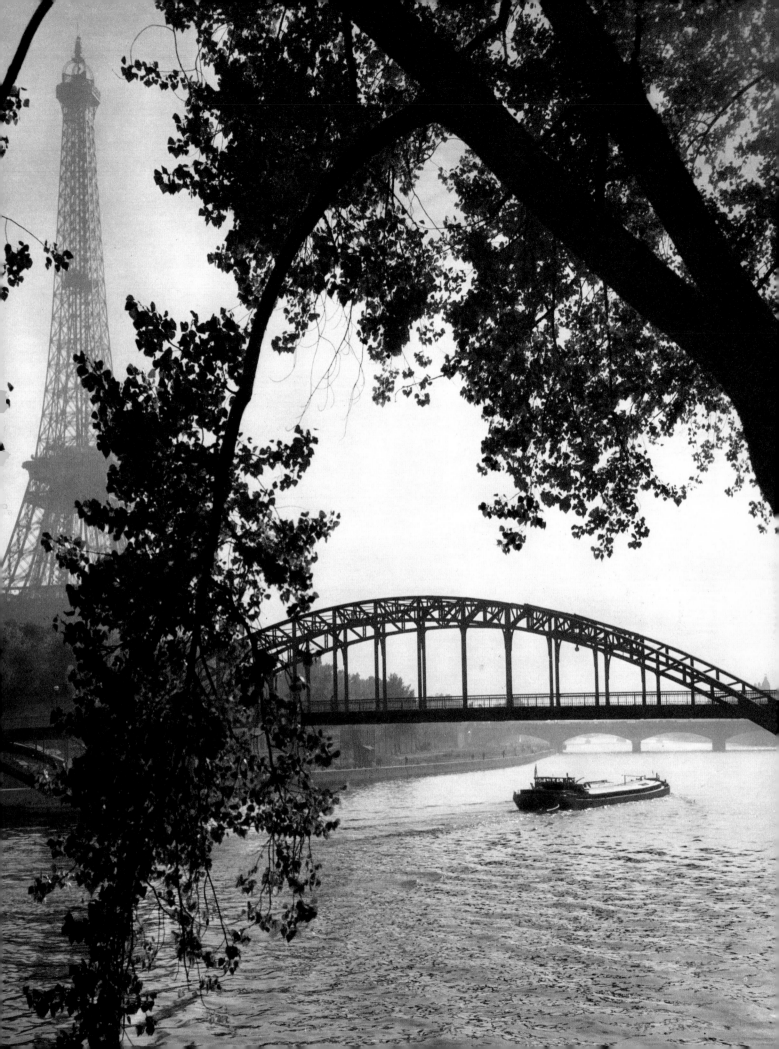

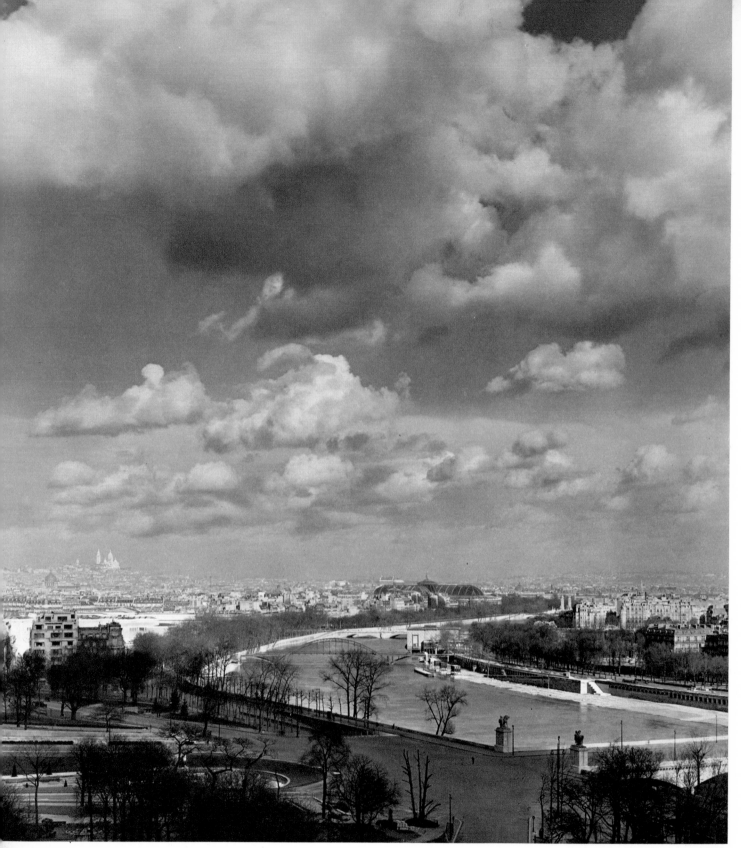

345.

La poésie de Paris, ce qui fait son charme, est déjà répandue dans tout ce que l'on a vu de la ville, dans ses monuments, ses œuvres d'art, son pittoresque. Chaque spectateur, il est vrai, en goûte plus volontiers tel ou tel aspect; mais il est des traits

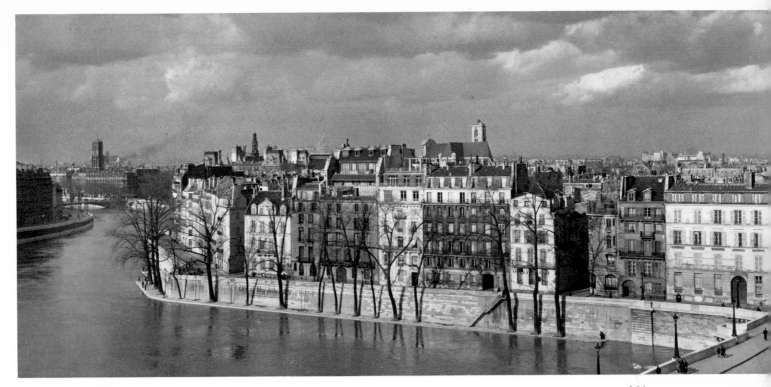

346.

345. - EFFETS DE NUAGES, au-dessus de la Seine. *Photo René-Jacques.*

346. - UN CIEL D'AUTOMNE, au-dessus du quai d'Orléans. *Photo René-Jacques.*

347. - EFFETS DE NUAGES, derrière la flèche de Notre-Dame. *Photo Boudot-Lamotte.*

347.

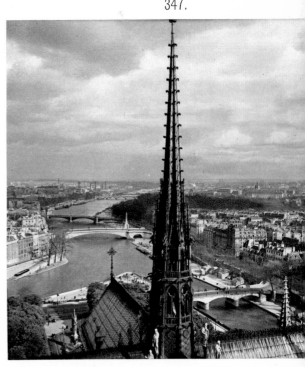

généraux auxquels personne ne saurait être insensible :
l'unité de la ville, son harmonie dans la diversité, sa
mesure.

Il y a aussi sa lumière.

Sans doute ses ciels connaissent-ils des effets de nuages
qui peuvent, comme ailleurs, être grandioses; mais ils
sont plus souvent délicats et tendres, dans les gris perle,
les bleus atténués, et cette discrète douceur fait valoir
les formes nettes des premiers plans comme l'étendue
dégradée des panoramas.

Et sous le ciel, il y a l'eau.

Il y a la Seine pour refléter le doux ciel parisien, en
mêlant aux reflets du ciel celui des quais, avec leurs
arbres en filigrane;

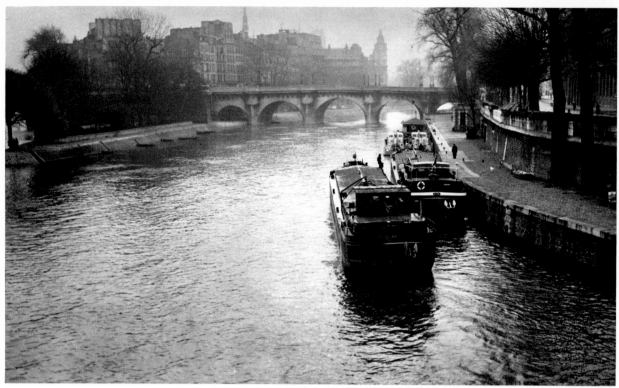

348.

la Seine qui, le matin, exhale des brumes où la lumière est tamisée entre des rives fantômes, mais qui sait, au grand jour, au-dessus de son tain bleuté, accuser pleinement les formes robustes de ses bateaux.
Et quand le ciel s'éteint, la Seine en fait chatoyer les derniers éclats.

349.

348. - PÉNICHES A QUAI, FACE AU VERT-GALANT.
Photo Cohen-Atlas-Photo.

349. - TRAIN DE PÉNICHES. *Photo Fraas-Atlas-Photo.*

350. - CRÉPUSCULE SUR LA SEINE. *Photo Draeger.*

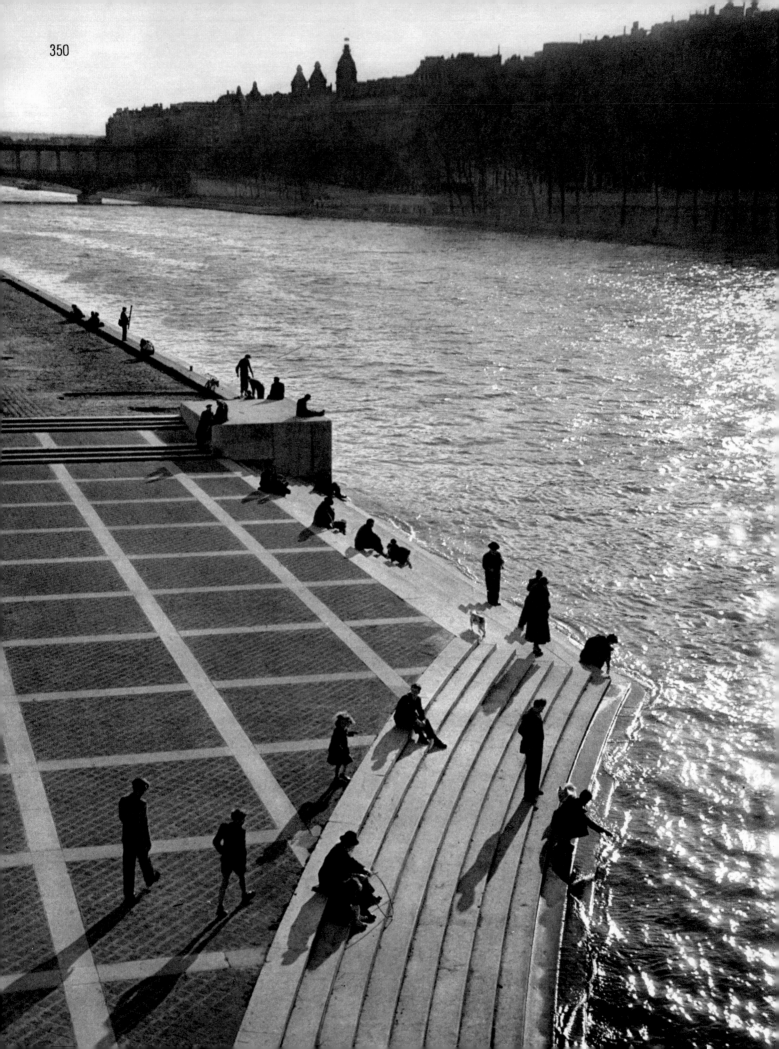

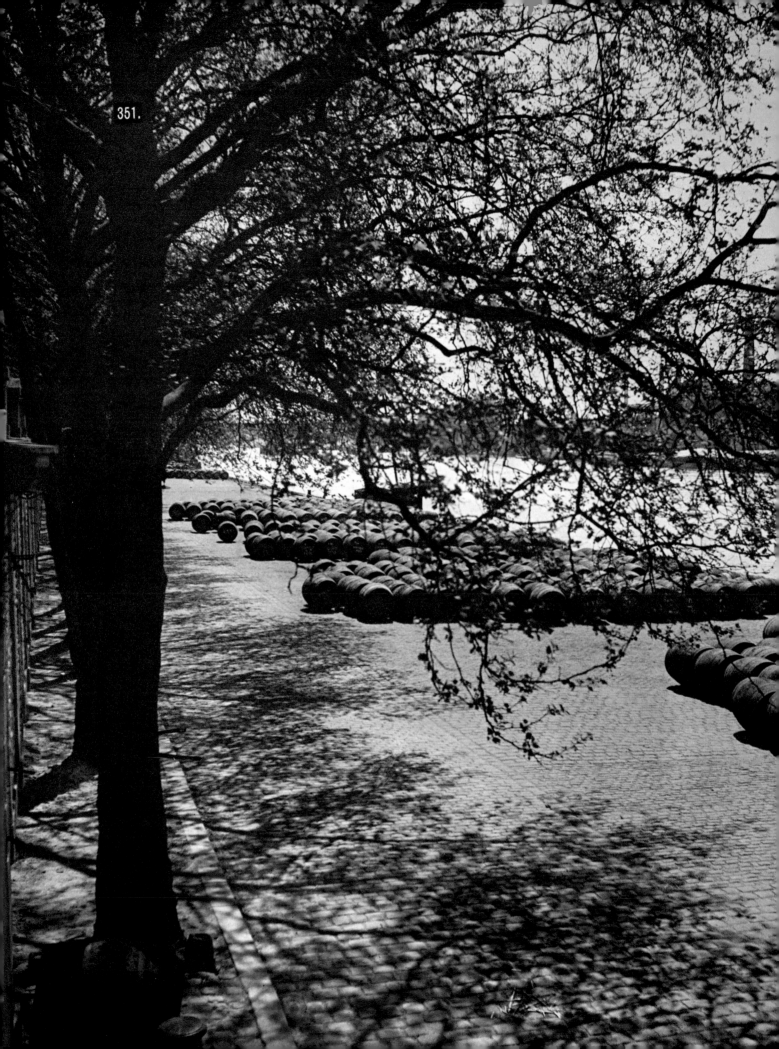

351.

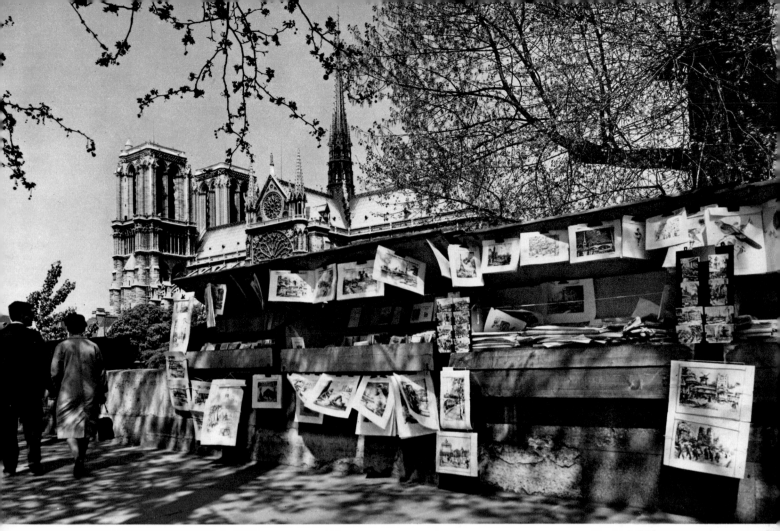

352.

353.

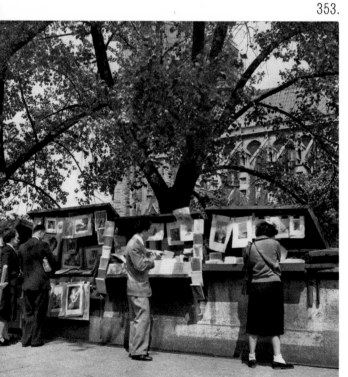

351. - **QUAI DE BERCY.** *Photo Boudot-Lamotte.*

352. - 353. - **BOUQUINISTES,** le long des quais, près de Notre-Dame.
Photos Draeger et Boudot-Lamotte.

Les quais de la Seine bénéficient de sa lumière aquatique. Sur leur pavé rugueux, des files de grands arbres dont les racines se gorgent d'eau jettent des ombres frémissantes.

Ils étirent leurs branches hautes pour ombrager jusqu'aux étalages des bouquinistes rangés le long des parapets.

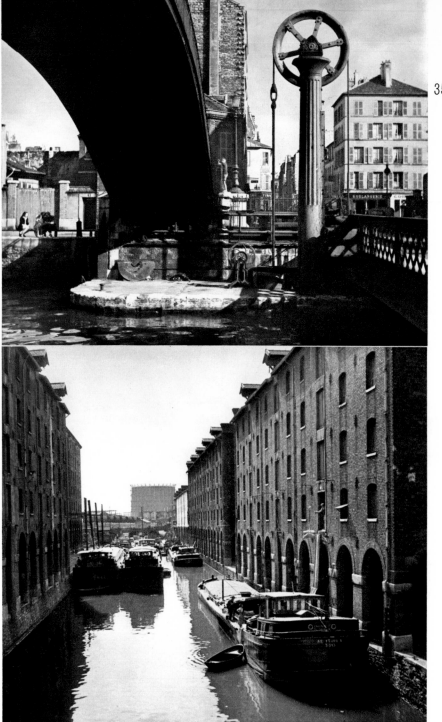

354.

355.

354. – CANAL SAINT-MARTIN. Le
pont de la rue de Crimée.
Photo Boudot-Lamotte.

355. – Les Grands Moulins du port
de la Villette.
Photo Ciccione-Rapho.

356. – La passerelle au-dessus d'une
écluse.
Photo Boudot-Lamotte.

357. – Un chaland franchit une écluse.
Photo Ciccione-Rapho.

Bien que rectiligne et prolétarien, le canal Saint-Martin a la poésie que la présence
de l'eau confère même aux choses qui ne sont qu'utiles. Le port de la Villette a des
aspects de Venise populiste, et l'arche métallique du pont de la rue de Crimée fait
l'enjambement le plus gracieux. Mais le canal acquiert en descendant une beauté
plus romantique; entre les murailles des quais resserrés, chacun de ses biefs contient
des masses d'eau sombre que les écluses font tomber en cascades écumantes; des
passerelles aériennes posent au-dessus des diadèmes légers.

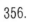

356.

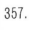

357.

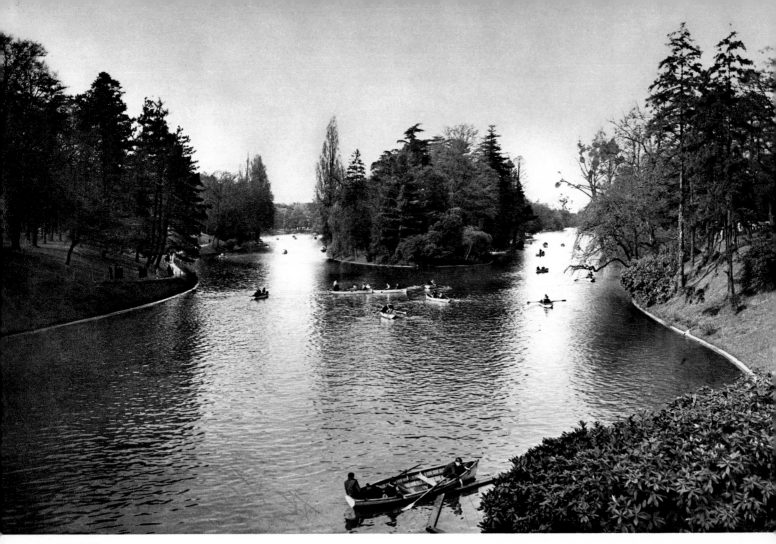

358.

359.

Il y a encore les lacs.

Ceux du Bois de Boulogne ont des aspects d'une nature authentique, tels qu'on en pourrait voir en Sologne, et des aspects plus urbains, banlieusards, avec leur flottille de canotiers.

Le lac des Buttes-Chaumont est d'une Suisse parisienne, bordé de falaises et dominé par un pont si vertigineux qu'il a fallu en grillager les parapets pour refréner les tentations de suicide.

Le petit lac du Parc Monceau, moins proche de la nature, et décoré du nom de " naumachie ", a, grâce à ses restes de colonnade, la grâce de ce qui tient au XVIIIe siècle.

360.

361.

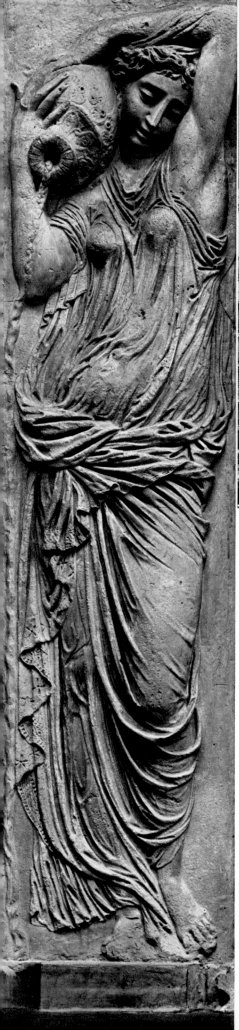

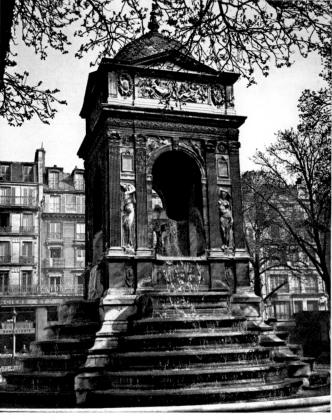

362.

363. 364.

362. - LA FONTAINE DES INNOCENTS, 1549. (Jean Goujon).
Photo Boudot-Lamotte.

363. - 364. - NYMPHES DE LA FONTAINE. Photos Bulloz.

365. - FONTAINE MÉDICIS. L'allée d'eau et la fontaine. (D'après
Salomon de Brosse). Photo Flammarion.

366. - Détail : Acis et Galatée, par Ottin. Photo Draeger.

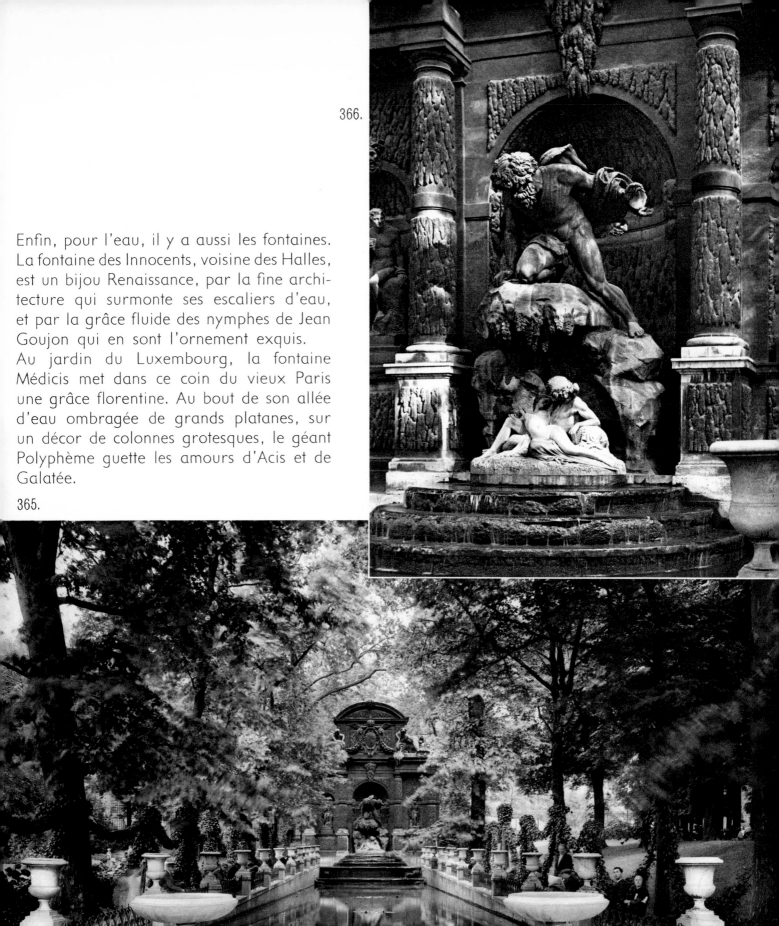

366.

Enfin, pour l'eau, il y a aussi les fontaines.
La fontaine des Innocents, voisine des Halles,
est un bijou Renaissance, par la fine archi-
tecture qui surmonte ses escaliers d'eau,
et par la grâce fluide des nymphes de Jean
Goujon qui en sont l'ornement exquis.
Au jardin du Luxembourg, la fontaine
Médicis met dans ce coin du vieux Paris
une grâce florentine. Au bout de son allée
d'eau ombragée de grands platanes, sur
un décor de colonnes grotesques, le géant
Polyphème guette les amours d'Acis et de
Galatée.

365.

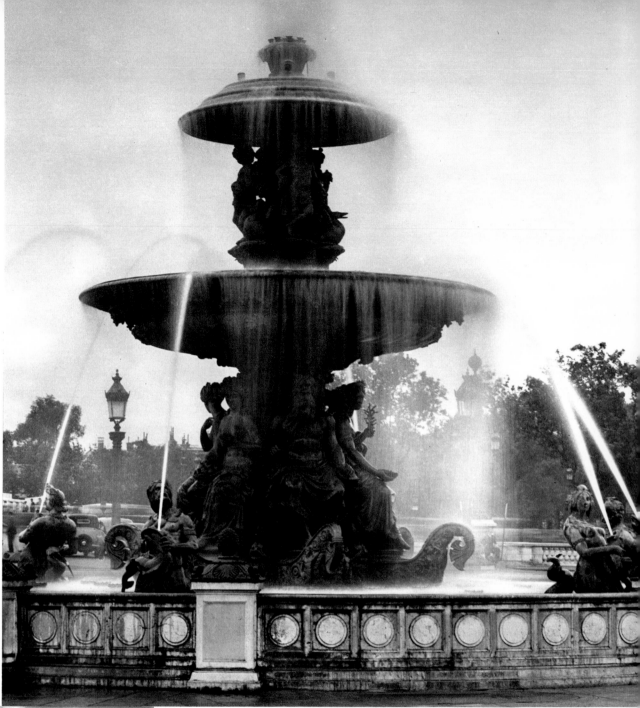

367.

368.

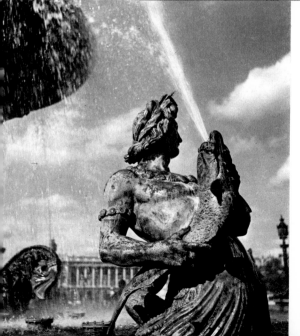

367.-368. - FONTAINES DE LA PLACE DE LA CONCORDE. Deux détails. *Photos Flammarion et Anderson.*

Les deux fontaines de la Place de la Concorde sont vouées aux navigations des fleuves et de la mer. Tout un ballet Louis-Philippe de tritons et de néréides, présidé par Neptune, y fait à Paris l'hommage de l'eau.

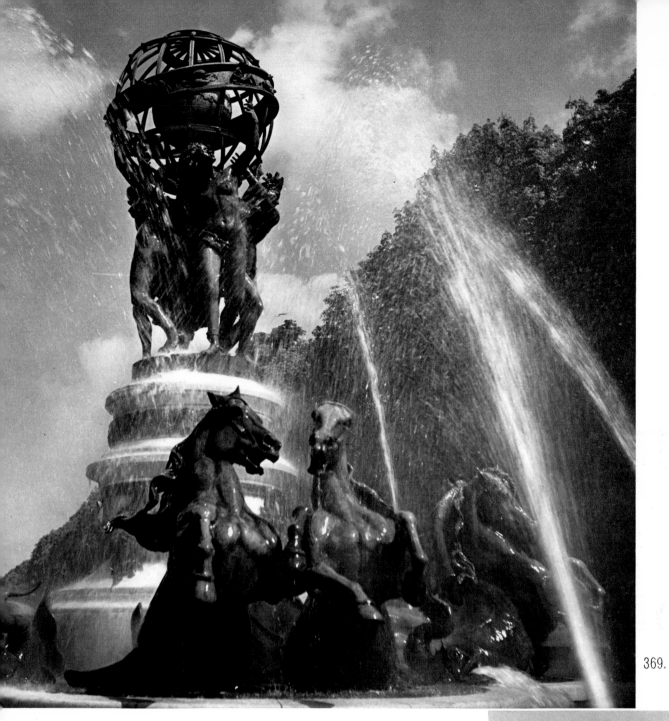

369.

370.

369.-370. - FONTAINE DE L'OBSERVATOIRE, 1875. Le groupe des "Quatre parties du monde" est un chef-d'œuvre de Carpeaux. Chevaux marins et tortues par Frémiet. Architecture de Davioud. *Photos Boudot-Lamotte et Flammarion.*

Et c'est ce même hommage que font, plus magnifiquement encore, les " Quatre Parties du Monde ", dressées sur huit chevaux marins, à la fontaine de l'Observatoire.

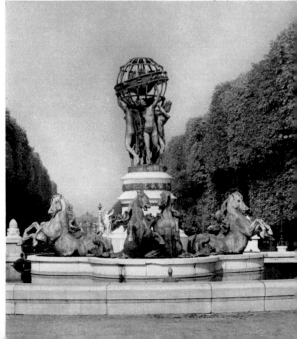

371.

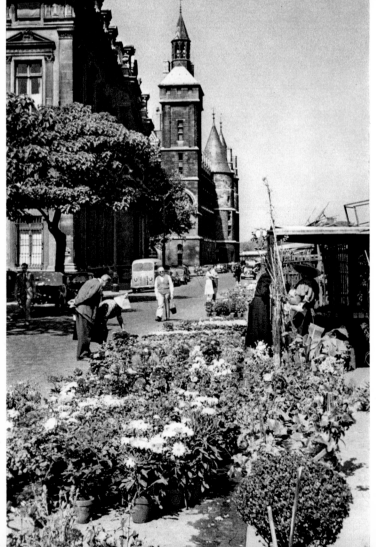

372.

371. - LES PREMIÈRES TULIPES, au jardin
des Tuileries. *Photo Boudot-Lamotte.*

372. - MARCHÉ AUX FLEURS.
Photo Ciccione-Rapho.

373. - LE CHATEAU DE BAGATELLE, 1775.
(Belanger). *Photo Draeger.*

374. - Les nénuphars. *Photo Boudot-Lamotte.*

375. - La roseraie. *Photo Boudot-Lamotte.*

Le charme poétique de Paris a des varia-
tions qui changent selon les saisons. Le
printemps voit s'ouvrir les tulipes des
Tuileries; il égaie les abords du vieux
Châtelet par l'éclat du marché aux fleurs.
L'été fleurit la roseraie de Bagatelle, les
nymphéas de son étang.

375.

374.

373.

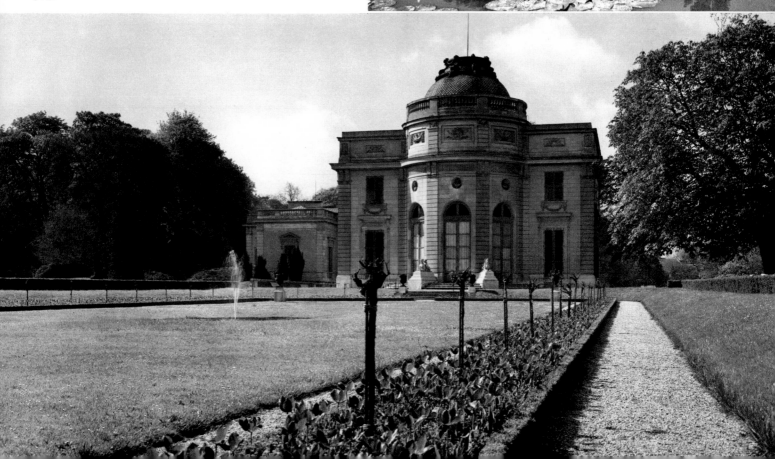

376.

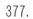
377.

376. - **AUTOMNE AU BOIS DE BOULOGNE.** *Photo Roger Schall.*

377. - 378. - **PLUIE D'AUTOMNE, place de la Concorde, et dans une vieille rue de la Rive gauche.** *Photos Ciccione - Rapho et Roger Viollet.*

378.

L'automne voit passer la gloire des jardins. La brume voile les rues de mélancolie; la pluie liquéfie l'asphalte et vernisse les vieux pavés.

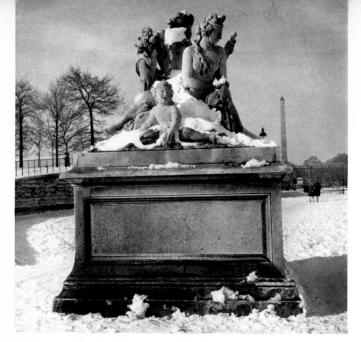

L'hiver jette un voile pudique sur la nudité des statues; il peut composer d'émouvants nocturnes jusque sur les gares de chemins de fer. Il crée des paysages de Breughel sur les pentes de Ménilmontant.

379. - 380. - NEIGE AUX TUILERIES ET GARE SAINT-LAZARE. *Photos Boudot-Lamotte.*

381. - NOTRE-DAME DE MÉNILMONTANT. *Photo René-Jacques.*

379.

380.

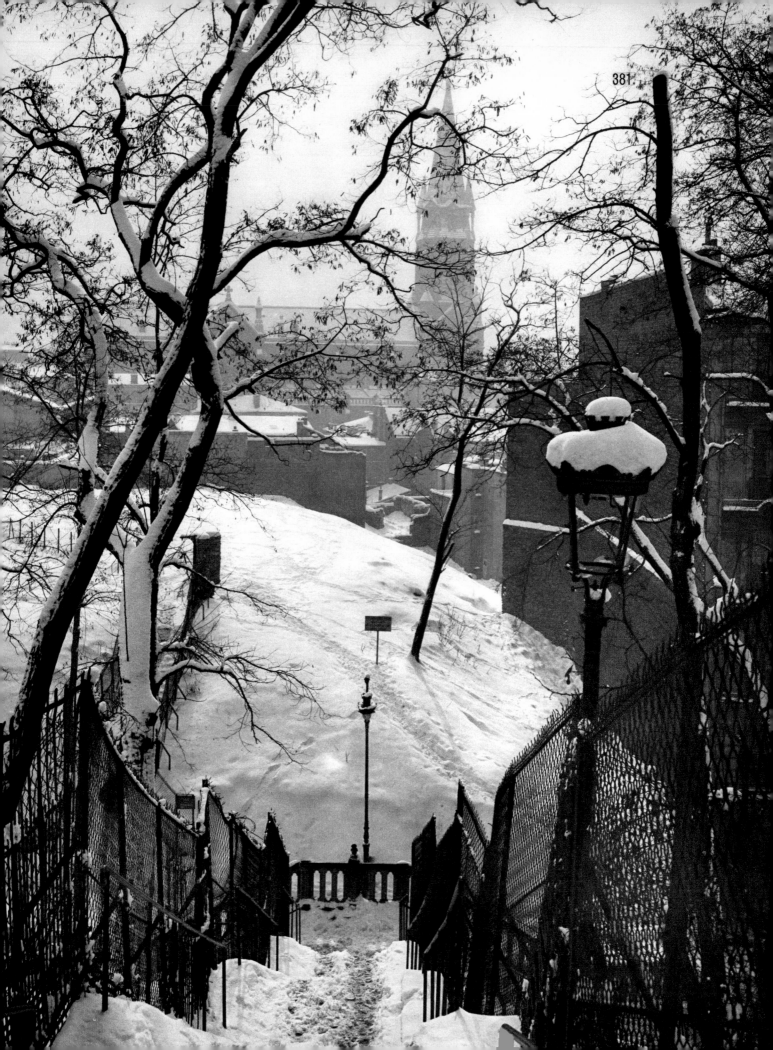

383.

382.

Paris possède aussi la poésie rustique des coins villageois qui persistent çà et là. Leur découverte offre le charme de l'imprévu. Le quartier de Belleville conserve des sentiers campagnards, des jardinets devant des maisonnettes. Celui de Charonne a son église de hameau, accroupie en mère-poule sur le petit cimetière.

384.

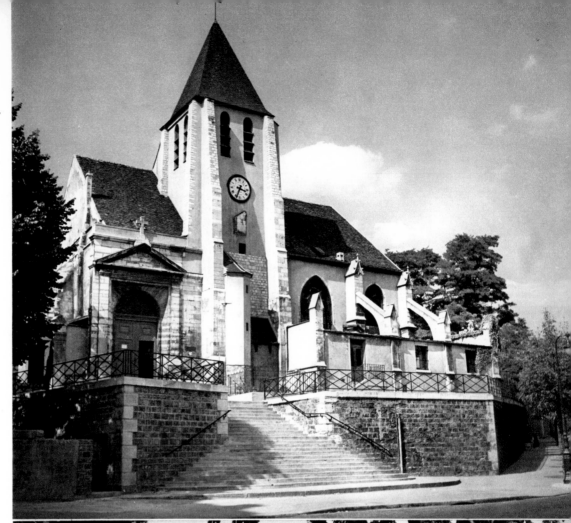

385.

382. - BELLEVILLE. Maisonnette et son
jardinet. *Photo Boudot-Lamotte.*

383. - Un sentier. *Photo Boudot-Lamotte.*

384. - 385. - ÉGLISE SAINT-GERMAIN,
A CHARONNE. *Photos Boudot-Lamotte
et Ciccione-Rapho.*

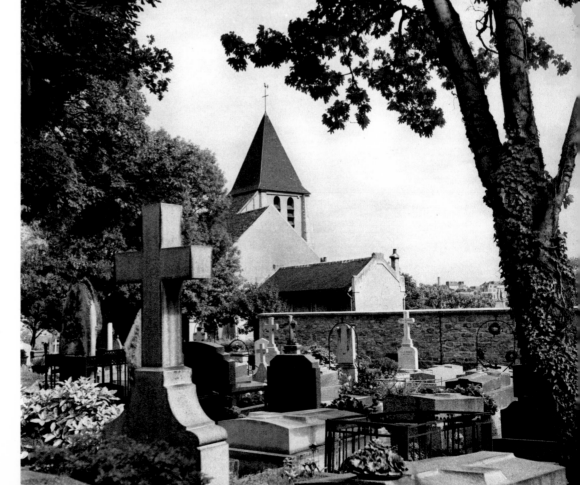

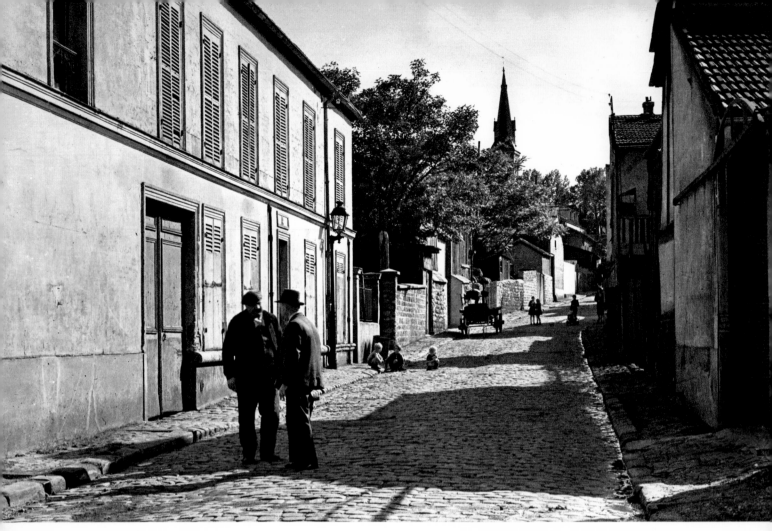

386.

387

Si le quartier des Gobelins, privé de la Bièvre que l'on a rendue souterraine, n'a pas gardé trace de ses teinturiers, la manufacture de tapisseries conserve de vieilles maisons d'artisans lissiers. Il en est, en file, qui évoquent un béguinage. Le vieux XIII^e arrondissement recèle encore bien d'autres aspects campagnards. Le XVIII^e a son maquis aux arbustes enchevêtrés d'herbes folles. La pente de Montmartre a le cabaret rustique du Lapin à Gill qu'ont illustré les artistes et les écrivains du début du siècle.

386. - RUE DU CHEF-DE-LA-VILLE (XIIIᵉ arrondissement).
Photo Marc Foucault.

387. - VIEILLES MAISONS DE LA MANUFACTURE DES GOBELINS.
Photo Boudot-Lamotte.

388. - CABARET DU LAPIN A GILL. Photo Marc Foucault-Éd. Tel.

389. - LE MAQUIS. Photo André Ostier.

388.

389.

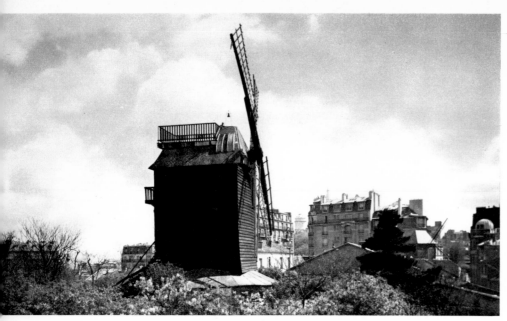

390.

Montmartre est la commune la plus célèbre de France. Elle s'est même "affranchie" et déclarée "libre". Si ses moulins ne sont plus représentés aujourd'hui que par celui de la Galette, et si le mauvais goût s'est introduit dans certains décors fabriqués, Montmartre n'en reste pas moins un vrai village d'Ile-de-France, avec sa place et ses ruelles authentiques.

391.

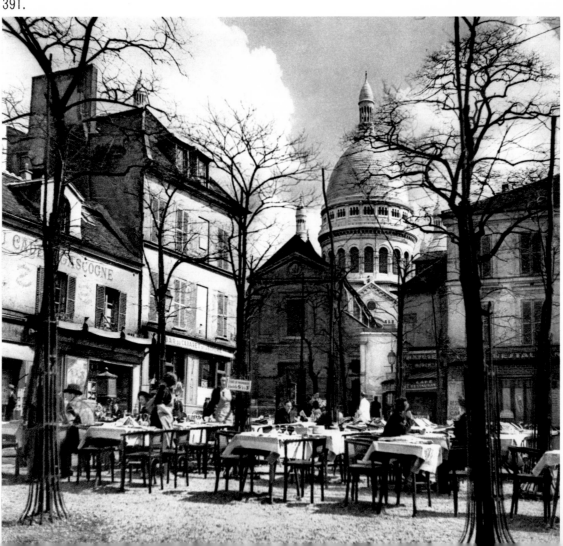

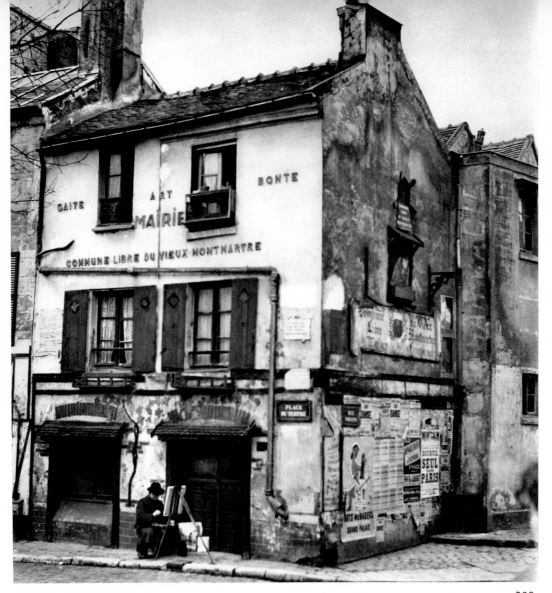

392.

393.

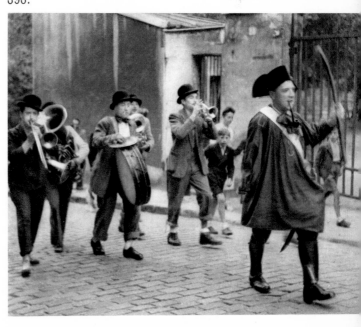

390. - LE MOULIN DE LA GALETTE. *Photo Draeger.*

391. - LA PLACE DU TERTRE. *Photo Boudot-Lamotte.*

392. - LA " MAIRIE " DU VIEUX MONTMARTRE.
 Photo Berthomé.

393. - LE GARDE-CHAMPÊTRE conduit la fanfare. *Photo Willy Ronis.*

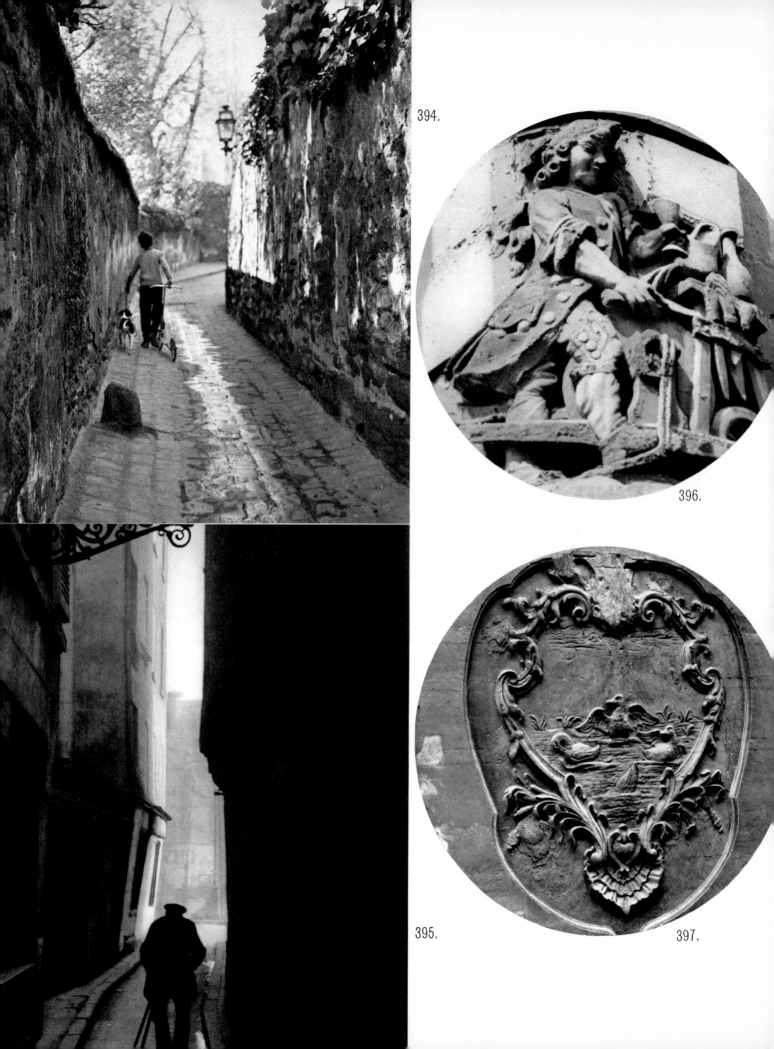

394.

396.

395.

397.

398. 399.

394. - **RUE BERTON, à Passy.** *Photo Ciccione-Rapho.*

395. - **RUE DE VENISE.** *Photo Goursat.*

396. - **ENSEIGNE DE RÉMOULEUR, rue du Roi-de-Sicile.** *Photo Goursat.*

397. - **ENSEIGNE DES CANETTES, dans la rue du même nom.** *Photo Flammarion.*

398. - **COUR DE L'HOTEL SARDINI.** *Photo Boudot-Lamotte.*

399. - **COUR DE ROHAN.** *Photo Ciccione-Rapho.*

Il y a encore telles ruelles de Passy, tel coin du VI^e où le lierre et la vigne vierge drapent librement les vieux murs; tels passages où les maisons penchent l'une sur l'autre au point de se toucher bientôt...

Les amateurs de vieilles pierres s'arrêtent pleins d'émotion devant telles façades à la patine un peu lépreuse, mais qui gardent les nobles lignes ou les sculptures délicates des siècles passés.

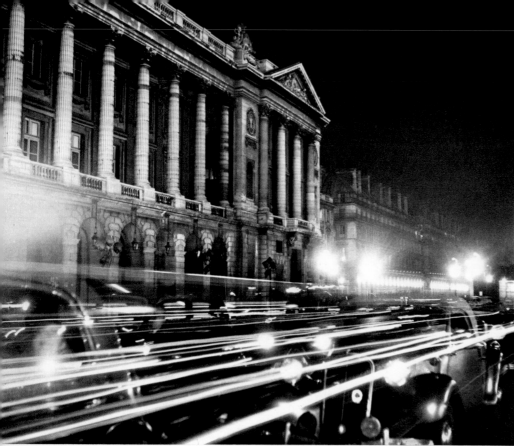

400.

401.

400. - **CIRCULATION NOCTURNE, place de la Concorde.** *Photo Doisneau.*

401. - **AVENUE DES CHAMPS-ÉLYSÉES.** *Photo Del Boca-Atlas-Photo.*

402. - **FRENCH-CANCAN AU MOULIN ROUGE.** *Photo Doisneau-Rapho.*

403. - **LE GRAND ESCALIER DE L'OPÉRA.** *Photo Boudot-Lamotte.*

Enfin, Paris possède aussi la fantasmagorie de ses nuits peuplées de lumières, où les grandes artères, véhiculant les feux innombrables des phares d'autos, se transforment en voies lactées; où les théâtres offrent leur luxe et leurs spectacles, les cabarets leurs gais divertissements;

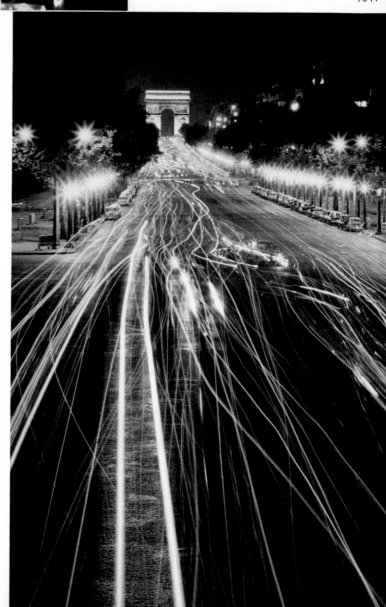

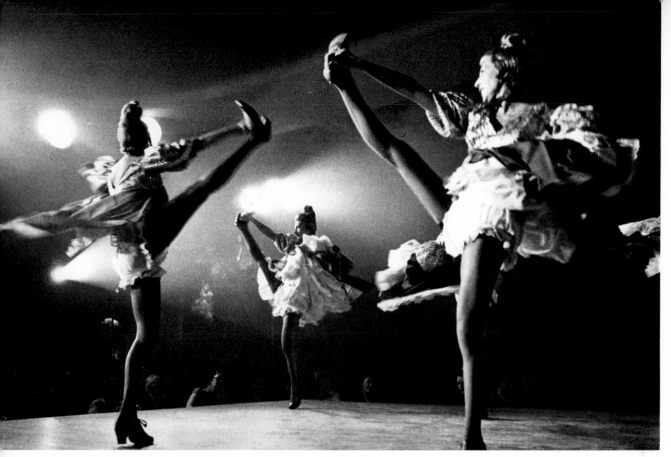

402.

403.

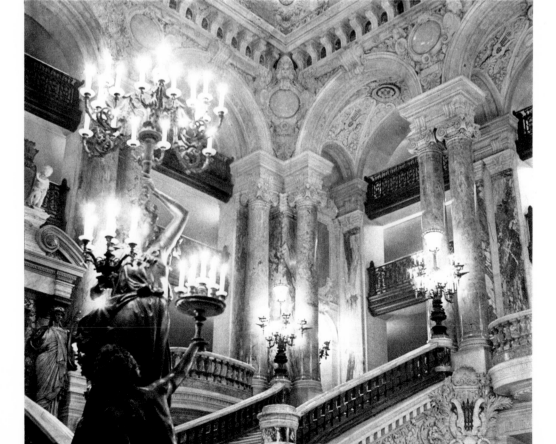

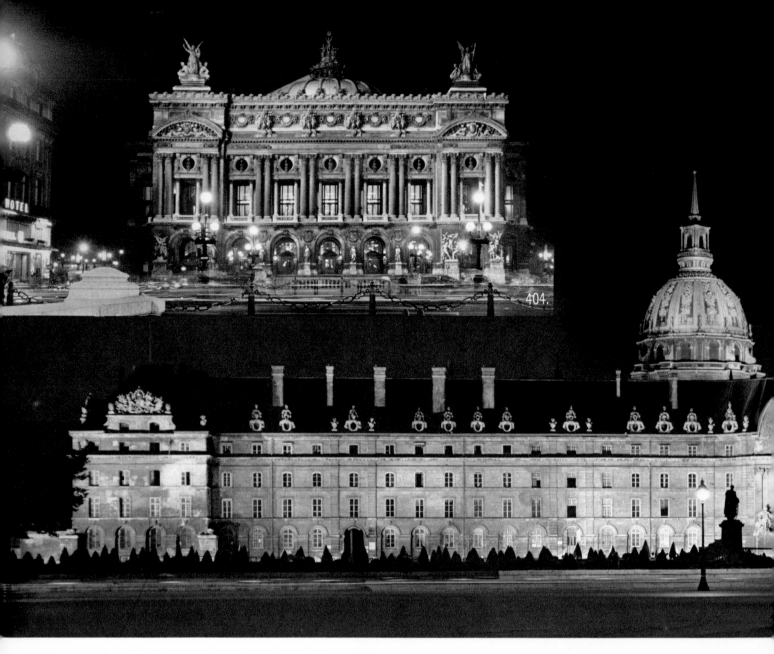

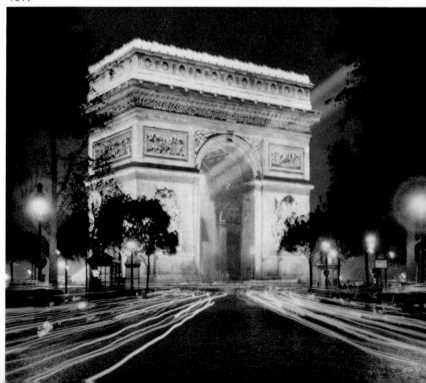

407.

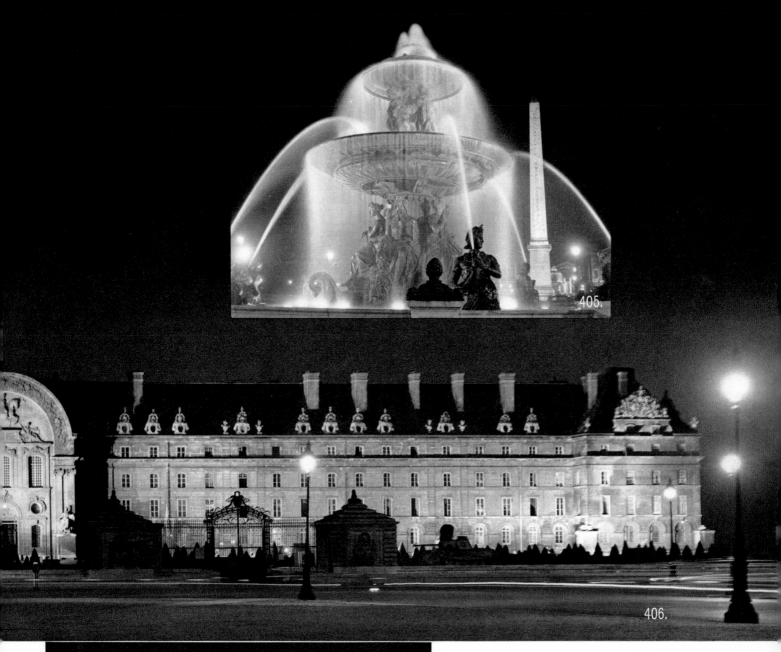

405.

406.

408.

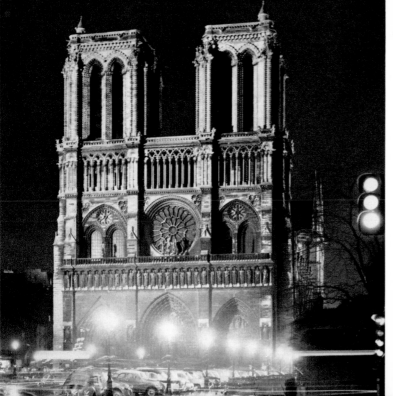

où les monuments, baignés
dans une lumière irréelle
et surgis comme des rêves,
proclament dans la nuit, et
comme au delà du monde
et du temps, la gloire de
Paris...

Index

Table des chapitres

409. - LE PONT-NEUF, vu du Pont des Arts.
Photo René-Jacques.

ACHEVÉ
D'IMPRIMER
LE
31 MARS 1961
SUR LES PRESSES
DES MAITRES-IMPRIMEURS
DRAEGER FRÈRES
A
MONTROUGE

D. L. 1-1961 - Imp. 3768 - Éd. 4249

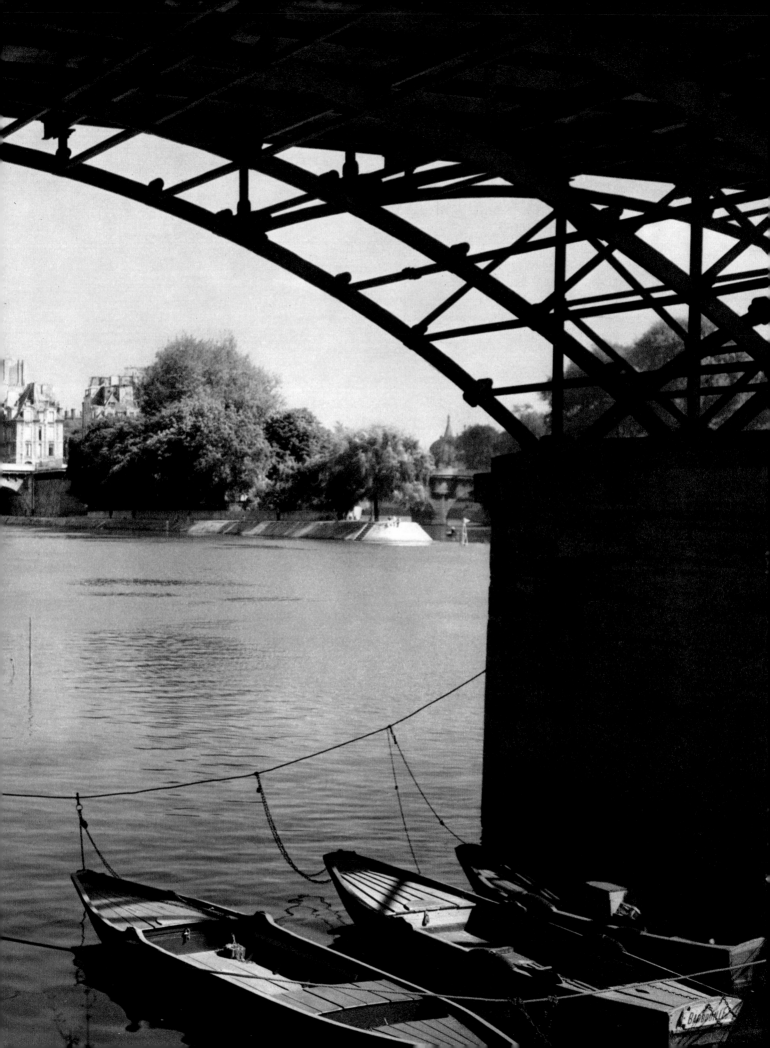

PARIS
(FLAMMARION)

1. Map of Lutetia, before the Roman conquest.

2. THE SEINE. View of the point of the Vert-Galant.

1. PARIS. CITY OF HISTORY

3. AN ARCH OF THE PONT-NEUF.

4. THE SEINE. Tugboat.

5. THE SEINE. View at the end of the Ile Saint-Louis.

6. 7. ARENAS OF LUTETIA. 2nd or 3rd century. Two aspects of the steps.

8. THE THERMAE. End of the 2nd century or beginning of the 3rd. The Frigidarium.

9. THE EMPEROR JULIAN, named the Apostate. Marble of the roman epoch. Louvre museum.

10 .SAINTE GENEVIÈVE, patroness of Paris, by Landowski. Pier of the bridge of La Tournelle.

11. NOTRE-DAME and the Pont de La Tournelle.

12. NOTRE-DAME, by night.

13. NOTRE-DAME. Lateral view, South side.

Two thousand years of History, heavy with happenings, have been crowded into this loop of the Seine, around the little isle which it encloses, and which was the first bud of this flower of France, Paris. Two thousand years measured by the gentle flow of this river, which follows its course without haste, taking its time to dream amidst the reflections of the clouds, to muse beneath the softness of the sky, without ceasing nevertheless to bow to the necessary servitudes, and carry the barges in the flow of the Seine, which describes multiple curves, as though to linger on this Ile-de-France, to which it brings beauty and fertility.

Paris, water city, arises from a boat-shaped island, situated far enough into the land to become the heart of a great country, but near enough to the sea to look towards the distant lands; Paris, which owes to the river its first wealth, and its first adventures, could have no other emblem but that of a ship.

For two thousand years, the ship of Paris has grown concentrically, without ever changing shape. The shell, having now become a powerful vessel, achieves her sometimes agitated, but always sure journey through Time. The water flows alongside the quays, and under the arches of the bridges; her rigging and her ornaments sparkle under the scudding clouds : the Vessel-City pursues her immobile journey. The storms and tempests — of Nature and of Man — may shake her; but nothing hits her vitals.

Words, laughter, and cries, are born, die, and are born again on her eternally animated banks, and nowhere else have they the same resonance, and nowhere else have ideas, shapes and lights, the same brilliance. And in her wake, slow to be effaced, always glorious, persist the monuments which serve as landmarks throughout two thousand years of History.

Lutetia, contained for a long time in her little island of the Seine, overflowed, in the first centuries, on to the left bank where the Romans held their camp and where the proconsuls built their palace. There, Julian, for many years attached to Lutetia, was proclaimed Emperor. From that time, two monuments remain, essential to Roman life, the Arenas and the Thermae, which the Latin conquerors built wherever they went, tiers of old stones which still form the hemicycle, beautiful brick vaults which have hardly crumbled through the centuries.

The influx of Barbarians has destroyed the Roman Peace. Then came the Franks, and Clovis has made Paris the seat of his kingdom. Geneviève, the contemporary saint, in the dark days of the invasion, moved the invader to mercy, and the City's protectress became its patroness.

A thousand dark years went by. The Carlovingians withdrew from Paris. Their reign over, the work of the Capetiens began. The dynasty which was to give form to France was also to mould Paris. The City already spreads over the right bank. But the isle, cradle of Paris, keeps the essential. And, above all, the cathedral : Notre-Dame

raises its lofty chancel supported by the slender, audaciously designed, flying buttresses ; its nave propped by stouter flying-buttresses, then its facade, with its sturdy towers lightened by the aerial galleries, and the high bays from which ring out the voices of the bells.

Then comes the Palace, where the King, when he is not visiting his domain, or commanding his army, holds his court, surrounded by his counsel and his jurists. Finally, the Hôtel-Dieu, the hospital for the poor. Thus the isle is governed by three virtues, Faith, Justice and Charity.

The first Capetiens left an eternal imprint on the isle. Notre-Dame is their work : above the triple portal, they erected the Gallery of Kings, which, lined up under their triumphal arches like so many sentries, mount guard on the facade of the monument. Louis IX, the most saintly amongst them, constructed the most beautiful edifice of them all, the Sainte-Chapelle, jewel of Gothic art, with its frail walls imbued with light and colour.

A day came when the King's men, his chambers, and his jurists so overcrowded the palace, that royalty under Charles V, had to relinquish it entirely to them, and find shelter on the right bank in the palace of the Louvre. Henceforth, the clock on the angle tower would strike the hour of Justice and of Law, whose effigies, on either side of the dial, seem to rule and measure Time itself. And the prisons shall expand behind the towers of Philippe le Bel. That of the Conciergerie, under the Revolution, will become tragically renowned. The twin masses of the two blackened towers for ever evoke the Terror, and their reflection in the sombre waters of the Seine, seem to search there for the shadows of the victims of the scaffold.

At the same time as the Parliament and the men of Law grew in importance, another power came into being : that of the Municipal Magistrates of the Cité. The old "marchands de l'eau" become rich burghers, have their meeting place in the Place de Grève, on the strand itself, in their port of the Seine. Their provost is such a powerful personage that the day will come, when one amongst them will make himself guardian of the failing royalty. King Jean le Bon made prisoner, Étienne Marcel will protect the Dauphin Charles — before fighting against him.

When the taste for new architecture is imposed by the Renaissance, the Gothic parlour of Étienne Marcel will give way to the edifice of Boccador and Chambige, which looks like a castle of the Loire set up on the borders of the Seine. It still keeps this appearance since its reconstruction in the last century, after the fire of the Commune. The niches have received new figures, but the façade has kept its lines, the pediment its grace, and the high slate roofs their bannered knights who raise the oriflams of Paris to the sky.

To the West of the Palais and of the Hôtel de Ville, the King has therefore settled down in the castle of the Louvre. On the pavement of the courtyard, we see today an outline of the Louvre of Philippe Auguste. The basements still have some traces of it.

25. REMAINS OF THE LOUVRE OF PHILIPPE AUGUSTE : vaulted hall with a pillar supporting the filleted ceiling.

26. PALACE OF THE LOUVRE. The balcony, at the end of the little gallery, from which Charles IX is supposed to have shot at the Protestants.

27. THE BELFRY OF SAINT-GERMAIN-L'AUXERROIS. In the background the Palace of the Louvre, with Perrault's colonade.

28. THE PONT-NEUF AND THE GARDEN OF THE VERT-GALANT.

29. HENRI IV, by Lemot, on the Pont-Neuf.

30. THE LOUIS XIII HOUSES ON THE PLACE DAUPHINE.

31. THE COLONNADE BY PERRAULT, AT THE LOUVRE.

32. THE PLACE VENDOME, by Mansart.

33. LOUIS XIV, by Bosio, Place des Victoires.

34. THE COURTYARD OF HONOUR AT THE INVALIDES and one of the cannons which adorn the gallery.

35. HÔTEL DES INVALIDES, by Bruant and Mansart, dominated on the left by Mansart's dome.

36. SAINT-LOUIS-DES-INVALIDES. The vault.

37. MERCURY, by Coysevox, at the entrance of the Tuileries gardens.

38. ÉCOLE MILITAIRE, by Gabriel.

39. THE PLACE DE LA CONCORDE. The two palaces constructed by Gabriel from 1760 to 1775.

40. THE COLONNE VENDOME (lower part), erected from 1806 to 1810 by order of Napoléon, by Denon and Gondoin. Bas-relief by Bergeret.

41. THE FOUNTAIN OF VICTORY, on the Place du Châtelet. The figures are by Boizot.

Charles V enlarged and embellished the castle. Francois I and Henri II will partly rebuild it with Pierre Lescot, but the kings of France will cease to hold court there. The Valois will reside mostly in their castles on the borders of the Loire. They will only return occasionally, as for that marriage of Henri of Navarre, on the tragic night of Saint Bartholomew, when the Palace was drenched in blood, and the bells of Saint-Germain-l'Auxerrois, a neighbouring church, gave the signal for the massacre. From then on the Bourbons will not inhabit this Palace, except intermittently. They will forsake it for the Tuileries, the Palais-Royal, before deserting it for Versailles. The most popular king of France, Henri IV, returned to it, nevertheless. He was brought back there to die after he was stabbed by Ravaillac.

The Pont-Neuf, which, in spite of its name, is the oldest in Paris, is also the most popular, interwoven as it is with so many historical events ! Finished by Henri IV, it preserves his memory. Both parts of the bridge rest on the garden of the Vert-Galant, at the extreme end of the island, where the broadening Seine makes the most arresting landscape in Paris.

Above the movement on the Pont-Neuf, the statue of good king Henri watches the eternal passage of his great city. In front of him, two houses of the Place Dauphine call to mind that he has named this public square after the Dauphin, his son, the future Louis XIII. These two houses of stone and rose brick are all that remain of the architectural group of the first of our «places royales». The next one will be the Place des Vosges. But it is Louis XIV, the builder king, who, although established in Versailles, was to endow Paris with its vast architectural schemes, which he multiplied with the magnificence which is a sign of his reign. The colonnades of Perrault, tardy facade of the Palace of the Louvre, is the best example of pure classic architecture. Mansart built the Place Vendôme, where the statue of the great king was, of old, in its rightful place, and the Place des Victoires, where a more recent statue has come to represent him.

The Great King, who loved building and making war too well, raised for the men wounded in his battles, that edifice so majestic in its austerity, the Hôtel des Invalides. Its long grey facade, which is nobly crowned by the trophies on the roof, harbours the glories of the French Army. Its monumental doorway has opened to kings and victorious generals. The flags of Rocroi and Austerlitz hang in the vault of its church. And on this imposing ensemble, Mansart's dome is placed like a crown. The setting sun lights up the old gold of its adornments, whilst outlined against the sky is the cannon which marks the dates of French history.

If the grandeur of the epoch of Louis XIV prolongs itself under Louis XV, its majesty is tempered by grace. Gabriel succeeds Mansart. The two palaces of the Concorde might call to mind the Louvre colonnade, but its classicism is less severe, its ornaments are more euphemistic. The allegories are like figures in a ballet. These last great monuments of the monarchy will also witness its fall. The Military College has seen the Revolution display its ostentation on the Champ-de-Mars, and the palaces of Gabriel, two crowned heads fall under the blade of the guillotine.

The Empire set up triumphal arches, above which Fame and the Napoleonic eagles soar over the vivid evocation of the "grognards" and their campaigns. Its influence enhances the open crypt of the church of the Invalides : the dome of the Great King shelters there the tomb of the Great Emperor. White draped Victories watch in a circle over the porphyry sarcophagus in which Napoléon lies, as the exile of Sainte-Hélène wished. " I want my ashes to repose on the banks of the Seine "...

The return of the Bourbons has left its mark in the expiatory chapel set up on the place in the cemetery where Louis XVI and Marie-Antoinette were buried, with many other victims of the Terror. In the heart of busy Paris, " this cloister formed by a chain of tombs " appears as a sepulchre of royalty.

Perhaps it is because Louis-Philippe, the last king to reign in France, felt how ephemeral the survival of the monarchy would be, that, instead of building, he restored the fallen monuments of past glories : from Ramses II to Napoléon, from the Obelisk to the Colonne Vendôme. By completing the edifices of the First Empire, he paved the way for the second.

Brass-Bands and waltzes, the Second Empire, warlike and reveller — and in addition town-planner and builder — puts the zouaves on the pillars of Alma bridge, and the Dance by Carpeaux, on the facade of its most imposing monument, the Opera, but which notwithstanding it will not see completed. So the Republic came, with its triumphant Marianne, and its Genie, breaker of chains, its small scale Liberty, which, from the far end of the port of Paris, signs to her big daughter in the port of New-York, its Eiffel tower, apotheosis of its industry, its glass-roofed exhibition palaces, topped by gesticulating allegories, its memories of the Franco-Russian alliance, brought to mind by the bridge of Alexander III, with the graceful span of its unique arch, its 1900 which seems today to have been blessed with an idyllic grace for having known no war.

And a monument towers above this historic and colossal Paris, higher even than Montmartre and the Eiffel tower — as high as France. It is not only the arch of triumph erected for the Great Army ; it is also the arch of all the glories and of all the sorrows of France, past, present and future, the symbol of French spirit. The Memorial flame burns unceasingly at its feet, and on its flank throbs the eternal flight of its Marseillaise.

2. PARIS. LIVING CAPITAL

Paris is not only a city laden with history ; she did not fall asleep amidst her monuments as if they were tombs. The most lively of capitals is first and foremost a central point. The arteries of the great railroad network come to spread out into the quays behind the frontage of the stations. Gare du Nord, access to Northern countries, Gare de l'Est where Central Europe converges, Gare de Lyon, terminal station for the Mediterranean countries, Gare d'Austerlitz, doorway to Spain and the South Atlantic, Gare Saint-Lazare, journey's end for British and Americans. And this centre of a hemisphere is also the centre of the French provinces, spread all around it, a centre where all of France converges.

Paris is, moreover, the airline junction, where air transportation from every part of the world converges, to the airports of Orly and Le Bourget, and thence to the Invalides air terminal.

Finally, it is the road junction, end of all the national highways and highroads, everything that circulates in France, starts from this heart, and returns to it.

By the railway lines, the highways and the airlines, each day of each season, stream contingents of travellers : anonymous tourists who go over the town on organized tours, or who wander in groups in front of the most famous monuments ; important businessmen for whom chauffeurs wait at the doorways of the big hotels ; cosmopolitan and healthy young people, who fraternize in the streets, and who do not fail to be amazed by the Eiffel tower ; the more particular who use the " bateaux-mouche " to lull their reverie on the Seine, while contemplating the changing scenery along the quays. Sightseers of more mature age, for whom the hackney carriage is still the best form of locomotion, recalling happy times and allowing them to see at ease the spots of Paris which they remember the best ; people of high rank, royalty, which Paris, Republican capital, loves to welcome and fête. What are they looking for, all these visitors, these faithful, these enamoured of Paris, what do they like best in this great city ? Without doubt, at first the bustle of its boulevards, its avenues ; the motley crowds, some elegant, some strolling, some busy, or just the ordinary people who swarm its pavements, while the roadways canalise the incessant flow of traffic.

But how can one not be impressed by the amazing orderliness of this town, by its coherent planning, around two perpendicular axis : the historic crossroad from whence it was founded ; by its concentric development, as the passage of time causes it to burst out of its successive belts of boulevards.

All along the Seine, from East to West, the way is staked out by tall landmarks — colums, towers, and obelisks — which give the aspect of a triumphal road to this long artery.

Wide and beautiful, as the Cours de Vincennes, it becomes imposing in the rue de Rivoli, where, flanked by its arrangements of arcades, it skirts the Louvre, and the gardens of the Tuileries. It becomes majestic when, having crossed over the Place de la Concorde, between the horses of Marly, it joins the slope of the Champs-Élysées, leading so well up to the Arc-de-Triomphe.

This magnificent avenue is crossed transversally by the road which runs from South to North ; this traverses the Latin Quarter ; then, on the other side of the Seine, it crosses the commercial district of the Halles, the industrious Faubourgs Saint-Martin and Saint-Denis ; it serves the East and North railway stations, and leaves Paris, passing through the industrial suburb of Saint-Denis, where the abbatial church constructed by Suger, proclaims its antiquity.

The crossing point of the two big roads is marked by the tower of Saint-Jacques, serving as a reminder that the road to the South was once the route of the pilgrims, who, coming from the Northern countries, were making for Saint-Jacques-de-Compostelle.

Paris has become larger by successive extensions around the crossing point of the two axis. Charles V demolished the Philippe Auguste's surrounding wall, to build another one on the right bank, which, starting from the Bastille, followed the outline of the present day " Grands Boulevards " as far as the Saint-Denis gateway ; Louis XIII

extended the northern ramparts as far as the Madeleine, and towards the Concorde. This surrounding wall of which remain the two gateways of Saint-Denis and Saint-Martin, was duplicated under Louis XIV by the promenade of the Boulevards, which at once became the fashion, and which was continued on the left bank by the Southern Boulevards.

By degrees, the suburbs will be embodied within the town : the Faubourg Saint-Antoine, centre of industry and artisanship, will submerge the noble Marais ; the Faubourgs Saint-Martin and Saint-Denis, centres of commerce, which, after the annexation of the Chaussée d'Antin, will reach as far as the Faubourg Saint-Honoré. This invasion will spare the suburbs of the right bank, whose studious, aristocratic and pious character, has kept them apart from the onrush of commerce towards the West.

The " Grands Boulevards " — no longer boundaries but main artery of a very busy district — are subjected to intense traffic on their entire length ; they have nevertheless remained what they were in the 18th century, a place to stroll, where one may gladly linger on the terraces of the cafés, and in front of the elegant shop windows. It is in the neighbourhood of the " Grands Boulevards " that most of the banks have become concentrated. Since the First Empire, establishments of credit, stock brokers, have gathered around the stock exchange, which Brongniart constructed by order of Napoléon.

The big stores have, for the most part, assembled their innumerable temptations near this busy thoroughfare, where the show-windows attract the passers-by, and where the crowds sometimes throng their display-rooms.

Milliners, dressmakers and jewellers, for a long time grouped around the Boulevards, are gradually invading the West. The Rue de la Paix and the Place Vendôme, nevertheless remain the strongholds of commercial finery. But the Faubourg Saint-Honoré and the Champs-Élysées attract the luxury trade more and more.

These Boulevards, since Louis XIV, did not prevent the town from overflowing chaotically into the suburbs. On the eve of the Revolution, order was brought to it by the construction of a barrier, more for taxation than military purposes : the enclosure of the " Fermiers-Généraux ". Some of the pavillions built by Ledoux to shelter the clerks at the control points, still exist. This fiscal wall will give way to the outer Boulevards, when, under Louis-Philippe, Thiers will have constructed the last fortified wall, and the new Boulevards, those of the North above all, will become in their turn popular promenades.

Thiers' wall did not survive the First World War, when it was realized that it was obsolete. On its vanished traces, the new belt of outer boulevards is becoming populated by modern buildings : a belt of concrete which will be no more effective than the others, and around which Paris, always lively, hurried, overcrowded, grows in circles, following its generic law.

Thus constructed and organized, Paris, between the circles of its successive boulevards, reveals a life as diverse as it is rich. But over and above its multiple aspects, the Capital has its official life, whose exterior manifestations are willingly entered into by an eager public : patriotic Parisians, fanfare loving, ever ready to applaud the Chief of State, to acclaim a visiting sovereign, but who remain faithful to their institutions, even though they do not spare their criticism.

Since the Middle Ages, Architecture has become a French concern, through the flourishing of Roman art, then by the success of Gothic art ; the Italian influence prevails at the time of the Renaissance, but from the end of the 16th century, France will recapture pre-eminence and her art will become classic. Paris is the mirror of this sovereign evolution of French architecture. A few Roman remains can be found, in particular at Saint-Germain-des-Prés, and on the facade of the basilica of Saint-Denis, which dates from Suger. One sees the beginnings of Gothic art at the church of the ancient Bénédictine abbey of Montmartre and at Saint-Julien-le-Pauvre.

A century separates the primitive ogival arch of the choir of Saint-Pierre-de-Montmartre, from the perfect vaults of the basilica of Saint-Denis and of those of the Sainte-Chapelle.

Notre-Dame shows Gothic art at its zenith, in the perfect arrangement of its facade and its interior walls, where all components blend harmoniously, to create an ensemble of rigorous unity.

Sculpture is profuse, on the portals and on the façade ; it invades even the summits of the towers, where demons and petrified monsters contemplate with impotent fury the Christian city lying around the church. Flamboyant Gothic blooms on the porch of Saint-Germain l'Auxerrois, its ogives bristling with acanthus, its projecting canopies and its fretted galleries, as well as on the flame-shaped mullions of the windows of Saint-Séverin.

Little survives of civil architecture of the Middle Ages : time, revolutions, fashions, have left nothing significant prior to the Hôtel of the Archbishops of Sens, whose sober façade is ornamented with corbelling turrets.

Although of the same period, the Cluny Hôtel is much more flamboyant. Accolade-shaped lintels replace the ogives of the doors, a fretted gallery crowns the wall, chiselled reliefs decorate the entrance and the curves of the dormer-windows.

The church of Saint-Eustache is a mixture of the components of flamboyant Gothic and those of the Renaissance.

Saint-Étienne-du-Mont shows nothing more than the persistence of certain Gothic components in the new architecture. Its beautiful rood-screen jars somewhat under the ogival vault and its composite portal shows the searching of a still uncertain art.

French Renaissance finds a purer balance in the Hôtel de Carnavalet, on its portal, and on its façade on to the courtyard, which are adorned by allegories, in relief, by Jean Goujon, of which amongst the more beautiful are the four seasons. But the jewel of 16th century French art is to be found in the Western wing of the Louvre, a work of Pierre Lescot. All of classical art is already contained in this building full of majesty, where the ornamental sculpturing is limited to a few statues placed in recesses, and is relegated, as for the reliefs — even those of Jean Goujon — to the higher parts of the edifice.

A classic order, entirely stripped of ornamentation, characterises the abbatial Palace of Saint-Germain-des-Prés, where a happy mixture appears, very French, of stone and brick. This white and ochre bi-colouring is all over the Place des Vosges in the same way as it is in the Place Dauphine, — the old Royal Place of Henri IV and of

the Monarchy. Its arcades have something of the cloister, and of the elegant promenade, and the two pleasantly coloured stories are topped by high slate roofs with elegant dormer-windows.

Quite near by, in the Faubourg Saint-Antoine, the recently restored Hôtel Sully, displays its baroque magnificence.

The beginning of the 17th century marks a turning point in religious art. The Jesuit style, matured in Rome, is to be found on the façade of Saint-Gervais — even though one can still feel there a vertical influence inherited from the Gothic — and on the facade of Saint-Paul, copied from Saint-Gervais, with a baroque embellishment added to it. It reaches a more French form, harmoniously simplified, at Sainte-Élisabeth. Cupolas inspired by Saint Peter of Rome, crown numerous churches from the second part of the century. The vertical buttresses are diversely treated ; the dome is surmounted by a lantern, and sometimes by a spire. From Francois Mansart and Le Mercier to Le Vau, the architects are trying to free themselves from the Italian school.

It is Jules Hardouin Mansart that gave to the cupola its finished form within French architecture. That of Saint-Louis-des-Invalides, majestic without being ponderous, rises in a vertical component unit of three tiers, with an impetus which gives it the aspect of a cathedral.

Civil architects of the 17th century strive also to liberate themselves from Italian influence. Undoubtedly the Luxembourg Palace is inspired from the Pitti Palace in Florence, by express wish of Marie de Médicis, and the ornamentation of the Hôtel Sully recalls Italian baroque. But at the Louvre, Le Vau's wing is already French architecture at its perfection, and when the question will arise of who is going to make the façade for the king's palace, it is Perrault who will win handily over Le Bernin.

17th century French taste, which tends to reduce ornamentation on architecture, and confines its mouldings to its pediments, is expressed more liberally in the private mansions, where simplicity shows up the nobility of line, and where beauty is born of the accuracy of proportion, of the harmony of the component units, of the rhythm of contrasts.

Sumptuousness seems, on the other hand, to have taken refuge in the interiors, and there the decoration is abundant, even sometimes excessive. There are ceilings with mythological subjects, stucco cornices, with garlands and Cupids, painted and gilded panelling, marble, marquetry, and wrought-iron.

Perfection, in seigniorial mansions, seems to have been attained, in the Hôtels of Rohan and Soubise, whose stateliness is serene and welcoming. The movement which has deserted their façades, is to be found again in the drawing-rooms, or in the stone reliefs that adorn the portal of the Hôtel de Rohan.

The 18th century is prone to less severe and more varied lines. The façades become more lively ; they have projecting fore-parts rounded or with the corners cut off, unless the entrance is to be found in a curved recess. The movement which animates civil architecture extends into the religious domain. The facades of the churches also show projections : they are intended for effect. This is the case at Saint-Roch and on the lateral façade of Saint-Sulpice. But the latter manifests, at the same time as architectural romanticism, the neo-classicism inspired by Antiquity, in its principal façade with its two superimposed fronts.

One can also see the influence of Antiquity in the fashion for the colossal mode of treatment, where the pilasters and columns were extended to two stories. The courtyard of the Hôtel de Salm is the atrium of a Roman Palace ; fashion is now neo-classic. Churches become

195. HÔTEL DE SALM. Façade on the courtyard, 1782. (Rousseau).

196. HÔTEL DE JARNAC, façade on the courtyard, 1783. (Legrand).

197. SAINT - PHILIPPE - DU - ROULE, 1774-1784. (Chalgrin).

198. THE PANTHÉON. CHURCH OF SAINTE-GENEVIÈVE, 1757. (Soufflot).

199. THE MADELEINE, 1805, (Vignon).

200. THE TRINITÉ, 1863. (Ballu).

201. NOTRE-DAME-D'AUTEUIL, 1877. (Vaudremar).

202. SAINT-VINCENT-DE-PAUL, 1824. (Lepère).

203. THE SACRÉ-CŒUR, 1876. (Abadie).

204. LOUVRE MUSEUM. Wing of the new Louvre, 1852, (Visconti and Lefuel), and the entrance to the museum.

205. LOUVRE MUSEUM. Victory of Samothrace.

206. LOUVRE MUSEUM. Michel-Angelo Gallery. Michel-Angelo's two slaves for the tomb of Jules II, frame the doorway which is surmounted by the nymph of Fontainebleau by Benvenutto Cellini.

207. LOUVRE MUSEUM. The Cariatides gallery, constructed by Pierre Lescot (1549), where Hellenistic sculptures are on view.

208. LOUVRE MUSEUM. The big gallery alongside the Seine where the Italian schools are exhibited.

209-210. PALACE OF MODERN ART, 1937. (Dondel, Aubert, Viart and Dastugues). The central colonnade ; bas-relief by Janniot. — The vestibule.

211-212. PALACE OF CHAILLOT. 1937. (Carlu, Boileau, and Azema). The two central pavillions give access to, on the one side, the museum of Man and Naval museum, and on the other, to the museum of French monuments. The ensemble of the Palace, with its two wings, its parvis, its garden, seen from the Eiffel tower.

213-214. MUSEUM OF FRENCH MONUMENTS. Roman frescoes of the apse of the chapel in the Berzé-la-Ville priory. — A gallery of castings of Gothic sculptures.

215-216. MUSEUM OF MAN. A showcase in one of the galleries of African art. — A gallery of pre-Colombian art.

217. CERNUSCHI MUSEUM. A gallery of Chinese art.

218. GUIMET MUSEUM. A gallery of Khmer art.

219. CLUNY MUSEUM. Gallery where the tapestry " Lady and the Unicorn " is shown.

220. CLUNY MUSEUM. Archeological garden.

221-222. CARNAVALET MUSEUM. Drawing room of Madame de Sévigné. Gallery of mementoes of the Temple : Madame Élisabeth's bed.

Greco-Roman temples — peristyles, frontals, principally horizontal — whilst becoming, as at the Madeleine, no more than the slavish restoration of an antique temple.

At the beginning of the 19th century, Antiquity is also imitated. But Saint-Vincent-de-Paul is not a Latin basilica : it has recovered the ascendant movement, and its towers are reminders of Gothic towers. It is the sweeping vertical lines which make the Trinity and Notre-Dame-d'Auteuil interesting.

And it is also this impetus which is shown by the neo-Roman mass of Sacré-Coeur, at the top of Montmartre. It raises, above the porch, the frontispiece ; higher, the cupolas, and higher still, the elongated dome, at the top of which the lantern tapers its little columns and its bulbous point, to carry the Cross, higher into the sky.

If architectural art spreads over both sides of the Seine in Paris, its immense artistic wealth, paintings, sculpture, works of all the arts, and from all the ages, are mainly gathered in the Louvre. Forsaken for Versailles by the kings, the Louvre has been, since the reign of Louis XIV, occupied by the artists, and by the Academy of Painting. Its destiny was already marked out. Completed and arranged by Napoléon III, the biggest Palace in the world, also became the biggest museum in the world.

The Palace of Modern Art shows painting collections, sculptures, furniture, and works by artists of the present day.

One of the wings of the Chaillot Palace shelters the museum of French monuments, which assembles castings of the most famous Romanic sculptures, Gothic, Renaissance, classic and romantic ; models of ancient monuments, admirable copies of the best French frescoes from the 12th to the 16th century, presented in their reconstructed settings ; and the most beautiful stained glass windows.

In the other wing, the Museum of Man, exhibits collections of pre-Colombian art, and art of primitive peoples.

Art of the Asiatic countries — India and Indochina, Central Asia, Tibet, China and Japan — are gathered mostly in the Guimet and Cernuschi museums, which group together sculptures and bronzes, porcelains, enamels and engravings.

The Cluny museum, in the former mansion of the abbots of that order, assembles an interesting collection of the Middle Ages and the Renaissance : costumes, tapestries, materials, furniture, ivories enamels, bronzes and reliquaries.

The Carnavalet museum, established in the mansion of that name, where Madame de Sévigné lived, has many mementoes of the charming marquise ; it is also the museum of Paris, of its history, and reproduces admirable rooms of the 17th and 18th centuries.

9

In another historic mansion, the magnificent Hôtel Biron, the Rodin museum unites works of the great sculptor. In the garden, amongst other celebrated works, the Thinker meditates eternally, bent by the torment of his search. This famous statue, at first placed in front of the Panthéon, has also become a figure of Paris : the thinking Paris, the Paris of knowledge and science.

But it is not only the monuments of the past which bear witness, in Paris, of the concern for culture and the arts. More modern monuments proclaim the same testimony.

It is thus that the U.N.E.S.C.O. building offers its curved façade to the light of the sky, and to the intellectual effulgence of the world. It is thus that the gigantic palace built for grandiose exhibition purposes, was raised at the Rond-Point de la Défense. At the extreme end of the town, its vaulted parabolic cast in a single movement is like the eye of Paris open to the future.

4. PARIS. CITY OF SCIENCE

From the Middle Ages, the Sorbonne, Paris University, was famous throughout Europe. Dante came to study there. Richelieu restored the decaying University ; his tomb is in the church he gave to it, in the heart of the Latin Quarter. The Sorbonne, seat of the University, has remained the largest centre of learning. It groups the Faculties of Letters and of Science ; big meetings, commemoration ceremonies, and homage to scholars are held in its amphitheatre.

The various other Faculties are gathered in its vicinity, in the limited space of the Latin Quarter ; the Law School in the square of the Panthéon, in a building also constructed by Soufflot.

The Medical School, with its façade of Ionic columns, dates from the reign of Louis XV. The King's face was to be seen in Berruer's big relief which surmounts the portico : the Revolution substituted it for that of Beneficence. It is also Berruer who sculptured the Corinthian frontage which serves as entrance to the big amphitheatre. The beautiful building of the 18th century, vast for that epoch, was considerably enlarged at the end of the 19th century. It has been duplicated by a new school, constructed on the site of the old Hôpital de la Pitié.

Close to the University, the École Normale Supérieure, founded in 1794, serves to produce the best masters of Letters and Science; but the " Normaliens " are brilliant in other careers besides that of teaching. The École Polytechnique, born also of the Convention, is the most famous of the " Grandes Écoles ", for the high standard of its scientific teaching. Its former pupils are the engineers of the State, and the officers of the technical arms.

Next to State-sponsored teaching, the Catholic Institute is the most important establishment of higher un-official teaching. Its courtyard still keeps the meditative atmosphere of the former Carmelite convent, recalling Lacordaire. At the end of one of them, is Branly's old laboratory. These temples of knowledge, schools institutes, Faculties, have their sanctuaries in the libraries, where all human science, all humanism, and all thought is to be found infused in their enormous treasure-trove of books.

The National Library, installed in the premises of the former Mazarin Palace, is probably the richest in the world. Its monumental cata-

logue registers more than five million printed volumes. Books to infinity line the shelves of its metallic galleries. The manuscripts and engraving department, its medal room, are no less rich.

The Mazarine Library, dear to Anatole France's Monsieur Bergeret, offers, in the shadows of the " Institut ", its atmosphere dedicated to research by the erudites. Every speciality, law, army, navy, arts, science, religion, has its library, where its scholars work. The living as well as the dead have each their library.

Orientalism has the " Langues Orientales " and the Guimet museum, where the Buddha seems to inspire the work of the lovers of Asia. The students keep young the libraries of the Latin Quarter, that of the Sorbonne, and its neighbour the Sainte-Genevieve library, where so many degrees ripen and so many thesis for doctorates take shape.

And these students — there are some sixty thousand of them in Paris, come from all over France, the French Commonwealth and from foreign countries — what is their life ? The University city shelters a certain number of them, offering agreeable conditions of communal life.

Around the first Foundation, the Deutsch de la Meurthe, which dates from 1920, French Foundations, and Foundations from all the foreign countries have gathered.

But a good number of students remain faithful to the Latin Quarter. From the Place Saint-Michel to the Luxembourg gardens, one can see them attentively studying the bookstalls, arguing on the café terraces, or sometimes abandoning themselves to exuberant demonstrations, which the old district accepts with indulgence.

The most " literary " and the most " artistic " amongst them, readily frequent the cafés, since become famous, of Saint-Germain-des-Prés. They adopt the clothing and philosophic fashions, and at night set out in quest of the cellars where jazz has its deepest accents. With its University, its " Grandes Écoles ", Paris possesses the leading institutions for research and universal knowledge.

The Collège de France, founded by Francois I, preserves the memory of its inspirer, Guillaume Budé, the greatest French humanist, and the memory of its masters, most famous in all orders of knowledge : Gassendi, Champollion, Michelet, Ampère, Laënnec, Claude Bernard, Renan, Bergson, Valéry...

But this recently modernised institution remains very much alive, dedicated as always to the pure speculations of the mind as well as to scientific laboratory research.

The Observatory built by Louis XIV on the plans of Claude Perrault, bears the mark of the vast conceptions and of the magnificence of the " Grand Siècle ". The Observatory of Meudon has recently been added to it.

The arrangement of its cupolas, the quality of its measuring instruments, its equatorials, have encouraged the furtherance of astronomical studies. It is the seat of the International Department of Time, which determines the time astronomically, to communicate it all over the world by wire and by radio.

The Pasteur Institute pursues the immortal work of the most beneficent of scientists. Its scientific departments continue the Pasteurian research, whilst its industrial departments fabricate serums and vaccines.

The same devotion of Man to Science and of Science to Man, is to be found in the hospitals of Paris, from the oldest, as the Saint-Louis Hospital or the Salpêtrière hospital, which date from the beginning

285. PASTEUR'S TOMB in the crypt of the Institute.
PASTEUR INSTITUTE. PREPARATION OF A SERUM.

286. Blood transfusion from a horse.

287. Pasteurisation in a steriliser.

288. Reserve of anti-tetanus serum.

289. HÔPITAL DE LA SALPETRIÈRE. Main building. (Libéral Bruant).

290. HÔPITAL SAINT-LOUIS. A service courtyard, 1607. (Villefaux).

291. HÔPITAL FOCH, for decorated veterans, 1923.

292. HÔPITAL BEAUJON. High edifice in contrast to the hospitals with scattered pavillions, 1935. (Cassan, Plousey, Walter and Patrouillard).

293. HEART OPERATION, at the Marie-Lannelongue hospital.

294. A chief-doctor gives a practical demonstration.

295. PALACE OF THE INSTITUTE OF FRANCE, former " Collège des Quatre Nations ", founded by Mazarin, 1665. (Louis Le Vau).

of the 17th century, to the most modern, like the new Beaujon hospital whose architectural amplitude and equipment remain unequalled so far.

In these hospitals surgery is practised according to the most modern methods, and teachers of French medicine give their pupils practical lectures there, which complete their teaching.

Finally, Science has its temple under the dome of the Institut de France, seat of the five Academies. There the Académie Francaise, since Richelieu, revises the Dictionary ; the Académie des Inscriptions et Belles Lettres, and the Académie des Sciences, founded by Colbert, that of Sciences Morales et Politiques, acknowledge the learned communications of their members ; the Académie des Beaux-Arts is intended to honour the greatest artists, painters, sculptors, engravers and musicians. All of them keep high the standard of French culture.

5. PARIS OF THE PEOPLE

296. FLOWER-WOMAN, HALLES MARKET.

297. ARRIVAL OF A SUBURBAN TRAIN, AT THE GARE SAINT-LAZARE.

298. A SUBWAY TUNNEL.

299. 300. IN THE SUBWAY. An underground train on tyres. The stop is brief, passengers cram into the carriages.

Popular life in Paris is most engaging. This is the capital where the streets in the workers' districts are the most lively, sometimes the most picturesque. The street is an ever-moving scene of people going to their work and coming home, the cafés and bars delaying the men as they pass by, while housewives go about their shopping ; others stroll along, taking the air, a pleasant enough excuse in itself. Young people loiter awhile. The prettiest smiles in Paris are to be found in the street.

The bustle in the street starts in the morning, when working hours begin. Then the influx of the suburban population pours from the stations, and the subway channels a hurrying throng, which with less haste, but as packed as ever, will board it again in the evening.

301. NEAR THE HÔTEL DE VILLE.

302. A STREET NEAR THE HALLES.

303. ANCIENT STREET OF THE SAINT-MICHEL DISTRICT.

304. RUE MOUFFETARD.

Each street has its own peculiar character, its faces, mode of dress, its smell. The district of the Hôtel de Ville : commerce, employees, raincoats, Kosher food ; that of the Halles, " belly of Paris ", fishmongers, butchers, and all the produce of earth and sea ; rue Mouffetard, bohemian and teeming with people, is a world in itself ; certain streets of the old districts are a miniature Algeria.

305. A CAFÉ ON THE CHAMPS-ÉLYSÉES.

306. " BISTROT " IN A POPULAR DISTRICT.

307. THE HOUR OF THE APÉRITIF, taken informally at the bar.

308. POPULAR RESTAURANT.

As the cafés of the fashionable districts have their terraces which encroach upon the side-walks, their customers mingling with the passers-by on the street, so the humbler districts, with their narrow pavements, have but a small terrace restricted between potted shrubs, or no terrace at all : thus, the clients are protected from prying eyes, while chatting at the bar, taking the aperitif or a glass of wine.
Besides the " bistrots " just for drinks, there are those where one eats, simply, on marble table-tops, surrounded by the aroma of the patronne's cooking.

309. 310. 311. 312. SMALL PROV-
ISION SHOPS.

Small provision shops display " still life " pictures, sometimes more curious than tempting. But the bakeries, here, as in the more fashionable districts, offer their flute-shaped loaves, their " brioches " and golden " croissants ". The vegetable merchants spread their wares in the open, and the gutter is there, ready to receive the faded discards.

313. THE HALLES MARKET. Alley between the stalls.

314. A corner of the vegetable market.
315. " Delicious red radishes ".
316. Butchers' warehouse.

While taking their supplies, all these purveyors seem to catch some of the saucy wit, so typical of the Halles district.
In the shadow of Saint-Eustache, at the market filled with every edible thing, " Madame Angot " presides as ever, with her opulent charms, her strong and convincing voice.

317. FLOWER-WOMAN.
318. FISH-WIFE.
319 OYSTER-SHELLER.
320. FRYING POTATOES.

From there, the hawkers spread about, crying their wares of fruit, vegetables and flowers. The fish-wife cries her fresh herring and whiting. At the cross-road, the oyster-sheller opens " claires " and " portugaises " at her stall. The potato-fryer moves her skimmer in the smoking oil.

321 PARISIAN HOUSE-WIVES.
322. " PARISIENNE " RETURNING FROM HER SHOPPING.
323. CONCIERGES GOSSIPING.

While here in the smart districts, the " Parisienne " trips along from her milliner's, there the housewives, baskets on their arms, compare the prices of food-stuffs. Even as she walks down the avenue, the " Parisienne " smiles, aware that her chic does not pass unobserved. Here, the concierges, on their door-steps, dream of the pleasures that the new lottery ticket may bring.

324. 325. 326. PARIS KIDS. Colloquy at a cross-road of the Butte Montmartre. Round a Wallace fountain. A game of marbles.

327. A GAME OF " BELOTE ", in the Luxembourg gardens.

328. ANGLING, on the Saint-Michel quay.

329. RAG-MAN.
330. TRAMP.

331. FLEA MARKET. Antique dealers district.

332. FLEA MARKET. Clothes dealers district.

Bountiful Paris, which offers exciting corners for children's games and ideal surroundings for young dreams ; where the old men, away from noise and bustle, find a patch of quay, a corner of a square or garden, to bask in the sun or to meditate in the shade, as they pursue their old men's games ; and it seems that poverty, in the streets where it exists, finds the atmosphere less closed than elsewhere, and the pavement less hostile...
Paris of the " zône " and wastelands, of frippery and second-hand goods... The needy who come to haggle over old clothes, elbow the handy-man ferreting amongst the bric-à-brac, or the amateur collector, whose joy is to uncover the rare object in the Flea Market.

333. ATHLETE WITH A DUMB-BELL.
334. THE FLAME-SPITTER.
335. 336. SINGERS AND MUSICIANS OF THE STREET.

Paris of prodigies and phenomenon, around which the loiterers gather, wrestlers who lift incredible dumb-bells, and dragon-men spitting fire...
Paris of the street singers, of the guitar and the accordeon, of refrains sung by resonant voices, of romance and sentiment...

337. HAM MARKET. A counter of produce from Auvergne.
338. THE " FOIRE DU TRONE ".
339. AN AERIAL MERRY-GO-ROUND,

Besides its daily charm, the streets of Paris are the scene of incidental pleasures. Fair-grounds with multiple attractions move on to the outer boulevards. The most brilliant is the " Foire du Trône ", which spreads its booths and its merry-go-rounds on the wide Cours de Vincennes.

340. TRAVELLING-SHOW PARADE. on the outer Boulevards.

341. THE GINGERBREAD PIGS. "They are baptised while you wait".

342. 343. POPULAR DANCES ON THE 14TH OF JULY.

The travelling shows put on dazzling parades ; one may practice shooting, and the most diverse games of skill ; the confectioners sell multi-coloured sweetmeats, and any customer may have his name written on a gingerbread pig.

But the most popular feast-day of all, the one which has all Paris dancing in the streets, is the 14th of July. Fore-runner of the summer holidays, as well as national feast-day, it gives the people a chance to rejoice in the patriotic spirit.

6. POETICAL PARIS

344. THE SEINE, near Iéna Bridge.

345. CLOUD EFFECTS, above the Seine.

346. AUTUMN SKY, above the Quai d'Orléans.

347. CLOUD EFFECT, behind the spire of Notre-Dame.

The poetical charm of Paris is diffused all over the town, its monuments, its works of art and its picturesqueness. Every onlooker, it is true, more readily enjoys one or another of its aspects ; but no one can be insensitive to some of its main features : the town's unity, its harmonious diversity, its balanced proportions.

There is also its light.

Perhaps its skies show cloud effects as glorious as anywhere else ; but they are more often soft and tender, in their pearl greys, their delicate blues, and this gentle light enhances the clean lines of the foreground and the graded expanse of scenery.

Beneath the sky, lies the water.

And the Seine flows along with its reflection of the soft Parisian sky, blending its hues and the quays, with their outline of filigreed trees.

348. BARGES AT QUAY, IN FRONT OF THE VERT-GALANT.

349. STRING OF BARGES.

350. SUNSET ON THE SEINE.

The Seine which, in the morning, exhales a mist softening the light between the ghostly banks, but which, in broad daylight, plainly delineates the stout forms of the boats on its blue-tinged surface. And, with the darkening sky, the Seine shimmers in the last gleam of daylight.

351. QUAI DE BERCY.

352. 353. " BOUQUINISTES ", along the quays, near Notre-Dame.

The quays of the Seine gain from its watery light. On their cobbled pavements, rows of great trees, whose roots are gorged with water, throw quivering shadows.

They stretch up their long branches to give shade to the bookstalls ranged along the parapets.

354. SAINT-MARTIN CANAL. The bridge of the Rue de Crimée.

355. The big mills of the port of La Villette.

356. Foot-bridge above a water-lock.

357. A barge passing through a water-lock.

Although linear and proletarian, the Saint-Martin canal has a poetic charm which water confers even to things which are merely useful. The port of La Villette has a look of a humble Venice, and the metallic bridge of the rue de Crimée has a most graceful span. But the canal, on its way down, acquires a more romantic beauty ; between the narrowed walls of the quays, each reach holds masses of sombre water, which tumble in foaming cascades from the water-locks, crowned by aerial foot-bridges.

358. BOIS DE BOULOGNE. Boaters.

359. A romantic scene.

360. THE LAKE OF BUTTES-CHAUMONT.

361. THE " NAUMACHIE " OF THE PARC MONCEAU.

There are also the lakes.

Those of the Bois de Boulogne have certain aspects of natural lakes, such as those to be seen in Sologne, and other aspects, more town-like and suburban, with their swarms of small rowing-boats.

The lake of Buttes-Chaumont evokes Switzerland, bordered by cliffs, and dominated by so high a bridge, that it was necessary to put railings on the parapets, to discourage would-be suicides.

The little lake of the Parc Monceau, more sophisticated, and graced by the name of " Naumachie ", has, due to the remains of its colonnade, an 18th century charm.

362. THE FOUNTAIN OF INNOCENTS, 1549. (Jean Goujon).

363. 364. NYMPHS ON THE FOUNTAIN.

365. MEDICIS FOUNTAIN. Water-alley and the fountain. (After Salomon de Brosses).

366. Detail : Acis and Galathea, by Ottin.

Finally, as far as water is concerned, there are the fountains. The Fountain of the Innocents, not far from the Halles, is a Renaissance jewel, owing to the fine architecture which surmounts the steps of flowing water, and the fluid grace of the nymphs of Jean Goujon, which ornament it so exquisitely.

In the Luxembourg gardens, the Medicis fountain bestows a Florentine grace to this corner of ancient Paris. At the end of the water-alley shaded by great plane trees, the giant Polyphemus, before a background of extravagant columns, peers at the love-making of Acis and Galathea.

367. 368. FOUNTAINS ON THE PLACE DE LA CONCORDE. Two details.

The two fountains of the Place de la Concorde are devoted to river and sea navigation. A whole Louis-Philippe ballet of tritons and nereides, presided over by Neptune, pays Paris the tribute of water.

369. 370. THE FOUNTAIN OF THE OBSERVATOIRE, 1875. The group " The Four Parts of the World ", is a masterpiece of Carpeaux. Marine horses and tortoises, by Frémiet. Architecture by Davioud.

And this same homage is even more magnificently done by " The Four Corners of the Earth ", surmounting eight marine horses, at the fountain of the Observatoire.

371. THE FIRST TULIPS, Tuileries gardens.

372. FLOWER MARKET.

373. CHATEAU DE BAGATELLE, 1775. (Belanger).

374. Water-lilies.

375. The rosery.

The poetic charm of Paris varies with the seasons. With the Spring, come the tulips, blossoming in the Tuileries gardens ; it brightens up the flowermarket, near the old Châtelet, with the riotous colours of the early blooms. Summer bedecks the rosery at Bagatelle, and the water-lilies in its pond.

376. AUTUMN IN THE BOIS DE BOULOGNE.

377. 378. AUTUMN RAIN, Place de la Concorde, and in an old street of the Left Bank.

In Autumn, the glories of the gardens fade away. Mist veils the streets with melancholy ; rain drenches the asphalt, and makes the pavements glisten.

379. 380. TUILERIES GARDENS AND THE GARE SAINT-LAZARE UNDER SNOW.

381. NOTRE-DAME DE MENILMONTANT.

Winter cloaks the statues' nudity with snow ; it can compose romantic night-scenes, even with railway-lines. It creates a Breughel-like landscape on the slopes of Ménilmontant.

382. BELLEVILLE. Cottage and garden.

383. Rustic lane.

384. 385. CHURCH OF SAINT-GERMAIN AT CHARONNE.

Here and there in Paris, one can still find hidden corners, which retain their rustic charm. One experiences the pleasure of the unexpected in discovering them. The Belleville district still keeps country paths and cottage gardens. Charonne has its hamlet church, brooding like a mother-hen over the graveyard.

386. RUE DU CHEF-DE-LA-VILLE. (13th ward).

387. ANCIENT HOUSES OF THE GOBELINS MANUFACTORY.

388. THE CABARET "LAPIN À GILL".

389. A PARIS THICKET.

While there is no trace left of the dyers in the Gobelins district, bereft of the river Bièvre since it was forced underground, the old artisans houses of the tapestry manufactory remain to this day. Some, in a row, call to mind a beguinage. Many other rural spots still lie hidden in the ancient 13th ward.

The 18th ward has its thickets, tangled with shrubs and weeds. The slope of Montmartre has the rustic cabaret " Le Lapin à Gill " which has been depicted by so many artists and writers of the beginning of this century.

390. MOULIN DE LA GALETTE.

391. PLACE DU TERTRE.

392. "TOWN-HALL" IN ANCIENT MONTMARTRE.

393. THE "GARDE-CHAMPÊTRE" leads the brass-band.

Montmartre is the most famous free-town in France. It has even become emancipated, and has declared itself "free". Although the "Moulin de la Galette" is the only remaining example of the Montmartre windmills, and although bad taste has appeared in certain artificial decors, it still is a genuine village of the Ile-de-France, with its main square, and its rustic lanes.

394. RUE BERTON, in Passy.

395. RUE DE VENISE.

396. SIGN OF THE KNIFE-GRINDER, Rue du Roi de Sicile.

397. SIGN OF THE SPOOL, in the Rue des Canettes.

398. COURTYARD OF THE HÒTEL SARDINI.

399. COUR DE ROHAN.

There is still such a lane in Passy, such a corner in the 6th ward, where the ivy and the virginia-creeper drape the walls, unchecked ; such a passage, where the houses lean towards each other, almost seeming to touch...
Lovers of old buildings stop and marvel at such a facade, whose slightly leprous patina preserves the noble lines, or the delicate sculpturing of past centuries.

400. NOCTURNAL TRAFFIC, Place de la Concorde.

401. AVENUE OF THE CHAMPS-ÉLYSÉES.

402. FRENCH CAN-CAN AT THE MOULIN ROUGE.

403. THE GREAT STAIRCASE AT THE OPERA.

Finally, there are the fantastic and luminous nights of Paris, when the main arteries are transformed into Milky Ways by the myriad lights of the cars, when the theatres offer their lavish spectacles, and the cabarets their gay entertainments ;

6. ILLUMINATED MONUMENTS

404. THE OPERA.

405. FOUNTAIN AT THE PLACE DE LA CONCORDE.

406. HÒTEL DES INVALIDES.

407. ARC DE TRIOMPHE.

408. NOTRE-DAME.

when the monuments, bathed in an unreal light, and appearing as out of a dream, as though to proclaim the glory of Paris through the night, and to the end of earth and time...

16422. Imp. Hemmerlé, Petit et Cie, 4, rue de Damiette, Paris. 10-61